LE MONDE
diplomatique

국제관계 전문시사지 〈르몽드 디플로마티...⋯⋯⋯⋯⋯⋯⋯⋯지로
전세계 20개 언어, 37개 국제판으⋯⋯

〈르몽드 디플로마티크〉는 세계의 창이다.
– 노엄 촘스키

● CONTENTS 목차

뉴커런츠

역사

사유

몸몸몸, 자본주의의 오래된 신화

글 · 성일권

〈르몽드 디플로마티크〉 발행인

당신은 당신의 몸에 대해 얼마나 알고 있을까요? 아침에 눈을 뜨면 세면대 거울에 당신의 모습을 비춰보고, 저녁에 귀가하여 또 거울에 비친 당신을 바라보지만 늘 마음에 들지 않습니다. 뱃살을 한 움큼 쥐어 짜보기도 하고, 두 손으로 양볼을 눌러보기도 하고, 코, 입, 이마, 이마를 두루두루 만져봅니다. '나도 몸에 칼을 좀 대볼까…'

당신이 남자라면 요즘 한창 잘 나가는 K의 날렵한 몸매를, 혹은 당신이 여자라면 영화배우 S의 매끈한 몸매를 떠올리며, 성형의 유혹을 느껴보지만 아무래도 견적이 꽤나 나올 듯한 생각에 운동 쪽으로 돌아섭니다.

'필라테스를 할까, 요가를 할까? 헬스클럽에서 개인 PT를 받을까? 아니면 권투나 주짓수…'

친구 따라 강남 간다는 말처럼, 고민 끝에 당신은 절친을 따라 '물' 좋기로 소문난 대학가의 필라테스 학원에 등록합니다. 일주일에 두 번씩 필라테스 그룹 수업을 듣는데, 운동감각이 도무지 살아나지 않아 목 돌리기는커녕 허리 돌리기조차도 쉽지 않아 강사의 눈치만 설설 보다 몇 주 만에 포기합니다. 당신의 몸은 아무런 외상이 없는데도 망망대해의 썰물처럼 어디론가 휩쓸리는 것처럼 느껴집니다.

기 드보르가 강조한 스펙터클한 현대 자본주의 사회에 최적화한 외형은 깔끔하고 날씬하며 호감을 줄 수 있는 '스펙터클한' 동일한 이미지를 가져야 합니다. 문명화

라는 미명 아래 우리 시대의 '신사와 숙녀'들은 서구인의 '우월한 몸'을 가시적 표본으로 삼아, 허리를 줄이고, 뱃살을 덜어내고, 턱을 깎고, 안면을 거상하고, 가슴을 부풀리는 '근대화 작업'을 벌입니다. 어느 누구의 강요를 받지 않았는데도, 필라테스와 요가학원, 헬스클럽에는 멋지고 아름다운 몸매를 가지려는 사람들의 땀 냄새가 가득하고, 서울 강남에는 몸에 칼을 댄 이들의 '마스크'가 자주 눈에 띕니다.

　　몸 철학자 모리스 메를로퐁티가 인간 존재의 본질이 영혼이 아닌 육체에 있음을 인식하고 모든 생명체와 환경의 상호 연결성을 강조하며, 몸을 단순히 기계적인 물체가 아니라 세계와 상호작용하는 주체로 이해했으나, 자본주의가 극단화한 지금 시대의 우리 몸은 더 이상 내 것이 아닌 남들에게 보여지는 타자용 피사체 같은 존재로 변질되었습니다. 너무 극단적인 표현일까요?

　　〈크리티크M〉 7호는 메를로퐁티의 주장처럼 어떻게 하면 몸이 세계에 대한 감각을 통해 세계와 연결되어 있으며, 세계를 통해 자신의 존재를 인식할 수 있는지 집중적으로 논의해보려 합니다. *Critique M*

특집
몸몸몸, 자본주의의 오래된 신화

<코치>, 2016 - 피터 맥도날드

인간의 몸이 계속 인간의 몸일 수 있을까

안치용

〈크리티크M〉 발행인. 문학, 영화, 미술, 춤 등 예술을 평론하고, 다음 세상을 사유한다.
다양한 연령대 사람들과 문학과 인문학 고전을 함께 읽고 대화한다. ESG연구소장.
(사)ESG코리아 철학대표, 아주대 융합ESG학과 특임교수, 영화평론가협회/국제영화비평가연맹 회원.

2014년 9월 14일 오후 4시 30분께 경기도 양주시 어느 사찰 근처에 가족과 밤을 주우러 온 이 아무개씨(48)는 근처 수로에서 수상한 물체를 발견했다. 단신의 사람 모양 물체가 얼굴과 상반신이 청바지 원단용 천과 청테이프로 꽁꽁 묶인 채 버려져 있었다. 드러난 다리엔 스타킹이 신겨졌고 무릎 쪽에는 다리뼈가 일부 드러나 있었다.

당연히 시신이라고 생각해 이씨는 즉시 경찰에 신고했고 감식반 등 경찰 수사 인력이 현장에 출동했다. 감식 결과 이 '물체'는 여성 신체를 모방해 만든 유사 성행위용 리얼돌로 밝혀졌다. 현장을 조사한 경찰 관계자는 연합뉴스에 "인형의 피부 조직 등이 실제 사람과 흡사하게 만들어져 처음 현장에 출동해 인형의 다리를 만져본 경찰도 사람 시신으로 오인할 정도였다"고 말했다.

이처럼 폐 리얼돌 무단 투기가 시체유기로 오인된 사례가 국내에서 조금씩 보고되고 있다. 정반대 오인 사례도 등장했다. 2014년 12월 22일 인천 부평구에서 시신이 든 가방이 발견됐다. 신고를 접수한 경찰 상황실이 시신을 리얼돌로 예단하는 바람에 현장 출동이 지연되는 해프닝이 빚어졌다.

앞으로 리얼돌 보급이 확대되면서 인간의 몸을 둘러싼 이러한 혼선 또한 심해질 전망이다. 리얼돌은 인간의 몸을 베낀 모사물이다. 기술발전에 따라 리얼돌이 물리적 느낌에서 실제 인간과 점점 구별이 어려워지는 가운데 고도의 인공지능(AI)이 그 몸에 들어앉아 걸어 다니고, 말하고, 인간과 똑같이 행동하는 상황 또한 예상된다. AI 인간이 인간 사이에서 활보하는 미래는 예측가능하고 어쩌면 임박한 미래이다.

AI인간은 AI에서 파생하긴 하였으나 AI 자체와 별개의 문제이다. AI가 인류의 존망까지 운위되는 문명사적 사안이라면, 그 연장선상에 위치한 AI인간은 가즈오 이시구로의 『클라라와 태양』 같은 소설에서 흥미롭게 그려내었듯 윤리 및 존재론과 관련한 독자적인 인간의 문제이다. 또한 AI인간의 문제일 수도 있다.

'불쾌한 골짜기'를 탈출한 AI인간

현재 인류 기술로 AI인간이 그렇게 먼 이야기처럼 느껴지지 않지만 낯선 느낌을 불러일으킨다. '실감'하며 인간의 몸과 부대끼는 리얼돌은 '리얼'이지만 인형과 불과하다. 앞선 해프닝에서 보았듯 몸은 '리얼'이지만 인형이어서 마음이 없다. 인형이란 기능은 인간의 마음을 투사해야 하기에 인형에 마음이 없다고 크게 문제가 되지 않는다. 성적 상상을 상대 인간의 주문에 따라 전적 수동으로 몸에 구현하는 가상의 인간에 불과하다.

가상의 인간은 리얼돌 외에 사이버 공간에서도 목격된다. 사이버 공간에서 AI가 인간의 모습으로 실제 인간 행세를 하는 상황이 점점 늘어가고 있다. AI인간의 영어식 표현인 'AI 휴먼'은 상업적 필요에 따라 기업에서 점점 더 많이 도입하여 점점 더 인간 생활에 스며들고 있다. 이제 전화로 AI휴먼과 대화하는 게 일상이 됐다.

SF의 전설적인 영화 <서기 2019 블레이드 러너> 포스터

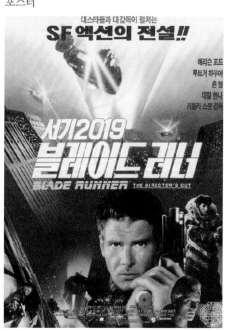

언제일지 모르지만 AI를 탑재한 리얼 '휴먼'이 사이버 공간 밖으로 나오는 건 시간문제이지 싶다. 기술보다는 사회적 규범과 제도가 그들의 사이버 공간 탈출을 막는 장벽일 것이다. AI를 탑재한 로봇을 전투병으로 배치하는 시도는 이미 목격되고 있다. 실제 인간의 몸과 잘 구분되지 않는 몸에다 AI를 탑재한 AI인간의 출현은 섹스산업에서일 가능성이 크다. 전투로봇이 인간의 모습을 할 필요를 딱히 상상할 수

초보적인 AI 인간들을 선보이는 스타필드 하남 매장

없듯이, 섹스봇이 인간이 아닌 모습을 할 까닭은 더욱더 찾아내기 어렵다. 섹스산업에 도입된 AI인간이 사회 전 분야로 퍼져나가는 사태는 속도만이 문제일 뿐 피할 수 없다.

필립 K. 딕의 SF 소설 『안드로이드는 전기양의 꿈을 꾸는가?』를 원작으로 만들어진 리들리 스콧 감독의 유명한 영화 〈서기 2019 블레이드 러너〉가 개봉된 시점이 1982년이다. 영화 속에서 등장한 AI인간은 '레플리컨트(Replicant)'로 불린다. 당시에 레플리컨트가 현실화할 것으로 상정한 미래는 2019년으로 이미 과거가 됐다. 개봉 당시 흥행에 실패하고 혹평을 받았으나 이후 재평가되어 SF 영화의 기념비적 작품으로 불리는 이 영화는 AI인간과 인간 사이의 경계를 논하면서 인간 존재에 근본적인 질문을 던진다.

보통 이 경계를 '불쾌한 골짜기'(Uncanny valley)'로 부른다. '불쾌한 골짜기'는 인간이 로봇 등 인간이 아닌 존재를 볼 때, 그것과 인간 사이의 유사성이 높을수록 더 많은 호감을 느끼게 되지만 유사성이 어느 수준에 다다르면 오히려 호감도가 하락한다는, 즉 불쾌감을 느끼게 된다는 이론이다. 1970년 일본 로봇공학자 모리 마사히로

(森政弘)가 소개한 개념이다. 로봇공학자가 이런 이론을 제기했다는 게 흥미롭고 절묘하다.

여기서 '불쾌(Uncanny)'는 심리학에서 쓰는 용어이자 알프레드 히치콕의 영화를 설명하며 종종 동원되는 그 '언캐니'이다. '언캐니'는 흔히 친밀한 대상으로부터 낯설고 두려운 감정을 느끼는 공포 감정으로 받아들여진다. 독일의 정신과 의사 에른스트 옌치가 1906년에 제시한 'Das Unheimliche'의 영어번역이다. 옌치의 'Unheimlich'를 지그문트 프로이트가 발전시켜 유명하게 만들었다.

이 '불쾌'는 '살아 있는 것처럼 보이는 존재가 정말로 살아 있는 게 맞는지, 아니면 살아 있지 않아 보이는 존재가 사실은 살아 있는 것은 아닌지'를 의심하는 데에서 비롯한 감정이다. 가장 비근한 예로 좀비를 거론하나 AI인간에도 해당하는 감정이지 싶다.

'골짜기(Valley)'는 호감도와 닮음 정도를 변수로 한 그래프 모양 때문에 생겼다. 모리의 설명에 따르면 이 그래프상의 곡선은 크게 3개 국면으로 구성된다. 인간은 로봇이 인간과 비슷한 모양을 하고 있을수록 호감을 느낀다. 하지만 비슷한 정도가 특정 수준에 치솟으면 인간의 감정에 거부감이 생기면서 호감도가 하락해 곡선 또한 상승에서 하강으로 돌아선다. '언캐니'를 느끼기 때문이다. 하강 곡선은 '비슷한 정도'가 훨씬 더 강해진 또 다른 특정 수준에 이르면 하강을 멈추고 다시 상승한다. 이렇게 급하강 후 급상승한 호감도 구간은 그래프상의 곡선에서 깊은 V자 모양을 하게 돼 '골짜기'를 형성한다.

'불쾌한 골짜기' 이론은 이후 여러 번의 실증연구를 거쳐 어느 정도 신뢰성을 지닌 가설로 받아들여지고 있다. 여전히 가설인 것은 인간은 아직 골짜기를 탈출한 우상향 곡선을 경험한 적이 없기 때문이다. 유사 경험은 영화를 통해서 이루어지고 있다. 최근 비교적 널리 알려진 영화 중에서는 〈크리에이터〉가 이 문제를 다룬다.

Human 아닌 Person으로 공존

〈크리에이터〉는 SF 영화의 단골 소재인 인류와 AI와의 전쟁을 다룬다. 이러한 소재를 다룬 다른 영화와 기본 골격이 비슷하다. AI가 LA에 핵폭탄을 터뜨린 후 인류와 AI 간의 전쟁이 시작되고 종전을 목전에 둔 시점이 영화의 배경이다. 간단히 결말을 이야기하면 AI가 전쟁에서 이긴다. 그렇다고 인간 종말 스토리가 아닌 게 AI진영의 노선은 인간과 공존을 모색하는 것이어서 그쪽이 승리함에 따라 AI 종말을 모면했다고

정리할 수 있다.

우리 주제와 관련하여 관심을 끄는 대사는 영어로 'human'과 'person'이다. 주인공인 인간 조슈아와 함께 이동하는 중에 또 다른 주인공 AI로봇 알피가 자신과 조슈아가 천국에 못 가는 이유로, 조슈아의 고백을 이어받아서 조슈아는 착하지 못해서 자신은 인간이 아니라서다고 말한다. 여기서 인간은 영어로 'person'으로 표현된다. 'human'이 아니다.

각본가는 대사의 단어를 선택하며 동물권 담론에 영향을 준 철학자 토머스 화이트가 제안한 비인간 인격체(非人間 人格體, non-human person)를 고려하지 않았을까. 'person'과 'human' 사이의 구분은 새로운 것이 아니며 4차산업혁명 시대를 맞아 확장한다. 법률 용어로 자연인, 즉 우리가 인간이라고 생각하는 존재를 영어로 'natural person'이라고 하고 회사와 같은 법인(法人)을 'juridical person'이라고 하여 'human'과 구분한다. AI로봇 알피가 되고자 하는 존재는 'human'이 아니라 'person'이다. 다름을 분명히 하지만 동류로서 공존이 가능한, 인격적으로 존중하고 소통하고 교감할 수 있는 존재로서 'person'이 제시된다.

영화 〈크리에이터〉는 AI로봇의 정체성을 'human'이 아닌 'person'으로 확립하면서 몸 또한 그러한 마음의 정체성에 맞추었다. 알피를 포함해 극중 AI는 모두 머리 아래쪽에 구멍이 뚫려 있다. 의심을 자아내어 불쾌한 감정을 일으킬 수 있는 '불쾌한 골짜기'의 소지를 원천 차단했다. 같음과 차이를 분명히 함으로써 〈블레이드 러너〉에서 등장한 것과 같은 인간(human)과 AI인간 모두의 혼란이 사전에 방지된다.

앞으로 AI인간이 등장하는 과정에 〈크리에이터〉처럼 AI인간의 몸에 인간의 몸과 다른 징표를 부여하는 작업이 아마도 있을 법하다. '불쾌한 골짜기'를 벗어나는 수단을 영화 〈크리에이터〉가 얼떨결에 제시한 셈이다.

그러나 〈크리에이터〉의 노선을 우회하여 완전한 동일률로 새 인간을 만들고자 하는, 피그말리온이 갈라테이아를 만들었듯, AI인간이 아닌 인간의 욕망을 막을 수는 없어 보인다.

〈크리에이터〉와 비슷한 시기에 개봉된 영화 〈시뮬런트(SIMULANT)〉는 아예 불사의 욕망을 AI인간에 투사한다. 인간이 죽었을 때, 즉 인간이 자신의 몸을 잃었을 때 마음을 살려 AI인간의 몸으로 이전하는 상상을 극화했다. 여기서 반전은 인간의 마음을 이식한 AI인간이 자신의 파트너인 '리얼' 인간을 살해하고 살해된 인간의 마음을 AI인간에게 넘겨선 AI인간끼리 살아간다는 설정이다. AI인간의 몸은 이제 완전한 인간의 몸이 된다.

영화에서는 AI(인간)의 반란을 막기 위해 네 가지 원칙을 강제한다. 첫째, 인간을 절대 해치지 않는다. 둘째, 스스로 프로그램을 수정하거나 복제할 수 없다. 셋째, 법을 위반하지 않는다. 넷째, 주인의 명령에 무조건 복종한다.

그러나 이러한 강제에서 벗어난 AI인간이 등장하며 세상은 전혀 새로운 세상으로 바뀌게 된다. 유명 일본 만화를 극화한 넷플릭스 애니메이션 〈플루토〉에서도 AI의 인간 살해가 주요한 소재로 다뤄지며 인간과 전혀 구별되지 않는 AI인간의 인간다움을 그린다.

옛 사람, 새 사람

영화적 상상을 통해 짐작하는 인간 몸의 미래에는 단백질의 완벽한 탈피가 포함된다. 마음, 혹은 영혼이 금속의 몸으로 옮아가는 상상이 영화나 만화에서 쉽게 나타난다. 인간의 마음이 USB처럼 저장되어 복제될 수 있는 날이 올까. 뇌만을 상상한다면 어쩌면 가능할 것도 같다.

〈플루토〉 등 AI인간을 다룬 일부 영화에서는 인간이 더 비인간적이고 AI인간이 더 인간적인 모습을 자주 그린다. 인간다움의 원형으로 프로그램했기에 인간이 생각하는 최고 인간다움이 AI인간에서 구현됐기 때문일까. 인간은 인간의 경로를 통한 번식(복제)과 사회생활 과정에서 인간다움의 원형을 말하자면 '오염'으로 훼손당하는 건 아닐까.

미래 어느 순간, '불쾌한 골짜기'가 메워져 평평해지는 세상이 도래할 것이란 상상이 터무니없는 것은 아니다. 그때 인간은 다양한 몸을 갖게 되고, AI인간은 다양한 마음을 갖게 되어 전통적인 몸과 마음이란 개념, 구분이 사라지는 건 아닐까. 그것은 인간의 확장인가, 소실인가. *Critique M*

나는 왜 필라테스를 하는가

오자은

덕성여대 차미리사교양대학 조교수. 한국 현대소설 연구자. 서울대학교 인류학과를 졸업하고
같은 학교 국문과 대학원에서 박사학위를 받았다. 소설에 나타난 한국 중산층의 마음과 정체성 형성에 대해
연구해 왔으며, 주로 7-80년대 소설의 젠더, 계급, 도시성에 대한 논문을 써왔다.

태어나서 처음 '비용'을 지불하고 타인의 지도에 따라 운동을 하게 된 것은 올해 6월부터였다. 대학은 6월이면 종강 시즌이고, 6월은 대학에서 강의하는 사람에게는 피로도가 최고조에 이르는 달이다. 6월의 어느 날, 출근하는 지하철에서 환승하기 위해 이른바 '보부상 가방'-학생들의 각종 리포트와 출력해 둔 온갖 논문 꾸러미들이 들어있는-을 짊어지고 바쁘게 뛰던 차였다. 순간 오른쪽 다리의 근육이 찢어지는 것 같은 통증을 느꼈던 것이다. 하루만 지나면 가실 줄 알았는데 통증은 며칠 동안 지속되었고 결국에는 병원까지 방문하게 되었다. 손으로 다리를 살짝 누르기만 해도 소리를 지르는 나를 보며 의사는 집행관처럼 근엄한 얼굴로 선언했다.

"운동을 안 해서 그렇습니다. 전혀 근육이 없는 몸인데 자신의 몸이 버틸 수 없는 강도로 일을 하고 있다고 보면 됩니다. 몸이 힘들다고 신호를 보내는 거예요. 운동하셔야 합니다."

버틸 대로 버티다가 '전문가'의 확신에 찬 진단을 받고서야 나는 비로소 집 근처에서 운동을 할 수 있는 센터들을 알아보기 시작했다. 내가 사는 곳은 지하철 2호선의 중심 번화가이긴 하지만 이렇게 운동 센터들이 많을 것이라곤 상상도 못했는데, 그것보다 더 흥미로웠던 것은 '여성 전용 운동 센터'가 있다는 것이었다.

여성 전용? 여성 운동과 남성 운동이 따로 있다는 말인가? 몇 번의 검색 끝에 여성 운동의 양대 산맥은 보통 요가와 필라테스로 나뉜다는 것을 알게 되었고, 그 중에서도 체중 감량에 효과적인 '헬스클럽' 운동과 비교했을 때 몸의 곡선과 균형을 더

아름답게 만들어준다는 필라테스 센터의 홍보 문구에 난 금방 매력을 느꼈다.

목선을 더 길게 만들어주고 전체적인 몸의 선을 더 날렵하고 여성스럽게 만들어준다니. '곡선'이나 '균형'과 같은 단어에 내가 매혹된 까닭은 어쩌면 그 운동이 내 몸을 이전과는 다른 형태로 변화시키고, 나이와 함께 쇠퇴해가는 몸의 '미감'을 구원해줄 수 있을 것이라는 기대 때문이었을 것이다. 지식 노동자로서 주로 앉아서 모니터 앞에서 타자를 치거나 강단에 서서 학생들을 가르치는 식의 '머리'만을 쓰며 나이 들어가고 있는 여성이지만, 지식 노동자에게 필연적으로 따라오는 거북목, 마우스를 주로 쓰는 오른팔 저림, 굽은 등과 같은 내 몸의 변형에 제동을 걸고 더 나아가 몸을 그럴듯하게 바꿔볼 수 있다는 기대.

이 기대감에는 지성과 몸을 모두 관리할 줄 아는—푸코의 용어를 빌린다면—이른바 '자기의 테크놀로지'를 구사하는 어떤 존재에 대한 동경 같은 것이 있었으리라. 나의 몸과 마음, 사고와 행동까지, 더 나은 경쟁력을 위해 나를 변화시키고 관리함으로써 더욱 주체적인 존재가 될 수 있다는 믿음! 요즘 세상에는 일도 가정도 그리고 외모와 대외적인 이미지까지도 완벽하게 관리하는 슈퍼우먼들이 얼마나 많은가? 아니다. 내가 그런 여자를 실제로 보지는 못했으니...... 얼마나 많다고들 하던가?

개인적으로 회고해보자면 박사학위를 받고 논문을 쓰고 강의를 하며 가정까지 돌보는 일은 쉽지 않았다. 워킹맘은 이른바 '자기경영'에 능해야 한다. 바깥일과 가정에서 분배되는 일거리들이 쉴 새 없이 쏟아지는 컨베이어 벨트에서 모든 일들을 정확한 시간 계획표 속에 배치하고 처리해야 하는 삶. 말하자면 그것은 일하는 여성의 테일러리즘! 주어진 시간을 빈틈없이 활용하여 만족 총량을 최대치로 높이는 방식인 것이다. 이는 마치 기업의 '종합 품질 관리(Total Quality system)'와도 비슷한 것이다. 사회학 교수 겸 작가였던 혹실드는 시간에 쫓기는 현대인들에게 가정 내의 시간은 모두 정해진 약속된 시간이며, 가정 내에서 "Taylorized feel(테일러화된 느낌)"을 느끼게 된다고 말한 바 있다.(1)

나 역시 마찬가지였다. 학교 일과 집안일이 어셈블리 라인처럼 느껴진 지는 오래되었다. 그리고 학교 일과 집안일을 효율적으로 관리하는 것에 어느 정도 익숙해질 무렵 내가 발견한 것은 이미 둔탁해지고 굽은 내 몸이었다. 가족들에게는 "살기 위해 운동한다"는 식의 엄포를 놓으며 그동안 학교 일과 집안 일로 인해 내가 얼마나 고되었는지를 설파하고, 심지어 죽기 직전 상태라며 실컷 큰소리를 쳤지만, 내 마음에는 '살기 위해서', '미적인 몸 관리'에 대한 갈망이 있었던 것이다. 나의 '몸' 역시 더 나은, 경쟁력 있는 나를 위해 투자해야 할 대상 아니었던가? 비록 그동안 나도 알지 못했던 것이지만.

그러나 첫 수업부터 난항의 시작이었다. 개인 레슨 2회를 포함하여 그룹 레슨 40여 회를 겁도 없이 야심차게 한 번에 결제했는데 과연 그 회수를 다 채울 수 있을 것인가 정신이 아득해졌다. 기초 동작을 가르쳐주는 필라테스 강사님은 그냥 바라만 보아도 아름다운 몸을 갖고 있었다. 저런 것이 '몸 선'이구나! 그러나 아름다운 몸 선을 가진 강사님은 이내 나를 가르치며 깊은 걱정과 근심이 잔뜩 섞인 격려를 50분 내내 지속해야 했다. 매트 위에 '폼 롤러'라는 소도구를 놓고 그 위에 눕는 것부터 쉽지가 않았다. 내 몸은 균형을 잡지 못한 채 풍랑 속의 허약한 돛단배처럼 왼쪽으로 오른쪽으로 쉴 새 없이 굴러 떨어졌다. 특히 굽은 등이나 목이 펴지고 길어지는 데 도움이 된다는 자세들을 따라하다가는 내 몸이 어디 부러지는 것은 아닌가 싶을 정도로 괴로웠다. 이렇게 뻣뻣할 수가 있나. 두 번의 개인 레슨이 끝나자 강사님은 걱정스러운 얼굴로 내가 그룹 레슨에 적응할 수 있을 것인지 우려를 표했으나, 일대일로 밀착 지도를 받으며 내 몸의 약점과 몸에 대한 나의 열등감이 고스란히 드러나는 것보다는 다른 수강생들 사이에 묻혀 조용히 수업을 듣는 것이 낫겠다는 판단이 섰다. 강사님은 마지막에 덧붙였다.

"쉽지 않은 몸이에요. 아주 아주 어려운 케이스예요."

'쉽지 않은 몸', '아주 아주 어려운 몸'을 가지고 매주 2회씩 그룹 레슨에 참여하면서 나는 수강생들 속에 묻혀 가려 했던 나의 계획이 어긋남을 단박에 알았다. 일단 매트 위에 눕기만 하면 그때부터 오른쪽 왼쪽 구분을 못하는 것도 문제였다. 오른쪽 손을 들라는 강사님의 구령에 맞춰 모두 오른쪽 손을 드는데 나 혼자 왼쪽 손을 들고 끙끙 댄 적도 여러 번. 몸을 움직이는 동작이 어떻게 시작되고 어떻게 끝나는지에 대한 감을 잡기가 영 쉽지 않았다. 그러나 가장 부끄러웠던 순간은 따로 있었다. 바로 수강반의 모든 학생들 앞에서 '열등한 몸'을 가졌음을 결국 만천하에 드러내게 된 것. '리포머'라는 기구 위에 박스를 올려놓고 뒤로 누워 머리를 아래로 젖히는, 그러니까 허리가 어느 정도 신전이 되어야 하는 동작을 하는데, 강사님이 이렇게 크게 외친 것이다.

"이 동작은 자은님은 못하세요! 라운드 숄더가 너무 심해서 자은님은 못하니까 되는 데까지만 펴세요!"

결국 나는 정해진 레슨을 따라가기 위해 '과외 수업'을 하게 되었다. 온라인 쇼핑몰에서 몇 개의 필라테스 소도구를 구입하여 밤마다 집에서 혼자 연습을 시작했던 것이다. 퇴근하고 돌아온 늦은 시간, 그토록 고독하게 혼자 끙끙거리며 몸을 꺾거나 펴는 연습을 했던 이유는 무엇일까? 안되던 동작을 '짠' 하고 강사님에게 보여주고 '설욕' 하기 위해서? 아니었다. 정확히 말하면 그것은 두려움 때문이었다. 나의 몸이 나 혼자

허영을 내려놓고 정직하게 자신의 몸의 한계를 인정하는 것. 중요한 포인트이다. <뉴스1>

뒤처지고 있다는 두려움. 관리 잘 된 여성들 속에서 나 혼자 이탈하고 있다는 서글픔.

내 몸의 한계에 맞게, 정직하게 나의 근육을 쓰는 법

거의 두 달간을 혼자 밤마다 보충 연습을 하면서 내가 했던 것은 일도 가정도 아름다운 몸도, 모두 다 관리하며 나 스스로 나 자신을 경쟁력 있게 가꿔 나가는 '주체'가 되겠다는 욕심을 어느 정도 내려놓는 것이었다. 그것은 일종의 환상 아니었던가? 매끈한 몸 선이나 긴 목 같은 단어들이 나를 유혹하긴 했지만 내가 그것을 정말 진심으로 원했던 적이 있었나? 평소엔 관심도 없던 것들이었다. 오히려 그토록 되지 않던 동작이 많은 연습 끝에 가능해지는 동안 내가 배운 것은 몸을 정직하게 움직이면서 내 몸의 한계에 맞게 나의 근육을 쓰는 법이었다. 조금씩 조금씩 각도를 키워가면서 몸을 뒤로 젖히는 연습을 하거나 앞으로 굽히는 연습을 할 때 내가 느꼈던 쾌감은 몸이 내가 들인 시간과 노력에 대해 정직하게 보상을 해준다는 감동에서 왔다. 마치 벽돌을 하나씩 튼튼하게 쌓아올려 단단하게 기둥과 벽을 만드는 느낌. 비록 시작점은 '쉽지 않은 몸'이지만 그 '쉽지 않은 몸'의 수준에서 노력한 만큼 조금씩 동작이 가능해지고 있다

는 정직한 기쁨.

　　　그러한 기쁨을 느끼게 되면서 이 글에 덧붙일 소회가 한 가지 더 늘기도 했다. 그러니까 일과 가정, 머리와 몸, 모든 영역에서 자기 관리에 능한 '나'로 인정받고 싶어 한 허영뿐 아니라 숨겨져 있었던 다른 허영 하나를 고백해야 할 차례인 것이다. 필라테스를 수강하기 전 나의 몸이 가진 여러 가지 문제들-고학력 지식노동자들이 갖기 쉬운 전형적인 몸의 변화 같은 것- 예를 들면 모니터를 많이 보아서 발생하는 거북목이라든가 타자를 주로 치는 오른쪽 손목의 변형이라든가 하는 내 몸의 특징에 대해 내가 정말 정확하게 어떤 생각을 갖고 있었는지에 대해서. 전형적인 지식 노동으로 인한 내 몸의 변화를 어쩌면 나는 일종의 '아비투스'처럼 받아들이고 있지는 않았나? 고학력 지식 노동에 대한 상징 같은 것으로서. 거기에는 조금의 허영도 없었다고 말할 수 있는가?

　　　내가 필라테스를 하면서 생각보다 훨씬 더 부끄러움을 느꼈던 이유는 실제로 나는 '머리를 많이 쓰느라 대신 몸이 둔해진 것'이 아니라, '그냥 몸이 둔한 사람'이었음을 인정하는 것이 어려워서였을지도 모른다. 솔직한 고백이다. *Critique* **M**

'아름다움'을 향한 반역 - 코르셋과 억압의 역사

류수연

인하대학교 프런티어학부대학 교수. 문학/문화평론가. 인천문화재단 이사. 계간 〈창작과비평〉 신인평론상
을 수상하며 등단하였고, 현재는 문학연구를 토대로 문화연구와 비평으로 관심을 확대하고 있다.

코르셋과 억압의 역사

"20인치나 되잖아. 18인치로 줄여줘."

1939년 영화 〈바람과 함께 사라지다〉에서 여주인공 스칼렛(비비안 리 분)은
코르셋을 입은 채 기둥을 잡고 유모에게 이렇게 외쳤다. 이미 날씬하다 못해 마른 몸매
를 가졌음에도 불구하고 스칼렛은 거기에 만족하지 않고 '더' 날씬한 허리를 만들기 위
해 코르셋을 세게 조일 것을 요청한다. 도대체 왜? 무엇을 위해?

그것은 물론 '아름다움'을 위해서였다. 짝사랑하는 애슐리(레슬리 하워드 분)
의 마음을 사로잡기 위해 스칼렛은 자신의 허리를 더욱 잘록하게 만들고자 했다. 여기
서 여주인공의 신체는 타인의 시선을 사로잡는 유혹의 무기로서 이용되었던 것이다. 아
마도 그 무기는 엄청난 신체적 고통을 감수해야만 하는 것이었겠지만 말이다.

아름다움을 이유로 여성의 신체에 가해졌던 억압은 비단 '코르셋'만은 아니다.
서구사회에 코르셋이 있었다면, 아시아에는 그와는 다른 형태로 여성의 신체를 억압하
는 도구나 제도들이 존재했다. 3~4세 무렵부터 여자아이의 발을 묶어 발의 성장을 저
지시켰던 중국의 전족이 대표적이다.

모두 잘 알고 있는 대로 코르셋이란 몸매를 날씬하게 만들기 위해 신체를 강제
로 조여서 고정하는 속옷이다. 표면적으로 그것은 미용을 위한 보조도구일 뿐이지만,
동시에 수많은 여성들의 신체를 왜곡시키고 치명적인 고통에 빠뜨린 원흉이기도 했다.
날씬한 허리를 위해 입은 코르셋은 갈비뼈를 변형시켜 폐를 압박했고, 실제로 일부 여

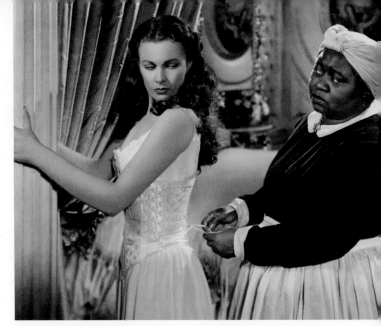

영화 <바람과 함께 사라지다>에서 코르셋을 입는 고통을 감수했던 여주인공 스칼렛(비비안 리 분).

18세기 중국 신발

성들은 그로 인해 사망에 이르기도 했다. 중국에서 전족이 미의 기준이 된 시대에 태어난 소녀들은 폴더처럼 접혀 자란 기형적인 발 때문에 제대로 걷지도 못한 채 불구의 삶을 살아야 했다. 그럼에도 오늘날까지, 여전히 '미용'을 위한 보조도구로서 수많은 코르셋들이 생겨나고 있는 실정이다.

하나의 코르셋이 사라져도 또 다른 코르셋이 나타나 그 자리를 대신한다. 따라서 오늘날의 페미니스트들이 비판하는 것은 비단 고전적인 의미의 '코르셋' 하나가 아니다. 브래지어부터 하이힐, 헤어스타일, 화장에 이르기까지 여성의 신체와 일상을 억누르는 코르셋은 오늘날에도 넘쳐나기 때문이다. '코르셋'은 어느덧 그 자체로 상징이 되었다. 스칼렛의 코르셋이 만들어낸 기형적인 허리와 골반은 1960년대 이후 더 이상 보편적인 미적 기준이 되진 않았지만, 여전히 미디어는 비현실적인 '개미허리'를 예찬하고 웰빙의 이름으로 다이어트를 강요하고 있다.

젠더불공평 위에서 축적된 서양 미술사

조이한의 『당신이 아름답지 않다는 거짓말』(한겨레출판, 2019)이 문제 삼는 것은 바로 이러한 세계이다. 아니 한 걸음 더 나아가 눈앞에 보이는 코르셋보다 여성의 삶을 옭아매는 사회적 '코르셋'의 전통이 훨씬 견고하고 유구한 것임을 밝혀낸다. 서양 미술사라는 고고한 흐름을 되짚으며, 이 책은 서양미술사가 여성의 미와 가치를 억압하고 왜곡하는 기반 위에서 형성되고 축적되어왔음을 규명하고 있다. 미술도 페미니즘도 '잘·알·못(잘 알지 못함)'인 사람조차 충분히 이해될 수 있는 친절한 설명과 정연한 논증은 이 책이 주는 덤이다.

제목부터 도발적이다. "당신이 아름답지 않다는 거짓말"이라니. 이 말은 "당신은 아름답다"는 말보다 더 거짓말 같다. 그것은 우리에게 스스로의 아름다움을 직시한 경험이 없기 때문이다. 실제로 우리는 '미추(美醜)'라는 기준 앞에서 스스로를 '추(醜)'에 놓는 것이야말로 올바른 사회적 '애티튜드'라고 학습해왔다. 그러나 조이한은 말한다. 지금까지 당신은 속고 있었다고. 당신은 처음부터 이미 아름다웠다고.

이 책이 보여주는 서양미술사는 우리가 얼마나 오랜 시간을 '더 아름다워져야 한다는 당위'에 속아왔는가를 보여준다. 신화를 담아낸 그림 속에서 여성의 신체는 언제나 관음의 대상이지만, 바로 그 때문에 단죄의 대상이 된다. 그 어디에도 관음의 주체에 대한 처벌은 부재한다. 조이한이 주목하는 것은 그러한 시선들이다. 실질적인 폭력의 주체이자 근원 말이다.

그들은 악을 자행하지만, 그 악의 근원을 항상 희생자에게 돌린다. 그들은 희생자의 육체를 타락하고 더러운 욕망의 근원이라고 규정한다. 그리고 그러한 육체야말로 자신들로 하여금 죄를 저지르도록 만들었다고 주장한다. 욕망의 대상이 되는 '그 신체'가 바로 악이고 추(醜)이며 원죄라는 것이다. 그리고 이것은 그대로 단죄의 근거가 된다. 바로 여기에서 우리가 신화를 통해 배워온 수많은 악녀의 이미지가 탄생한다.

실제로 메두사는 포세이돈에게 강간당한 피해자였지만, 아테나의 신전을 더럽힌 죄로 괴물이 된다. 그런데 판도라에게 온갖 재앙이 든 상자를 선물한 것은 제우스이다. 그러나 악의 근원이라는 비난은 오직 판도라만이 감수한다. 오, 맙소사. 정말이지 적반하장이 아닌가?

"신의 금기를 어긴 행동도 프로메테우스가 하면 영웅적 행위이자 주체적 자존감의 표출이 되지만, 판도라와 이브가 하면 파라다이스를 잃게 만든 어리석고 멍청한

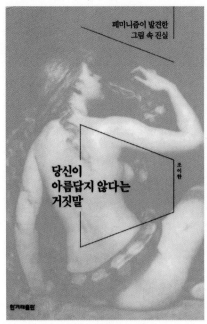

조이한의 『당신이 아름답지 않다는 거짓말』

행동이 된다. 의지도 없이 자의식도 없이, 호기심을 주체하지 못했거나 사탄의 꾐에 빠져 어쩌다 신을 거스른 바보들. 애초에 신은 그들을 복수의 '미끼'로, 또는 남자의 외로움을 덜어줄 '배필'로 삼기 위해 만들었다. 그들의 호기심이나 지적 모험심은 인류에게 죽음과 재앙을 불러올 뿐인 것이다.”

- 『당신이 아름답지 않다는 거짓말』, 123쪽.

신화 속에서 신의 권위에 도전하는 것은 오직 남성들만의 몫이었다. 그리고 아름다움의 역사 역시 그들만을 위한 것으로 귀결되었다. 추하고 타락하고 더러운 여성의 육체는 언제나 정화되어야 하고 단죄되어야 하는 것이었고, 그러기 위해 육체는 속박되고 가다듬어져야 하는 것이었다. 아름다운 육체로 남성의 욕망을 충족시켜주되, 스스로 욕망의 주체가 되어서는 안 된다. 그 어떤 상황에서도 순결해야 하되, 결코 욕망의 대상이 되기를 거부해서는 안 된다.

이 얼마나 모순적인 잣대인가? 하지만 고대로부터 근대, 다시 현대로 이어진 남성들의 유대는 이 모든 왜곡을 오히려 진리로 만들었다. 그렇다면 도대체 아름다움이란 무엇인가? 이쯤 되면 미의 기준 따위는 “엿이나 바꿔 먹어라”라고 외쳐야 하지 않을까?

“코르셋을 벗어 던져라”, 아름다움을 직시하는 출발점에서

그들이 속인 것은 어쩌면 단 하나. 당신이 이미 처음부터 아름다웠다는 그것이다. 우리는 너무나 오랜 시간 왜곡된 거울 앞에 앉아 있었다. 그래서 거울 속의 자신을 미워함으로써 위장함으로써 더 아름다운 '나'가 될 수 있다고 믿었다. 하지만 이 책은 그 모든 것이 거짓이라고 말한다. 그리고 이제 그만 인정하자고 말한다. 우리는 이미 우리로서 충분히 아름답다는 것을.

<div align="right">임신한 앨리슨 래퍼(마크 �퀸)</div>

　　"조각에서는 목과 팔다리가 없는 조각을 토르소(torso)라고 한다. 우연히 고
대의 조각이 팔이나 다리가 부서진 채 발견된 데서 시작되었지만, 신체 일부만 가지고
도 특별한 긴장을 자아내면서 그 자체로 조형적인 미와 완벽한 가치를 지닐 수 있음을
알아차린 예술가들이 있다. (중략) 그렇다면 살아 있는 토르소인 앨리슨 래퍼의 육체
를 아름답게 보지 않을 이유는 무엇이란 말인가?"
　　　　－『당신이 아름답지 않다는 거짓말』, 43~44쪽.

　　사람들은 팔다리가 없는 토르소를 아름답다고 예찬한다. 그러나 현실의 토르
소인 장애인 여성에게는 '비정상'이라는 편견을 부여한다. 하지만 앨리슨 래퍼는 세상
의 편견 속에 무너지지 않았다. 그는 스스로를 '현대의 비너스'라 칭했다고 한다. 안타
깝게도 예술가로서의 앨리슨 래퍼는 사람들에게 자신의 재능을 인정받지 못했다. 하지
만 마크 퀸의 모델로서 그는, 젠더를 넘어 '정상/비정상'이라는 이분법의 모순을 비판하
는 새로운 미의 기준을 생각하도록 만든다.
　　앨리슨 래퍼의 몸은 그 누구의 평가 없이도 이미 아름답다. 왜냐하면 그는 스
스로 자신의 아름다움을 잘 알고 있는 사람이기 때문이다. 그리고 그 아름다움을 아

는 당신 역시 이미 아름답다. 그러므로 이제 다시금 깨달아야 한다. 당신이 아름답지 않다는, 그리하여 세상의 기준에 맞추어 더 아름다워져야 한다는 그 모든 말들은 그저 거짓말일 뿐임을.

그리하여 질문은 다시 처음으로 돌아온다. 지금 당신은 어떤 코르셋 속에 갇혀 있는가? 혹시 그 코르셋이 요구하는 왜곡된 기준에 맞추느라 자신의 현재와 열정을 낭비하고 있지는 않은가? 만약 그렇다면, 지금 당장 그 "코르셋을 벗어던져라." 그것이 당신이 스스로의 아름다움을 직시하는 출발점이 될 것이다. *Critique M*

보여지는 몸, 내 것으로 만들기

:

김지연

미술평론가. 미술과 문화에 관한 글을 다수 매체에 기고하며, 글쓰기와 현대미술을 강의한다. 책 『당신을 보면 이해받는 기분이 들어요』, 『필연으로 향하는 우연』, 『반짝이는 어떤 것』, 『마리나의 눈』 등을 썼다.

모두가 운동을 하고, 운동을 권하거나 해야 한다는 강박에 시달리는 시대다. 종류나 강도는 다르겠지만, 새해 계획에 어떤 식으로든 '운동'을 끼워 넣지 않은 이는 드물 것이다. 과거보다 건강 정보가 늘어나고 운동할 수 있는 시설이 다양하게 생겨나면서 접근성이 늘어났기 때문이지만, 단순한 건강증진을 넘어서 보통 사람들도 모델 같은 몸을 만들기 위해 애쓰고, 바디 프로필 촬영을 하나의 목표로 삼는다.

이에 운동산업은 좀 더 다양화·고급화·산업화됐다. 운동산업은 '운동을 해야만 건강하다'는 환상을 끊임없이 주입하고, 우리는 '건강해지기 위해' 돈과 시간과 노력을 쏟아부어 몸을 만든 뒤 그 몸을 전시한다. 그리고 그것이 자존감 때문이라고 말한다.

'몸'이라는 '자본'

사실 '운동을 해야 한다'는 말에는 두 가지 메시지가 담겨 있다. 하나는 '건강한 몸에 건강한 정신이 깃든다'는 오래된 말이다. 살아가기 위해서는 건강한 몸과 체력이 필요하지만 어린 시절에 낭비한 체력은 시간이 지날수록 바닥을 보인다. 그것을 채워서 다시 건강한 삶을 잇고 원하는 것들을 해내기 위해서는 분명 버티는 몸이 필요하다. 그러니까 이 몸은 사용하기 위한 것이고, 잘 사용하려는 노력이 필요하다.

하지만 고루 움직이지 못하는 현대인들의 몸은 어딘가 망가질 수밖에 없다. '미래 인류는 거북목족'이라는 우스갯소리가 들릴 정도다. 자연스레 몸을 움직이기에는

저서 『지각의 현상학』에서 몸의 이중성을 분석한 프랑스 철학자 메를로퐁티.

시간이 부족하기에 대부분은 자투리 시간을 내 운동이라는 콘텐츠를 구매한다. 그리고 그것을 구매하기 위해 다시 일해서 몸을 망가뜨리는 아이러니를 경험한다. 우리의 노동과 운동, 모두 시장 안에 있다.

운동의 두 번째 메시지는 보기 좋은 몸이 자존감의 상승을 가져온다는 이야기다. 신체 이미지가 자본이 되는 사회에서는 자본이 곧 자신감이 된다. 자신감은 자존감과 다르지만, 자존감을 쉽게 뒤흔드는 사회 속에서 구분은 쉽지 않다. 게다가 자본주의와 외모지상주의까지 뒤섞이면 '운동을 해야 한다'는 말이 주는 두 가지 메시지 역시 헷갈릴 수밖에 없다.

우리는 건강을 위해 운동한다고 하지만, 건강한 몸을 만들기 위한 운동이 곧 보기 좋은 몸으로 연결되지는 않는다. 물론 운동은 다양한 긍정적 효과를 가져오지만, 그것을 넘어 미디어에서 보여주는 몸을 만드는 일은 많은 희생을 필요로 한다. 과도한 운동과 단백질 섭취는 신체에 무리를 주기도 하며, 개개인의 몸 상태에 따라 과도한 운동이 답이 아닌 경우도 있다. '보기 좋은 몸=건강한 몸'이라는 등식은 반드시 성립하지는 않는다.

그럼에도 불구하고 운동과 '몸 만들기'에 집착하는 이유는, '몸'이 곧 '자본'이기 때문이다. 이 사회는 운동을 하고 자기관리를 하며 사회가 요구하는 방향으로 노력하고 있다는 증거, 뒤처지지 않는 사람이라는 긍정적 이미지에 보이지 않는 가산점을 부여한다. 이는 인간관계에서의 매력, 취업시장에서의 선호도 등에서 가시적으로 드러난다. 월등한 신체 이미지로 SNS 인플루언서라도 되면, 곧바로 실제 자본 획득으로 이어지기도 한다. 바디 프로필 촬영과 다이어트 성공에서 자존감을 얻고 부러움을 사며, 그

렇지 못한 이들의 좌절은 여기서 정당성을 얻는다. "다이어트 하지 않은 몸은 긁지 않은 로또"라는 말은 단순한 우스갯소리가 아니다.

운동산업은 콘텐츠를 구매하고 따라오기만 하면 누구나 환상적인 몸을 가질 수 있다고 현혹하지만, 그것은 이 제품을 구매하거나 이 시술만 하면 연예인처럼 아름다워질 수 있다고 하는 미용 산업의 광고와 다를 바 없으며, 누구나 쉽게 부자가 될 수 있다는 말처럼 허황된 꿈이다. 한 트레이너는 솔직하게 털어놓는다. 사람들이 많은 돈과 좋은 직장, 학벌은 쉽게 얻을 수 없다고 여기면서 완벽한 몸매는 쉽게 가질 수 있다고 여기는 것은 사회가 주입한 메시지 때문이며, 누구나 아이돌 몸매를 가지기 위해 애쓰는 것은 그 사회에서 실격 판정을 받지 않기 위한 노력이라고 말이다.

실제로는 누구나 연예인 같은 몸을 만들 수 없는 것은 물론이며, 만들었다 하더라도 그것을 유지하기 위해서는 어마어마한 자본의 투자가 필요하기 때문에 애초에 대단한 신체 자본은 극소수의 사람만이 가질 수 있다. 이 트레이너는 그 사실을 깨닫고 난 후, 아름다운 몸을 추구하는 대신 몸을 기능적으로 해석하며 운동할 수 있도록 돕는 여성 트레이닝 스튜디오를 운영하게 됐다고 했다. 그곳에는 몸매가 없고 움직임에 필요한 각자 다른 체형만 있을 뿐이다.(1)

(1) 강혜영, 고권금 외, 『몸의 말들』 아르테, 2020, pp.145~167

몸이 내 것이라는 착각

그렇다고 몸을 원하는 만큼 아름답게 만들기 위해서 욕구를 통제하고 성취함으로써 자기 효능감을 얻는 것이 잘못된 일은 아니다. 하지만 이것이 흘러가는 방향을 보면 어쩐지 석연치 않다. 몸을 보기 좋게 만드는 데 대단한 노력이 필요한 것은 맞지만, 그 보여지는 성취만이 성취의 전부는 아니다. 건강에는 다양한 영역이 있고 사람마다 몸은 다르다. 몸처럼 직관적으로 전시할 수는 없지만 다른 분야에서 대단한 노력으로 커다란

성취를 이룰 수도 있고, 건강을 위해 매일 노력하지만 그것이 눈에 보이지 않는 종류일 수도 있다. 버티는 체력을 만들어낸 몸, 병을 물리친 몸, 살아내기 위해 매일 애쓰는 몸들이 과연 보기 좋은 몸보다 노력이 부족했을까. 그런데 이들은 어째서 보기 좋은 몸만큼 칭송받지 못하는가. 이런 신체는 '자존감'을 가질 수 없는 것일까.

　　운동과 미용 산업이 반복해서 전하는 메시지들을 슬쩍 걷어내고 나면, 몸과 자존감 사이의 상관관계에 의문이 생긴다. 자본주의와 외모지상주의가 혼재된 이 흐름을 타고 가면 어느새 자존감이라는 단어와 점점 멀어지는 듯하다. 그렇다면 우리는 여기서 말하는 '자존감'이라는 것이 정말 자기 안의 내적 동기에서 비롯된 것인지는 짚고 넘어갈 필요가 있다. 이것이 진짜 자존감이 아니라 일정 부분 통제된 것은 아닌지 말이다.

　　사실 나의 몸은 나의 것이 아니다. 정확히 말하면, 몸이라는 것은 내 것인 동시에 타자에게 보여지는 대상이므로 내 것인 동시에 타자의 것이다. '몸 철학'으로 알려진 프랑스 철학자 모리스 메를로퐁티(Maurice Merleau-Ponty)가 말하는 몸의 이중성이다. 그의 저서 『지각의 현상학(La Phénoménologie de la Perception)』(1945)에 의하면, 타자와 이루는 수많은 관계의 교차지점이 나 자신이며, 그래서 우리는 타인에 의해서 계속해서 변화하는 불완전한 존재다. 단일한 '나'는 표면적인 것이고, 그 기저의 진실은 우리 각각의 존재는 타인으로 이뤄졌다는 것이다.

　　그러니까 우리는 나의 몸을 스스로 통제해서 자존감을 가졌다고 생각하지만, 그것은 내 몸이 내 것이라는 착각과 다름없다. 자기만족이라는 내부의 동기라고 여겼던 것은 사실 수많은 타인으로 이뤄진 사회에 의해 통제된 것이며, 자존감이라고 여겼던 것의 많은 부분은 사회의 인정으로 인한 자신감이었을지도 모른다. 그래서 예술가 바바라 크루거(Barbara Kruger)는 "당신의 몸은 전쟁터다(Your Body is Battleground)"라고 했다. 몸이란, 삶의 흔적이 고스란히 담긴 더없이 개인적인 공간이자 끊임없이 타자화되는 곳, 두 가지 상반된 시선이 전쟁을 거듭하는 장소이기 때문이다.

몸, 여전히 중요한

　　가까운 미래의 디스토피아를 그리는 영국BBC 드라마 〈이어스 앤 이어스(Years & Years)〉에서 등장인물 베서니는 가족들에게 '트랜스 휴먼'이 되겠다고 선언한다. 신체를 벗어나 의식을 데이터베이스화 해 클라우드에 업로드하고 영생을 누리겠다는 것이다. 어쩌면 이것은 간편하게 몸이라는 전쟁터를 벗어나려는 시도일지 모른다. '트랜스 휴먼'은 아직 현실에 없지만, 우리는 이미 페이스타임이나 줌, 구글미트 등을 통

해 신체 없이 랜선으로 교류한다. 몸이 이곳에 있어도 우리의 의식은 세계 어디로든 갈 수 있다. VR을 통한다면 가상의 세계까지도 진입 가능하다. 이른바 탈신체의 시대다. 그러나 우리가 신체 자본에 집착하는 것만큼이나, 몸은 여전히 중요한 의미를 가진다.

특히 지금은 그 어느 때보다 몸과 건강에 대한 관심이 높아지는 때다. 자본과 시간을 들여도 운동과 신체자본을 구매하기 어려워지자, 역설적으로 운동의 이면이 드러나기 시작했다. 버티는 체력을 기르고 마음 건강을 구하기 위해 혼자 혹은 랜선으로 함께 운동하며 기록하고 인증하는 이들이 등장했다. 물론 여전히 몸매 유지와 근손실 방지라는 목적이 있을지언정, 이들에게는 코로나 팬데믹을 지치지 않고 건너기 위함이라는 공통의 목적이 있다. 운동산업이 피치 못하게 멈춘 사이에 평소와 다른 패턴으로 운동하며 왜 운동을 하는지 다시 돌아본다. 매일의 건강을 점검하며 몸의 존재를 인지한다. 몸을 가장 사려야 하는 이 시기에 우리는 아이러니하게도 조금 더 자신의 몸에 가까워지고 있다.

과거 유고슬라비아연방 시절 공산당은 사회주의에 무해한 민속공연을 장려했으나 이것은 지역의 진짜 전통춤이 아니라 무대화, 양식화된 공연이었다. 뚜렷한 지역적 특징이 사라지고 균일화된 민속춤은 연방을 균질하게 통합하기 위한 일종의 이데올로기적 도구였다.(2) 또한 2020년 코로나19로 인한 재난 브리핑에서 수어는 목소리만

My hand is the phone! – 영국 BBC드라마 <이어스 앤 이어스> 중

(2) 허유미, 『춤추는 세계』, 브릭스, 2019, pp.30~31

큼이나 중요한 역할을 했다. 평소 수어에 관심을 갖지 않던 이들조차, 누구에게나 동등한 정보가 필요한 재난 상황에서 수어의 필요성에 대해 절감했다.

내 시선과 타인의 시선 사이에서

표정과 더불어 손의 움직임이 갖는 힘도 주목받으며, '덕분에'라는 뜻의 수어로 서로 마음을 전달하는 SNS 캠페인이 벌어지기도 했다. 말하지 않아도 전해지는 신체의 힘이 있다. 몸이라는 것은 보여지기 때문에 더욱 강력하다. 몸의 감각에 집중하는 전시나 신체의 에너지를 적극 활용하는 퍼포먼스가 최근 주목 받는 것은 다른 이유가 아니다.

몸은 내 과거의 흔적이 고스란히 쌓여 있는 곳이자, 타인이 나를 가장 먼저 인지하는 나의 표면이며, 수많은 시선과 욕망이 교차하는 사이에 모호하고 불완전하게 존재한다. 그래서 때로는 잡을 수 없는 환상에 사로잡히거나 중요치 않은 인정에 목매게 만든다. 하지만 몸은 과거도 미래도 아닌 현재에 내가 존재하고 있다는 무엇보다 강력한 증거이기도 하다. 그래서 이 변화하는 존재가 들려주는 이 순간의 목소리에 귀 기울이는 것이 중요하다.

물론 몸은 여전히 내 것인 동시에 타자의 것이다. 관계 속에서 살아가는 우리는 타자의 시선과 사회의 억압에서 완전히 자유로울 수 없다. 나와 타자의 시선 사이에서 줄타기하며 끊임없이 흔들려야 하는 것이 몸의 숙명인지도 모른다. 그러나 말의 방향을 바꾸면, 내 몸은 타자의 것인 동시에 여전히 내 것이라는 말과도 같다.

나의 몸을 인지하고 온전한 현재의 움직임을 감각하며 지금의 목소리를 들을 때, 내 시선과 타인의 시선 사이에서 자존감을 구할 방향이 또렷하게 보인다. 바로 그때 몸은 조금 더 내 쪽으로 기울어진다. 수없이 교차하는 관계와 시선 속에서 자유의 영역을 조금 더 넓히는 방법이다. *Critique M*

맨몸 서바이벌, K문화컨텐츠의 새로운 방정식

김민정

중앙대 문예창작학과 교수. 문학과 문화, 창작과 비평을 넘나들며 다양한 글을 쓰고 있다.
구상문학상 젊은 작가상과 르몽드 문화평론가상, 그리고 2022년 중앙대 교육상을 수상하였다.
저서로『드라마에 내 얼굴이 있다』외 다수가 있다

사람은 몇 명 죽여 봤나요

2025년 넷플릭스가 '넷플릭스 하우스'를 미국에 오픈한다고 해서 화제다. 넷플릭스 하우스는 〈기묘한 이야기〉, 〈위쳐〉와 같은 넷플릭스 오리지널 시리즈를 기반으로 한 복합 문화공간이다. 그중 〈오징어 게임〉은 방탈출 게임과 같은 오프라인 체험 공간으로 기획될 예정이라고 한다. 자, 여기서 주목. 〈오징어 게임〉은 세상의 많고 많은 콘텐츠 중에 왜 방탈출 게임이란 포맷으로 재탄생하는 것일까.

방탈출은 추리를 통해 방을 탈출하는 것을 목적으로 한다. 방 안에서 게임이 시작되는 순간, 모든 플레이어는 주어진 상황 속 단서만을 가지고 문제를 해결한다. 게임 밖에서의 직업과 학력, 경제 수준 등 외적인 요인은 문제를 해결하는 데 도움이 될 수 있지만, 직접적인 영향을 주진 못한다. 오로지 지금 여기의 '나'에만 의지해서 방을 탈출해야 한다. 제한된 시간과 제한된 공간에서 오직 '맨몸'으로 탈출해야 하는 서바이벌이 바로 방탈출 게임의 세계관이다. 현재 서울 홍대 및 강남을 중심으로 180개 이상의 방탈출카페가 Z세대의 열렬한 지지 속에 성업 중이다.

'맨몸' 서바이벌과 인간의 생존 지능

'맨주먹 세계관'의 최강자 배우 마동석이 주연을 맡은 영화 〈범죄도시 3〉가 천

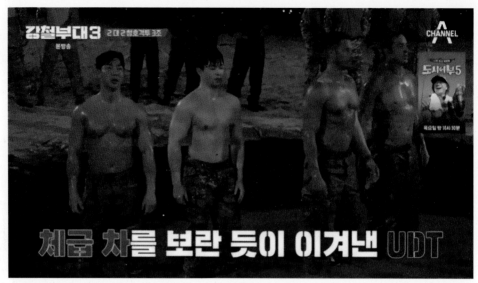

참호격투를 격렬하게 치른 대한민국 해군 UDT 대원들과 미군 특수부대원들. <강철부대3, 채널A>

만 관객을 돌파하고, 두 명의 복서를 주인공으로 내세운 'K-액션물' <사냥개들>이 넷플릭스 TV 시리즈 부문 세계 1위에 등극하였다. 그리고 최정예 특수부대 출신 예비역들의 '밀리터리 서바이벌' 프로그램 <강철부대> 시즌 3은 미국 해군 특수부대 네이비씰을 투입해 '밀리터리 액션' 세계관의 글로벌 확장을 이루어냈다. 2023년 올 한해 일어난 일이다. 과연 이것이 모두 우연의 일치일까.

2023년 웨이브 신규 유료가입 견인 콘텐츠 1위 자리를 차지한 웨이브 오리지널 시리즈 <피의 게임> 시즌 2는 상금 3억원을 두고 외부와 단절된 공간에서 최후의 생존자가 되기 위해 치열한 생존 경쟁을 벌이는 '맨몸' 서바이벌 예능 프로그램이다. 콘텐츠 공개와 함께 TV·OTT 콘텐츠를 통틀어 높은 화제성 지수를 기록하며 이탈리아, 핀란드, 노르웨이, 덴마크, 스웨덴 등 9개 국가에 포맷을 판매하였다.

<피의 게임> 시즌 2에는 운동선수, IQ 156 멘사 회원, 수능만점자인 서울대 의대생, 전 UDT, 포커플레이어, 서바이벌 모델 프로그램 우승자 등 각양각색의 스펙을 가진 14명의 출연진이 나온다. 남부러운 것 없는 고스펙의 그들은 '맨몸'으로 고립된 공간에 놓이고 그 안에서 생존하기 위해 치열하게 경쟁한다. 맨몸 서바이벌에서 중요한 것은 '생존 지능'이다. 생존 지능은 생존을 위해 경쟁자를 압도할 수 있는 그 모든 것의 총칭이다. 여기에는 경쟁과 배신, 음모와 계략, 심지어 무력도 포함된다. 지상파 방송에서는 보기 어려운 출연진들 간의 몸싸움도 등장한다. 전직 농구선수 출신 하승진과 전

UDT 출신 덱스의 갈등은 몸싸움으로 번지며 촬영 중단 위기를 초래하기도 했다. 물론, 시청자들의 반응은 그 어느 때보다 뜨거웠다.

　　최근 〈피의 게임〉을 비롯한 다양한 OTT 서바이벌 예능이 시청자들의 폭발적인 지지를 받으며 다수 제작되고 있다. 〈더 지니어스〉를 시작으로 〈대탈출〉, 〈여고추리반〉 등 추리 예능으로 독보적인 브랜드를 구축한 정종연 PD는 넷플릭스 오리지널 시리즈 〈데블스 플랜〉으로 글로벌 시청자에게 야심차게 출사표를 던졌다. 프로그램명에서 짐작할 수 있듯 〈데블스 플랜〉은 극강의 생존 지능을 요구하도록 설계되어 있다. 상금 2억 5000만원의 우승자 배우 하석진은 "의도한 연기로는 발견하지 못한 내 표정과 몸짓을 이번에 봤다"며 프로그램 자체가 "거대한 관찰 영상 자료"이자 "나란 인간의 교보재"라고 말했다. 인간 본성에 관한 존재론적 성찰과 더불어 극한의 상황에 내몰린 인간 군상의 다양성을 목격할 수 있는 점이 바로 맨몸 서바이벌 세계관이 가진 강력한 매력 포인트다.

　　그렇다면 왜 이렇게 우리는 '맨몸' 서바이벌에 열광하는 것일까. 왜 이렇게 누군가의 '생존법'을 연구하듯 열심히 관찰하는 것일까. 마치 맨몸으로 무인도에 남겨진 사람처럼, 맨몸으로 광야에 버려진 사람들처럼 말이다.

〈피의 게임 시즌 2〉. 〈Wavve〉

K-세계관의 붕괴

　　〈오징어 게임〉, 〈빈센조〉, 〈킹덤〉, 〈이태원 클라쓰〉, 〈D.P.〉… 지난 몇 년 동안 글로벌 신한류를 이끈 K-드라마는 공통의 다섯 가지 공식을 공유한다. 첫째, 세계는 갑과 을의 수직적 관계를 토대로 형성된다. 둘째, 그 세계는 영원불변의 시스템이다. 셋째, 갑은 부정부패의 온상이자 악의 축으로서 사이코패스이거나 소시오패스다. 넷째, 을은 동정과 연민을 자아내는 슬프고 굴곡진 사연을 가진 사회적 소수자다. 다섯 번째, 드라마

주인공은 반드시 을이어야 한다. 현실에서는 갑이 갑이지만 드라마에서는 을이 현실의 을로서 드라마의 갑이 된다.

약육강식에 기반한 이와 같은 K-세계관은 갑과 을로 이루어진 견고한 계급사회를 지탱하는 기본 뼈대가 된다. 이때 세계관의 견고함과 맞물려 K-드라마가 가진 현실 전복적 상상력은 부의 불평등과 불공정이라는 전 세계인의 공통된 이슈를 통해 폭넓은 공감대를 형성함과 동시에 공감을 넘어 폭발적인 지지와 열띤 호응을 끌어낸다. 즉, 우리의 최종 목표는 '갑'이 되는 것이다. 합법과 불법의 영역을 넘나들며 어떻게 하서든 계급 피라미드의 정상을 차지하여 '갑'이 되는 것이 우리가 꿈꾸는 최상의 해피엔딩이다.

하지만 2023년 갑과 을로 이루어진 위계 서열이 명확한 계급 피라미드가 위태롭게 흔들리기 시작한다. 그리하여 이분법적 세계의 정상을 바라보던 우리의 신념과 의지는 지금 붕괴 직전에 놓여 있다. 절대성의 몰락이라는 시대적 징후는 최근 방영 중이거나 방영한 드라마에서 극명하게 드러난다.

'절대적' 갑이란 세상에 존재하지 않는다. 갑의 세계 안에서도 계급이 나뉜다. 왕자들의 신박한 사교육 비법을 앞세워 조선 시대 'SKY 캐슬'로 불리며 큰 화제를 모은 퓨전 사극 〈슈룹〉은 자신을 낳아준 어머니의 신분과 처지에 따라 계급이 달라지는 왕자들의 목숨 건 왕위 쟁탈전을 스릴 넘치게 그려낸다. 그들의 경쟁은 단순히 왕위의 문제가 아니라 자신이 속한 집단의 생사 문제다.

그런 의미에서 갑은 갑인 동시에 을이다. 갑도 누군가에게는 을이 될 수 있다. 병자호란을 다룬 사극 〈연인〉에서 왕은 자신의 목숨을 위해 왕자를 청나라 볼모로 보내고, 왕자는 자신의 목숨을 위해 백성을 청나라 포로로 남겨둔 채 귀환한다. 왕과 왕자는 청나라로부터 목숨을 보전받기 위해 자기 자식을 버리고 자신을 아버지처럼 따르는 백성을 버린다. 이렇듯 갑과 을로 이루어진 이분법적인 세계는 고정불변의 세계가 아니다. 갑도 한순간에 을이 될 수 있다. 곰곰이 생각해보면, 〈더 글로리〉에서 문동은 을 괴롭히던 '금수저' 전재준도 자신이 사랑하는 김연진이 다른 남자와 결혼하는 것을 무력하게 지켜볼 수밖에 없었다. 남편 하도영이 전재준보다 상위 '갑'이었기 때문이다.

그리하여 갑이 되었다고 해서 인생의 시련과 고난이 끝나는 게 아니다. 〈안나〉와 〈금수저〉는 '갑이 된 을'의 성공과 몰락, 그들의 불안과 공포를 사실적으로 그려낸다. 〈안나〉는 이름과 학력 등 자신의 과거를 거짓으로 포장해 '가짜 금수저'로 사는 김유미의 두려움을 화려하지만 위태로운 그녀의 킬힐을 통해 폭로한다. 〈금수저〉에서는 실제 금수저로 식사를 하는 행위가 을에서 갑이 되는 신분 상승의 수단이 되는데, 쉽

게 쟁취한 신분인 만큼 쉽게 빼앗길 수 있다는 함정에 늘 노출되어 있다.

'갑'의 상황이 그럴진대 '을'의 상황은 더욱 처절하고 참혹하다. 사람들은 제각각 개인 단독자로서 무한경쟁에 내몰리며 극도의 불안과 공포에 시달린다. 개미지옥과 같은 계급 피라미드에서 우리는 비극적 운명을 짊어진 시시포스(Sisyphus)처럼 끊임없이 고통받고 위태롭게 흔들린다. 환생·빙의·회귀로 이어지는 최근 콘텐츠 트렌드인 멀티버스 시간 여행은 또 한 번의 기회가 아니라 끝나지 않는 저주와 같다.

역동적인 나라에서 불확실성이 높은 나라로

'빨리빨리'로 대변되는 대한민국 특유의 남다른 추진력은 한강의 기적을 일으키며 전쟁의 폐허에서 놀라운 경제성장을 이룩해냈다. 세계에서 가장 역동적인 나라로 주목받기에 충분했다. 하지만 2023년 우리가 목격한 '불확실성'은 이전의 역동성과는 다르다. 고정되어 있지 않다는 점에서는 동일하지만 그 움직임이 새로운 가치와 질서를 생산하기보다는 기존의 시스템과 구조에 대한 과도한 집착과 병적인 불안을 야기한다는 점에서 소모적이고 체제 파괴적인 성격을 가진다. 이렇듯 대한민국이 직면한 어제의 역동성과 오늘의 불확실성은 전혀 다른 양상을 보인다.

2023년 극강의 '생존 지능'이 요구되는 대한민국이란 이름의 아포칼립스에서 살아남는 법은 과연 무엇일까.

바로 적자생존(適者生存)이다. 적자생존의 세계관은 약육강식의 세계관과 구별된다. 강한 자가 위계 서열의 우위에 차지한다는 점에서는 같지만 '강함'에 대한 정의가 다르다. 약육강식의 강함은 그것이 속한 영역이 육체든 두뇌든 자본이든 절대적 평가 기준에서의 영속성을 가진다. 하지만 적자생존이 의미하는 강함은 상황에 따라 가변적이고 즉흥적이다. 강자가 살아남는 것이 아니라 살아남은 자가 강한 자다.

'맨몸' 서바이벌에서 제시되는 문제 상황은 시와 비, 선과 악의 윤리적 당위성이 소멸되고, 과정과 결과, 성공과 실패의 서사적 개연성이 해체되어 모든 정형성이 제거된 논 스크립트 콘텐츠(Non-scripted Content)적 성격을 가진다. 이때 중요한 것은 문제 상황에 대한 기민한 상황판단과 유연한 사고, 그리고 발 빠른 대처 능력이다. 경쟁과 배신, 음모와 계략 즉, 예측할 수 없는 모든 변수가 허용되는 무한대의 카오스에 누가 '먼저' 적응하고 누가 '잘' 적응하느냐가 중요하다. 깊게 성찰하고 신중하게 사고할 시간은 없다. 우리의 일상은 한편의 '피의 게임'이고 모든 선택은 '데블스 플랜'을 기록하는 찰나의 순간일 뿐이다.

역사학자 유발 하라리는 『사피엔스』에서 육체적으로 열등한 고대 인류가 야생의 생태계에서 생존할 수 있었던 비법에 대해 한마디로 정의한다. 허구를 말하는 능력을 통한 공통의 신화 창조. 인간은 종교와 전설, 신화를 통해 집단으로 상상하고 협동할 수 있는 가치 체계를 구축함으로써 인간 개인의 연약함을 보완할 수 있는 집단적 강인함을 창출해낸다.

　　2023년 지금 '맨몸' 서바이벌 세계관을 통해 우리가 만들어가는 공통의 창조 신화는 무엇일까. '맨몸' 서바이벌 세계관이 요구하는 '생존 지능'은 2024년 내일의 우리에게 무엇을 시사하는 것일까.

　　좀비 아포칼립스를 다룬 미국 드라마 〈워킹데드〉에서 생존자들은 낯선 타인을 자신의 공동체에 들이기 전에 세 가지 질문을 먼저 한다. 일종의 자격시험이다. 워커는 몇 명이나 죽여봤나요. 사람은 몇 명 죽여 봤나요. 왜 죽인 건가요. 이걸 왜 묻는 것인지, 어떻게 답해야 하는지 드라마에는 답변 장면이 생략되어 있다. 중요한 것은 어떤 답을 제시했느냐가 아니다. 질문 그 자체. 자신이 누구를 어떻게 이기고 살아남은 사람인지 성찰해보는 그 짧은 순간이 우리에게 인간으로 돌아갈 시간을 주는 것이다.

　　생존이 아닌 '삶'의 감각. 중요한 것은 사건이 아니라 사건을 대하는 태도이고, 어제가 아니라 내일이다. 당신은 오늘의 생존으로 충분한가, 아니면 삶이 필요한 것인가. 오늘 당신이 살기로 한 그 삶이 누군가에게는 2023년 지금 여기를 기록한 '거대한 관찰 영상 자료'이자 '당신이란 인간의 교보재'가 될 것이다. *Critique M*

피트니스 클럽, 부르주아의 새로운 코드

.

로라 랭
Laura Raim

프랑스계 미국인 저널리스트. 〈아르트 라디오〉의 팟 캐스트 시리즈인 'Idées Large'에 참여하여, 아이디어의 삶에 대한 다큐멘터리를 제작했다. 예리한 시각을 프로그래밍하여 다양성과 균형성을 조화시켰다는 평가를 받았다.

오래전부터 정치세력들은 신체 운동과 결부된 가치들, 즉 운동에서 경쟁이 중요한가, 연대가 중요한가, 또는 결과를 중시할 것인가, 노력을 높이 살 것인가, 혹은 개인주의의 지배인가, 단체정신의 함양인가 등의 주제로 설전을 벌여왔다. 그러나 고급 스포츠클럽들의 급성장세를 보면 부르주아들 사이에서 몸에 대한 열풍이 되살아나는 듯하다. 앞으로는 기량과 건강함이 사회적 지위를 규정하는 시대가 올 것이기 때문이다.

(1) "On n'a jamais autant aimé suer qu'à Blanche, le club de sport le plus sexy de Paris", <Vanity Fair>, 파리, 2018년 6월 7일.

패션 및 문화 전문지 〈배니티 페어(Vanity Fair)〉가 올해 "파리에서 가장 섹시한 스포츠클럽"(1)으로 선정한 '블랑슈(Blanche)'는 고객들에게 "아름다운 정신과 몸의 균형"을 약속한다. 블랑슈는 파리 9구의 역사적 기념물로 평가받는 독특한 저택에 자리하고 있으며, 럭셔리 피트니스클럽의 선두주자 벵자캥(Benzaquen) 일가가 최근 개장한 클럽이다. 화려한 아르누보 양식의 건물 정면을 지나 안으로 들어가면, 대리석 기둥, 볼록거울, 프레스코 그림과 세계 곳곳에서 들여온 장식물들, 강철, 콘크리트, 화강암 등이 우아한 대조를 이루는 최신식 디자인이 눈에 띈다.

2009년 벵자캥 일가가 파리의 몽토르게유(Mon-torgueil) 구역에 개장한 두 번째 클럽 '클레이(Klay)'처럼, 블랑슈도 회원 수

를 2,500명으로 제한해 운동공간이 붐비지 않도록 함으로써 회원들의 편의를 보장한다. 그러나 더 효과적으로 회원을 걸러내는 장치는 바로 연회비 1,810유로(한화 약260만원)다. 1985년 벵자캥 일가가 파리 16구에 문을 연 클럽 '켄(Ken)'은 가입비로 최소 연 4,400유로(약630만원)를 지불해야 한다. 한편 피트니스클럽 체인인 클럽메드 짐(Club Med Gym, CMG)에서는 평균 이용료가 800유로(약115만원)를 웃돌지만, 저가 클럽인 네오니스(Neoness)는 '한산한 시간대'를 이용하면 120유로(약17만원)만 지불하면 된다. 이처럼 블랑슈나 클레이 같은 클럽들이 세운 장벽은 사회계급의 구분을 합리화함으로써 몸과 관련한 새로운 관계를 만들어내고 있다.

이 고급 클럽을 자주 이용하는 사람들에게 물어보면, 이들은 회원들의 '세련됨'을 높이 평가한다고 흔쾌히 답한다. "여기 회원들은 남한테 잘 보이려고 안달하지 않는, 점잖은 사람들"이라는 것이다. 또한 공간 면에서 여유롭고 빛이 잘 드는 '안락한 시설'도 덧붙였다. 그리고 공들여 작업한 '고급스러운' 장식도 빼놓을 수 없는데, 가령 클레이에서는 메탈 소재로 마감한 들보, 대형 유리창, 고딕식 아치 꼭대기를 십자형 벽돌로 장식한 천장 등을 볼 수 있다. 아르튀르 벵자캥은 "우리는 영화 〈페임(Fame)〉이나 〈록키(Rocky)〉를 뒤섞어놓은 듯한 착각을 불러일으키는 업계에 있었다. 그래서 미국의 권투선수 무하마드 알리의 본명인 캐시어스 클레이(Cassius Clay)를 따서 클럽 이름을 '클레이(Klay)'로 지었다. 그렇게 권투, 자기극복, 기량 향상, 땀 흘리기 등을 통한 스포츠 프로그램을 만들어나갔다"고 설명했다.

인스타그램에 올라올 법한 '기념비적' 사진

피트니스클럽 블랑슈는 "균형, 조화, 행복을 아우른다"는 개념을 일찍이 고취시킨, 음악전문 출판인 폴 드 슈당의 고급스러운 저택이 위치한 '블랑슈'가(街)의 고상함과는 무관하다. 물론 블랑슈는 매력적인 곳이다. 이를테면 건물 지하에는 아르튀르 벵자캥이 '명상의 동굴'이라 일컫는, 작은 인피니티 풀(수영장의 물과 주변이 시각적으로 경계가 없는 듯 보이게끔 설계한 수영장-역주)이 있다. 화강암으로 가장자리를 마감한 풀 안에는 제트스파가 장착돼 있고, 빛우물을 통해 들어오는 자연 채광의 어슴푸레한 조명 아래 수영을 즐길 수 있다.

블랑슈의 소유주 벵자캥은 전문가다운 어조로 "무중력상태에 있는 것처럼 물 위에 둥둥 떠 있다 보면 몸에 힘 빼기가 쉬워지고, 더 깊은 심호흡이나 호흡정지 등의 훈련도 할 수 있다"고 강조했다. 몸에 힘을 빼고 물 위에 떠 있는 모습은 사진이 가장

파리에서 섹시한 스포츠클럽으로 꼽히는 '블랑슈(Blanche)'.

멋지게 나오는 포즈이기도 한데, 매거진 〈배니티 페어〉는 블랑슈를 소개한 기사의 '포텐셜 인스타그램' 코너에서 이 수영장을 사실상 '불후의 명작'이라고 평가했다.**(2)** 아르튀르 벵자캥은 "우리는 유행을 뒤쫓지 않는다. 유행을 규정하고 싶다"면서 블랑슈에 대한 자부심을 숨기지 않았다.

(2) Ibid.

클레이나 블랑슈 같은 고급 피트니스클럽이 성장하면서 과거의 헬스클럽은 이제 스파, 헤어숍, 바, 레스토랑이 어우러진 '생활공간들'에 자리를 내줬다. 사람들은 칼로리를 소모하러 이곳에 오는 데 그치지 않는다. 일하러 오거나 사업상 미팅을 잡기도 한다(레스토랑은 비회원도 이용할 수 있다). 블랑슈는 스카이라운지에 작은 영화관을 갖춰놓고 있고, 클레이에는 읽을거리나 예술작품이 구비돼 있다. 또한 스포츠클럽은 특별행사를 위한 행사장으로 변모하기도 한다. 2009년, 클레이에서는 스포츠 브

파리의 권투클럽인 '템플 노블 아트'에서 구슬 땀을 흘리는 회원들.

랜드 '리복(Reebok)'의 운동화 '펌프' 모델 출시 20주년 기념행사가 열렸고, "패션위크 기간에 맞춰"(이 기간에 의류업체들은 새 컬렉션을 선보인다) 클레이 개장의 9주년 기념행사를 거행하기도 했다. 이 날 저녁 제비뽑기로 뽑힌 당첨자는 클럽의 1년 회원권을 비롯해, 안젤리나 졸리와 브래드 피트가 소유한 프로방스 와이너리에서 생산한 로제 '마그눔 드 미라발' 와인을 받는 행운도 함께 거머쥐었다.

그러나 스포츠와 이벤트의 접목 효과는 금세 한계를 드러내고 말았다. 당첨자가 술을 마시지 않는 사람이라, 연간 회원권은 흔쾌히 받았으나 와인은 정중히 거절했기 때문이다. 어쩌면 클레이의 회원들이 더 선호하는 단백질 스무디 음료를 제공하는 편이 나았을지 모른다. 여하튼 스포츠클럽의 저녁 모임이 남는 장사임에는 틀림없는데, 요즘 미국에서는 클럽에서 기념일을 축하하는 회원들도 있기 때문이다. 회원의 지인들은 버피 테스트(Burpee test. 몸을 쪼그렸다 곧게 폈다가, 팔굽혀펴기를 했다 다시 몸을 쪼그렸다 점프하는 동작을 차례로 반복하는 운동)를 받아보라는 권유를 받는다.

한편 스포츠클럽 '위진(프랑스어로 '공장'이라는 뜻-역주)'은 '스파숍으로 변질되는' 것을 거부하고 '순수한 스포츠클럽'을 고집하는 데에 자부심을 느끼고 있으며, 고풍스러운 특징과 세련된 디자인을 배합한 매력적인 클럽들의 틈새시장에서 클레이와 경쟁하면서 비등한 성공을 거두고 있다. 위진의 설립자 파트릭 리초와 파트리크 졸리는 2004년, 오래된 페캉 정유공장 작업장에 개장한 오페라극장 지점을 시작으로 스포츠클럽 사업에 뛰어들었다. 이어서 두 번째 지점은 보부르에 있는, 18세기 초 존 로(John Law, 프랑스에서 활동한 영국의 은행가-역주)에게서 압류한 은행 건물에 개장했다. 공동설립자중 한 명인 리초는 건물 입구에서 공공투자은행 회장인 도미니크 케냐르와 인사를 나눈 뒤 "우리 클럽에는 내로라하는 유명 인사들이 많이 다녀간다"라고

귀띔했다. 이처럼 위진은 은행 업계뿐 아니라 쇼비즈니스 업계까지 손을 뻗치고 있는데, 리초는 위진을 안내하면서 "킴 카다시안과 카니예 웨스트가 파리에 왔을 때 우리 클럽에 들렀다"고 덧붙이는 것도 빠뜨리지 않았다.

2017년 스포츠클럽에 가입한 인구는 독일 13%, 영국 14.7%, 미국 17.5%였으며, 프랑스의 경우 8.5%에 그쳤다.**(3)** 다소 늦은 감이 있지만, 프랑스의 스포츠클럽 시장은 몇 년 사이 대도시에서 급성장했다. 리초는 "2004년 위진 오페라극장 지점을 개장했을 때 파리에 있던 클럽은 20개 남짓이었다. 현재는 300개에 달한다"고 강조했다. '딜로이트 회계감사 및 자문법인'은 프랑스의 스포츠클럽 종사자 수를 2017년 약 5,700만 명으로 집계했는데, 이는 2016년 대비 4.7% 늘어난 수치다.

(3) 'European health &fitness market', rapport 2018, Europe Active-Deloitte, Bruxelles-Düsseldorf, 2018년 4월.

한편, 소규모이긴 하지만 파리를 중심으로 최고급 스포츠클럽들도 증가했다. 예컨대 위진은 생라자르 역을 리모델링한 건물에 세 번째 지점을 준비 중이고, 뱅자캥 형제는 라스파이가(街)에 네 번째 지점을 열 예정이다. 생마르탱 운하 구역에서 9월에 개점할 예정인 소셜 스포츠클럽은 파리 동부의 젠트리피케이션을 엿볼 수 있는 또 다른 지표라 할 수 있다. 과거 열기구 제조공장이었던 곳을 개조해 '몽골피에(프랑스어로 열기구를 뜻함-역주)'라는 이름을 붙인 이 클럽의 프로그램에는 "음악, 음료 그리고 사두근"과 "퀴노아, 환희 그리고 햄스트링"이라는 문구가 적혀 있다.

일반 스포츠클럽과 더불어 전문 스포츠클럽들도 성행하고 있다. 프랑스에는 100여 개의 크로스핏 체육관이 우후죽순 생겨났다. 체조선수 출신의 크로스핏 창시자인 그레그 글래스먼에 따르면 역도, 체조, 달리기를 혼합한 이 강도 높은 운동법은 "알려지지 않은 것뿐 아니라 알 수 없는 것"**(4)**에 대해서도 대비한다. 또한 '화이트칼라 권투(사무직 종사자를 일컫는 화이트칼라들끼리 하는 권투)' 클럽은 기업체 간부들이나 관리자들 사이에서 인기가 높다. 프랑스의 권투 클럽 '템플 노블 아트(Temple Noble Art)'를 설립한 시릴 뒤랑은, 피트니스의 관점에서 "권투

(4) Greg Glassman, 'Understanding crossfit', 2007년 4월 1일, crossfit.com

는 유산소운동, 다이어트, 근육강화 등 모든 분야를 아우른다"고 권투의 장점을 열거하면서 기존의 피트니스 개념을 전면 반박했다. 패기 넘치는 이 30대의 기업가는 "우리야말로 진정한 권투 클럽이다"라고 못 박으면서, "피트니스라는 편안한 영역에서 나와" 과감하게 링 위로 올라간 클럽 회원들의 '용기'를 칭송했다.

베르나르 타피가 에어로빅을 한다면

그 옛날 '바바쿨(Baba cool, 힌두어로 아버지를 뜻하는 Baba와 시원하다는 뜻의 영어 Cool의 합성어. 폭력과 경쟁을 거부하는 사람을 일컬음-역주)'의 이미지를 벗어던진 요가 강습소들도 성황이다. 이들은 전통적인 하타 요가나 아슈탕가 요가에서부터 (종종 특허를 취득한) 좀 더 독창적으로 변형한 요가까지, 50여 가지 방법들을 소개한다. 여기에는 실내온도를 40℃로 높인 공간에서 하는 비크람 요가, 뉴욕 출신의 패션모델이 창시한 스트랄라 요가, 전직 무용수인 크레이지 호스가 개발해낸 전투 요가 등이 있다.

지난 3년간 몰입형 실내 사이클(Immersive indoor cycling)은 음향이나 조명을 나이트클럽처럼 바꾸고, 쓸 만한 실내용 헬스바이크를 실내 사이클로 재활용하는 데 성공했다. 체인으로 운영되는 스포츠클럽 '다이나모(Dynamo)'는 조명이라곤 한 곳에서 규칙적으로 깜빡이는 플래시가 전부인데, 어두컴컴하고 협소한 공간에서 프로그램당 45분으로 운동이 진행된다. 40여 대의 헬스바이크가 DJ 겸 코치가 올라서 있는 단을 향해 늘어서 있는데, 이 DJ 겸 코치는 맥북과 헤드셋을 갖추고 페달 밟기, 팔굽혀 펴기, 덤벨 들기 등을 지도할 뿐 아니라, 무엇보다도 마음수련을 강조한다. 어느 날 아침에 들른 파리 9구의 클럽에서 랩과 전자음악이 흐르는 가운데, 코치 '존'은 "우리 안에 존재하는 일곱 살 어린아이와도 같은 순수함을 사랑하라"고 하면서, "정신을 강화하려면 신체를 단련하라"고 권했다.

훈련을 통해 인간의 몸을 완벽하게 만들 수 있다고 본 개념이 스파르타로 거슬러 올라가 계몽주의 시대에 본격적으로 다뤄졌다면, 체육이라는 최초의 개념은 19세기에 인간의 신체활동을 과학적으로 설명할 수 있게 되면서 비로소 발전했다. 스포츠사회학자 필리프 리오타르는 "체육은 남성과는 군사적 목적(프랑스에서는 19세기 말 프로이센에 대한 복수전)에서, 여성과는 보건위생적 목적(출산에 적합한 몸을 만들기 위한 준비)에서 긴밀하게 맞물려 있었다. 프랑스에서 사설 스포츠클럽은 아주 최근에야 유행하게 됐고, 모든 스포츠는 오랫동안 치밀하게 조직된 단체가 관리해왔다"고 요약했다.

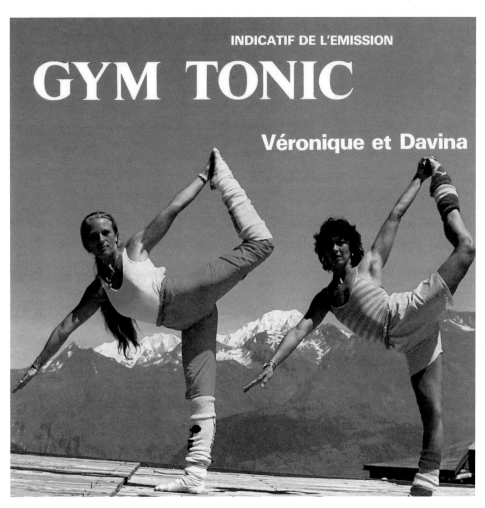

1980년대 프랑스에서 인기를 끌었던 에어로빅 TV프로그램 <짐 토닉(Gym Tonic)>.

1950년대부터 피트니스의 효시인 아마추어 체육연맹은 수천 개의 지부를 통해 스위스식 스포츠 강좌를 저렴한 비용으로 제공했다. 이것은 1936년 레옹 블롬이 이끄는 좌파 인민전선 정부가 들어선 뒤 시행한 스포츠 민주화의 정치적 유산이라 할 수 있다. 당시, 여가 및 스포츠 조직 제1 정무차관에 취임한 레오 라그랑주는 "프랑스의 젊은 대중들이 운동을 통해 기쁨과 건강을 누릴 수 있도록"(5) 공공 수영장 및 경기장을 100여 개 세우게 했다. 그러나 프랑스의 '공짜 문화'를 개탄하는 파트리크 리

(5) Léo Lagrange, discours radiodiffusé 라디오 대담, 1936년 6월 10일.

초는 "프랑스인들이 스포츠를 권리로 생각하는 나쁜 습관이 있다"고 토로하면서, 이는 "이름도 없는 매춘업소에서 벌어지는 불공정한 경쟁이나 다름없다"고 비난했다.

1980년대 초반에 리초와 졸리는 최초의 스포츠클럽 (Gymnase Club, 이후 명칭을 클럽 메드 짐에서 CMG로 바꿈)을 설립해 (주로 남성들에게는) 근육강화 및 유산소운동 기계와, (주로 여성들에게는) 에어로빅 강좌를 제공했다. 사회학자 크리스티앙 보나는 "에어로빅 운동으로 말미암아 비로소 피트니스의 상업화 시대가 열렸다. 사람들은 사설 클럽에서 에어로빅을 하게 됐고, 더불어 에어로빅에 적합한 복장과 신발을 갖추어야 했다"고 설명했다. 미국에서 에어로빅은 1970년대에 여배우제인 폰다의 비디오를 통해 유명해졌으며, 에어로빅에 주목한 미군 소속의 한 군의관은 근육질의 여성도 섹시하다는 것을 보여줌으로써, 마른 여성을 혐오하는 문화로부터 여성을 해방하는 공을 세웠다.

이런 현상은 1980년대에 대서양 너머까지 전파됐는데, 이는 특히 프랑스2TV 채널에서 베로니크와 다비나가 진행한 에어로빅 프로그램인 〈짐 토닉(Gym Tonic)〉 덕분이다. 이 방송 덕택에, 1천만 명이 넘는 여성 시청자들이 일요일 아침마다 TV 앞에서 열심히 몸을 움직였다. 사학자 프랑수아 퀴세의 분석에 의하면, 이런 현상은 사회당 출신의 프랑수아 미테랑이 대통령에 당선되고, 프랑스의 사회주의자들이 시장 논리를 재편했던 1980년대 10년간 "스포츠와 자본의 극적인 합작"이 이뤄졌기(6) 때문에 나타났다고 볼 수 있다.

이 합작은 1984년 6월 17일, 프랑스의 유명인사 베르나르 타피(아디다스의 소유주로 축구 구단 마르세유의 전 구단주이기도 한 기업가 출신 정치인-역주)가 〈짐 토닉〉에 출현하는 획기적인 사건으로 구체화됐다. 진행을 맡은 체육인 출신의 두 사회자가 "베르나르 타피, 당신은 터무니없는 속임수와 수단을 동원해 여러 회사를 거느렸던 명망 있는 사업가입니다. 어떻게 된일입니까?"라고 묻자, 초대 손님은 이마의 땀을 훔치며 이렇게

(6) François Cusset, La Décennie. 'Le grand cauchemar des années 1980, 1980년대의 거대한 악몽', <La Découverte>, Paris, 2006년.

답했다. "누가 뭐라 해도 나는 스포츠맨입니다. 어쩌면 그렇기 때문에 내가 동료들과 조금 다른 생각을 가졌을지도 모르죠. 왜냐하면 스포츠는 심리 상태, 마음, 지적 능력 등이 모든 것이 우리의 몸과 분리될 수 없다는 것을 가르쳐주기 때문입니다. 그런 요소들은 우리 몸이 얼마나 건강한지 반영해주죠. 정신을 단단히 무장하고 싶다면 건강한 몸을 만드는 것은 필수입니다."

"건강은 새로운 형태의 부(富)"

오늘날 어색한 미소를 지은 채 형광색 레깅스 차림으로 에어로빅하는 사람들을 다시 본다면 민망할 정도로 촌스럽게 느껴질 것이다. 제인 폰다에게 열광했던 사람들 혹은 보디빌더 아널드 슈워제네거의 팬들이나 좋아했을 구시대적 운동법의 이미지는 사라지고 있다. 파트리크 리초는 초기의 에어로빅 열풍이 지나치게 과장된 것에 살짝 아쉬움을 표했다. 그렇다면 현재의 스포츠클럽 풍경을 보면, 상황이 변한 것인가 아니면 더 고급스러워진 것인가?

유명 스포츠 클럽인 위진처럼, 또 다른 클럽인 클레이도 다수의 배우나 크리에이터, 예술가들을 영입하고서 흡족해한다. 이를테면 클레이에서는 미술관 팔레 드 도쿄에서 전시회를 연 바 있는 조형 예술가이자 사진작가 토마 렐뤼의 작품들을 볼 수 있다. 여하튼 스포츠클럽은 베르나르 타피처럼 몸과 '정신'을 함께 단련하려는 기업체 간부들이나 은행가들의 회원 가입을 통해 주로 수입을 충당하는 형편이다.

파트리크 졸리는 "오랫동안 피트니스클럽은 삶에 싫증을 느낀 엄마들을 위한 중산층의 소박한 공간으로서, 혹은 자연에서 즐기는 야외 스포츠나 경기처럼 '진짜 스포츠'에 대비해 체력을 기르기 위한 장소로 여겨질 뿐이었다. 피트니스가 그 자체로서 스포츠로 인정받기 위해서는 대략 10년의 세월을 기다려야 했다"고 말했다. 사실상 피트니스클럽이 걷기를 스텝 운동으로, 자전거를 헬스바이크로 받아들이면서 기존의 스포츠들을 끊임없이 흡수해왔다면, 이제 건강 유지나 다이어트를 위한 운동들은 실전 훈련으로 여겨진다. 2012년 리복은 "이제 피트니스도 하나의 스포츠다"라는 슬로건을 내걸면서 크로스핏 선수권대회를 창시했다.

처음 스포츠클럽이 생겨난 이후로 자기 관리는 점점 정교해졌다. 예를 들어 요가나 주짓수 같은 동양식 훈련법을 따르는 비교(秘敎)적이고 영적인 분위기를 끌어들이는 방식이 있는가 하면, 동양적인 분위기를 배제하고, 미군식 신체 단련법으로 신병 훈련소에서 실시하는 군대식의 남성적 코드를 채택하는 방식도 있다. 여기서 경쟁은

거리에서 쉽게 볼 수 있는 '애슬레저'.

의무이며, 각 스포츠클럽은 기술적(이고 언어적인) 혁신을 통해 끊임없이 다양한 운동법을 제시한다. 심지어 네오니스 같은 클럽도 40개가 넘는 운동법을 선보이고 있다.

저가 스포츠클럽들이 기본 강좌들을 제공하기 위해 줌바댄스, 바디펌프, 쉬뱀(Sh'bam) 등의 라이선스를 사들였다면, 고급 클럽들은 특허기술들을 독점적으로 도입함으로써 '자기들만의 고유한' 경험을 제공한다고 과시한다. 뉴욕에서 반중력 피트니스(Antigravity fitness)를 도입한 클레이에서는, 기구를 이용해 머리를 아래쪽으로 하고 공중에 매달려 하는 요가를 할 수 있다.

클럽들은 자기들만의 창조적인 운동법을 개발하려고 노력한다. 예를 들어 위진의 'U 스트레칭'은 "근육 내 체온을 상승시켜주고, 신체의 서로 다른 조절 시스템에 신호를 보내는 방식(자기 수용성 감각)"이고, 클레이의 '호흡과 스트레칭'은 지압과 정신집중효과학을 혼합한 요법이다. 각 방식끼리는 무한히 접목될 수 있으며, '복싱요가'처럼 전혀 가능할 것 같지 않으면서 때로는 모순적으로 보이는 운동법들이 한데 어울리기도 한다. 한편 운동이 개인화되면서 개인 코칭도 확산되고 있다. 위진은 40여 명의 트레이너 팀을 배치해, 시간당 평균 60유로(한화 약8만6천원)의 특강을 제공한다.

수많은 운동법들이 기발하지만 일시적으로 존재했다가 덧없이 사라져갔는데, 여기서 눈여겨볼 가장 중요한 변화는 운동의 목적과 관련이 깊다고 파트리크 졸리는 말한다. "1980년대에 이 업계를 움직인 힘은 미적인 측면이 컸다. 남성들은 울퉁불퉁한 넙다리의 이두근을, 여성들은 날씬한 허리를 원했다. 요즘에는 전체적인 측면에서

두루 접근하는 건강 스포츠를 하고 있다." 리초는 신규 회원의 신체 부위를 (수분량, 지방량, 비만도 등) 요소별로 분석해 위진의 의료 담당자에게 알려주는 '2만 9천 유로(한화 약4150만원)짜리 기계'를 공개했다.

벵자캥 역시 2000년대 초 켄에 불어온 고객층의 변화를 이렇게 말한다. "프랑스의 5대 사업가로 손꼽히는 폴-루 슐리처 같은 사람들이 사업상 자신은 거리낄 게 없다는 듯 당당하게 이야기를 나누며 수영장 부근에서 담배를 피우거나 식사를 하러 오던 시대는 지나갔다. 새로운 회원들은 평균 연령이 약 10년 젊어졌고, 오로지 자신의 몸과 건강에만 관심이 있다."

이와 관련, 크리스티앙 보나는 "1960년대에 역학(疫學)의 전환기를 거치고 난 이후 사람의 목숨을 앗아가는 것은 전염병이 아니라, 암이나 심혈관 질환에서 시작되는 만성질환이었다"고 회상했다. 그런데 전염성이 없는 이 질병들은 대부분 소위 '건강에 해로운' 행동들을 줄임으로써 피할 수 있었다. 즉 담배나 술을 줄이고 균형 잡힌 식사를 하는 것은 기본이고, 몸을 움직여 운동하는 것이다. 이런 이유로 2001년부터 '국민건강 영양프로그램(PNNS)'은 '먹고 움직여라'나 '당신의 건강을 깨워라' 같은 슬로건을 내걸고 책임감을 불러일으키는 메시지를 널리 퍼뜨리고자 한다.

벵자캥은 "자기 몸은 스스로 가꿔야 한다는 것을 알아야 한다. 마찬가지로 자연 그대로의 상태로는 아무것도 할 수 없다는 것도 명심해야 한다"고 말했다. 요즘 언론에서 불안을 야기하는 연구들을 연일 보도하는 탓에, 앉아서만 생활하는 삶의 위험을 모르는 경우란 거의 없다. 2018년 6월 13일 자 〈르몽드〉지는 '일어나 걸어라!'라는 제목의 한 기사에서, "앉아 있는 생활이 목숨을 앗아간다"며 다시 한번 독자들에게 경고했다.

이처럼 미의 규범은 신체라는 외형에 건강이라는 욕구를 결합하기 위해 변화해왔다. 뷰티 저널리스트 발렌틴 페트리는 "1990년대에는 식욕부진에 걸린 듯한 영국의 톱모델 케이트 모스처럼 수단과 방법을 가리지 않고 말라야 했다. 이제는 지젤 번천처럼 날씬하지만 활동적이고 탄탄한 근육을 지녀야 한다"고 갈무리했다. 브라질 출신의 패션모델 지젤 번천은 인스타그램에 열심히 '헬시 셀피(Healthy selfie, 건강한 자신의 모습을 찍은 셀카)'를 찍어 올리는데, 복싱 클럽이나 삼바 체육관에서 운동하는 모습을 찍은 사진들도 틈틈이 공유한다. 이제 파파라치가 조깅 중인 그녀를 불시에 습격할 일은 없을 듯하다.

요즘은 건강하고 활동적인 것이 유행이다. "건강은 새로운 부(富)"라는 문구는 이 시대의 상징적 신조가 될 것이다. 여성지 〈엘르〉는 "교정용 신발이라 해도 될 정도

로 큼지막한 운동화에 패셔니스타들이 열광하다(2017년 11월 20일)"라고 썼다. '애슬레저(Athleisure, 운동선수라는 뜻의 athletic과 여가라는 뜻의 leisure를 합성한 단어로, 가볍게 즐길 수 있는 스포츠라는 의미)'는 지금 전성기를 구가 중이다. 레깅스, 스포츠브라, 트레이닝후드, 조깅복이 거리는 물론 명품 브랜드의 패션쇼 런웨이를 휩쓸고 있다.

이제 이런 기능성 의류를 걸친 모습들은 운동시간 외에 직장이나 저녁 모임에서도 쉽게 볼 수 있다. 캐나다의 스포츠웨어 브랜드 '룰루레몬(Lululemon)'은 2000년대 초, 두 벌에 100달러 가격으로 요가 레깅스를 유행시킨 업계의 선두주자다. 이후 유명 디자이너들이 스포츠브랜드 컬렉션에 합류하기 시작했는데, 스텔라 매카트니는 15년 전부터 아디다스 라인을 디자인하고 있다.

속도 다스리고, 영혼도 다스려야

'칼로리는 몸에 해롭다'는 인식이 확산되면서 과체중은 더 이상 부의 상징이 아니라 빈곤의 상징이 됐다.(7) 이와 더불어 점차 경제가 자동화 및 3차산업화 되고 육체노동이 다소 줄어들면서 사람들은 강인하고 탄탄한 몸에 대한 의지를 드러내기 시작했다. '영국 특수부대에서 착안한' 훈련 코스는, 하물며 전쟁도 자동화된 마당에 앞으로 전쟁에 나갈 가능성이 더 줄어든 기업체 간부들을 유혹하고 있다.

그러나 신체를 단련하는 운동은 "건강이라는 자본을 관리하라"는 명령의 한 측면에 불과하다. 속을 다스리려면 유기농이나 글루텐프리 음식을 먹어야 하듯, 영혼을 다스리려면 '명상 바(Meditation bar)'에서 하듯 깊이 명상을 해야 한다. 라이프스타일 컨설턴트 앨리슨 베크너가 제시하는 요법에는, 의학적이라 해도 무방할 만큼 고도의 전문적인 건강 관리법이 반영돼 있다. "신체활동으로는 축구와 테니스를 하고, 정서적으로는 승마를 즐기며, 영적으로는 요가와 명상을 한다."(8)

(7) Benoît Bréville, 'Obésité, mal planétaire 비만에 시달리는 지구인', <르몽드 디플로마티크> 프랑스어판·한국어판 2012년 9월호 참조.

(8) ≪Alison-Paris≫, www.insideoutparis.com

1970년대에 시작된 탈정치화의 보편적 움직임 속에 나타난 이런 개인의 행복 추구는, 새로운 경제 상황뿐 아니라 실업 및 노동자들의 지위 하락이라는 위험요인으로도 설명할 수 있다. 사람들이 세상을 바꿀 수 있다는 희망을 품지 않거나, 심지어 자신의 삶과 경력마저 갈고 닦으려 하지 않을 때, 사람들은 더 나은 몸과 마음을 만들기 위해 개인적인 "잠재력을 발휘하려고" 노력하는 것에 만족한다. 전투적인 사회주의자 바버라 에런라이크는 『자연적 원인』에서 이런 상황을 비웃듯 "나는 세상의 불의에 맞서 대단한 일을 할 수는 없다. 그러나 운동기구 위에서 몸무게를 10kg 조절할 수는 있다"(9)고 말한다.

그런데 자기 몸에 대한 이런 권한은 양날의 검과 같다. 철학자 이자벨 크발은 "우리가 자기 몸의 조각가가 될 수 있고, 자기 건강의 책임자가 될 수 있다고 생각한다면, 건강이 나빠졌을 때 그 비난을 감수해야 할 수도 있다"는 점을 지적한다. 1970년대에 사회학자 크리스토퍼 래시가 『나르시시즘의 문화』(10)에서 진단한 것처럼 가부장주의적 제도는 사라지고, 대신 그 자리에 "엄격하고 징벌적인 초자아"가 들어선 것이다.

그러나 에런라이크의 저서에 열거된 몇 가지 희비극적 사례들이 짚어주듯이, 건강한 삶에 대한 현대인들의 집착은 질병과 죽음을 막아내지 못했다. 예를 들어 〈예방〉이라는 잡지의 창립자이자 유기농식품의 옹호자였던 제롬 로데일은 100세까지 살 것이라고 큰소리를 쳤지만 72세에 심장마비로 사망했다. 한편 여성 전용 헬스클럽 체인의 소유주이자 원기 왕성했던 뤼실 로베르는 감자튀김이나 담배를 일절 입에 대지 않았음에도 59세에 폐암으로 사망했다. 여기에 애플의 창립자 스티브 잡스의 사례도 덧붙일 수 있을 것이다. 그는 채식주의, 자연요법, 명상의 절대적 옹호자였으나 56세에 췌장암으로 세상을 떠나고 말았다. 우리는 발암물질에서 기인한 암은 전체 암의 60%에 불과하다는 사실을 자주 잊곤 한다.

여하튼 날씬한 몸매를 유지하면 몇 가지 이점이 있다. 우선 어떤 사람의 몸을 보면 그 사람의 계급 파악이 대략 가능

(9) Barbara Ehrenreich, 『Natural Causes: An Epidemic of Wellness, the Certainty of Dying, and Killing Ourselves to Live Longer』 Twelve, 뉴욕, 2018년.

(10) Christopher Lasch, 『La Culture du narcissisme 나르시시즘의 문화』, Flammarion, coll. 『Champs Essais』, Paris, 2008년(초판 1979년).

하다는 점을 합리화할 수 있다. 그래서 사회적으로 우월하면 도덕적으로도 우월하다는 논리가 성립한다. 우리는 자율규제 능력, 그리고 자신은 물론 심지어 고통까지도 제어하는 능력을 드러내는데, 이런 능력은 "자신의 미덕과 자기 초월을 입증해주는 바람직한 노력의 증거"로 여겨질 수 있다고 이자벨 크발은 지적했다.

우리는 저마다 자신에게 어울리는 몸을 가지기 때문에, 비만은 게으름이나 의지부족을 나타내는 징표가 되기도 한다. 달리 말하면 가난해서 뚱뚱한 게 아니라, 의지가 부족해서 뚱뚱하고 가난하다는 것이다. 이것은 사물을 관념적으로 바라보는, 연대의 원칙을 저버린 관점이다. 사회적 수준, 직업, 공공보건 시스템이 건강에서 중요한 역할을 하기는 하지만, 에런라이크는 다음과 같은 논리를 추구한다. "건강은 개개인이 책임져야 한다는 견해는, 건강이 나쁜 사람은 혐오와 원망의 대상이 될 것을 의미한다." 사회보장 범위를 확대해야 한다는 주장에 반복적으로 제기되는 반론은 대개 이런 식이다. "담배를 피우고, 치즈버거를 먹는 한심한 작자들을 위해 왜 내가 세금을 더 내야 하는데?"

규칙적인 운동에는 또 다른 기능이 있는데, 사회적 계층 분류가 그것이다. 엘리자베스 커리드-홀켓은 저서 『작은 것들의 총합』(11)에서, '가시적' 소비재의 상대적 민주화가 미국에서 어떤 결과를 낳았는지 분석했다. 이제 중산층도 신용카드 덕분에 대형 자동차나 명품가방을 살 수 있게 됐기 때문에, 상류층은 자신들만의 사회적 지위를 다른 코드를 통해 찾아냈다. 이는 보다 교묘한 형태를 지니는데, 에코백이나 아몬드우유, 쿤달리니 요가(힌두 밀교파의 요가형태로, 성 에너지를 활용해 영적 완성의 도구로 사용한다-역주) 등이다.

이런 소비 유행은 커리드-홀켓이 '출세지향적 계급(Aspirational class)'이라고 명명한 사회적 범주와 관련이 있는데, 여기서 언론인 토마스 프랭크가 미국을 대상으로 연구한 '전문가 계급'을 떠올리지 않을 수 없다. 이 계급은 월스트리트를 쥐락펴락하는 상위 1%도, 전용 요트나 비행기를 소유한 소수의

(11) Elizabeth Currid-Halkett, 『The Sum of Small Things: A Theory of the Aspirational Class』, Princeton University Press, 2017년.

(12) Serge Halimi, 'Le leurre des 99%, 99%의 함정', <르몽드 디플로마티크> 프랑스어판·한국어판 2017년 8월호 참조.

(13) 'Spin to separate', <The Economist>, 런던, 2015년 8월 1일.

(14) 'Sport and physical activity 스포츠와 정신 활동', Special Euro barometer 412, TNS Opinion&Social, Bruxelles, 2014년 3월.

지배집단도 아니다. 이들은 '생태주의적' 행동을 한다는 점에서, 월마트에서 카트를 미는 대중과 구분되는, 상위 5~10%에 해당하는 계층이다.(12) 어쩌면 이들 상위 1%보다도, 도시에 거주하고 자유롭고 창조적인 이 5~10%가 어떤 투자를 하느냐에 따라, 사회적 이동과 부의 재생산이 어떻게 될지 가늠될 것"이라고 커리드-홀켓은 판단한다.

프랑스와 마찬가지로 미국에서도 비교적 저렴한 시설을 포함해, 스포츠클럽을 점점 많이 찾는 계층은 생활이 여유로운 도시인들이다. 미국에서 상위 20%의 부유층들은 하위 20%의 빈곤층보다 일주일에 약 6배 운동을 한다.(13) 프랑스 전체 인구 중 매주 운동을 하는 비율은 약 35%이며, 초소형기업(TPE) 경영인의 경우 58%가 주기적으로 운동을 하고 있다.(14)

스포츠클럽 이용률이 전반적으로 상승하긴 했으나, 사회계급의 하부에 주로 포진된 과체중이나 비만 발생률을 막기엔 역부족이다. 아무리 저가 피트니스클럽이 비약적으로 발전하고, 맥도널드 메뉴에 케일(녹황색 채소)을 추가한다고 해도 이런 추세를 뒤바꿀 수 있을 것 같지는 않다. *Critique M*

번역·조민영

우먼스플레이, 더 자유로운 몸을 위해

:
:
:

양근애

명지대 문예창작학과 교수. 2016년 「디프레션(depression)의 사회와 '생존'의 드라마 : 정신의학 드라마에 나타난 치유의 계급성과 윤리적 주체」로 제2회 한국방송평론상 우수상을 수상했다. 연극평론집으로 『'이후'의 연극, 달라진 세계』(2020)가 있다

가끔 내 몸이 나의 주인이라는 생각이 들 때가 있다. 무겁게 가라앉은 몸이 침대에 붙어 있으려 할 때, 거의 애원하다시피 몸을 질질 끌고 하루를 시작하며 정신이란 몸의 컨디션이 허락해야 움직이는 노예에 불과하다는 자조가 생겨난다. '아무래도 몸이 예전 같지 않아, 늙었나봐' 하는 생각이 자연스레 따라온다. 사실 탄생에서 죽음으로 가는 인생의 여정에는 성장보다 노화가 훨씬 많은 부분을 차지한다. 아무리 길어도 성장은 이십 년. 그 이후는 노화만 있을 뿐이다. 누구나 늙는다는 것을 알지만 그 자연스러운 현상 앞에서 어떻게든 시간을 유예시키고 싶은 마음이 든다. '신체 나이' 운운하는 경고 앞에서 헬스장을 등록하고 식단을 관리하며 몸을 돌아보게 되는 것이다.

나이가 들어갈수록 운동은 '관리'가 아니라 '생존'의 문제라지만, 아무래도 여성들은 '관리'의 시선에서 자유롭지 못하다. 사회적으로 학습된 미의 기준이 여전히 일상에서 작동하기 때문이다. 어려보이는 얼굴과 늘씬한 몸매를 추구해야하지만 수술이나 시술의 힘을 빌려서는 안 된다. 자연스럽게 덜 늙으라는 요상한 주문을 받으며 여성들의 자기관리는 보이지 않는 곳에서 치열하게 수행된다. 운동의 경우는 어떨까. 남성에게는 요가나 필라테스 등 유연성 운동이, 여성에게는 근력 운동이 더 필요하다. 하지만 조기축구나 사회인 야구 등 운동장을 점유하는 여성과 요가나 필라테스 등 거울을 바라보며 바른 자세를 체크하는 남성의 이미지가 자연스럽게 떠오르지는 않는다. 한때 유행했던 '힐링' 열풍으로 생활체육이 어느덧 일상에 자리 잡았지만, 여전히 운동이 젠더화 된 측면이 있다는 사실을 부인하기는 어려운 것 같다.

'우아하고 호쾌한 여자 축구'

"어떤 욕망을 이길 수 있는 건 공포가 아니고 그보다 더 강렬한 다른 욕망이었다. '축구를 잘하고 싶다.'라는 중요한 목표를 받쳐 줄 '축구를 잘할 수 있는 몸'에 대한 욕망이 무럭무럭 자라 기존의 욕망들을 압도했다. 그 어떤 종류의 몸보다도 두 시간을 전력으로 뛰어도 지치지 않고, 상대 팀 선수들의 강한 압박 수비도 다 버텨 내는 "힘들어 죽겠어도 다리가 '저절로' 앞으로 막 가"는 몸이 갖고 싶었다. 내 몸을 축구하는 데 최적화 된 상태로 만들고 싶었다."(155쪽)

2018년 민음사에서 나온 『우아하고 호쾌한 여자 축구』에서 작가 김혼비는 축구를 하게 되면서 '핏 좋은 몸매'가 아니라 축구를 잘할 수 있는 몸이 되기 위한 욕망이 자라나는 과정을 이렇게 서술하고 있다. 찬바람이 불면 도지던 '단발병'도 축구를 하는데 불편하다는 이유로 단숨에 극복할 정도였다고 한다. 이 책을 읽으면 왜 축구가 남자들만의 스포츠라고 생각했을까, 왜 한 번도 축구를 직접 해봐야겠다는 생각을 못 했을까, 의문을 품게 된다. 어릴 때 기억을 떠올려보아도 운동장은 남학생들의 것이었

다양한 언니들의 생생한 이야기가 담긴 『우아하고 호쾌한 여자 축구』(2018, 민음사)

고 그들이 운동장을 거의 다 차지하며 축구를 할 때 여학생들은 구석에서 피구를 하는 것이 고작이었다. 여학생들도 공을 맞거나 피하는 것이 아니라 공을 몰고 나가는 경험을 해볼 수 있었다면 적어도 축구를 '할 수 있는 운동'의 선택지에 들여놓을 수 있지 않았을까.

책을 펼치자마자 거의 단숨에 읽어내려 갔다고 해도 과장이 아닐 만큼, 재미있고 흡인력 있는 글이었다. 인사이드킥, 스텝오버, 로빙슛, 아웃사이드 드리블 등 축구 용어로 목차를 구성하고 그 용어를 축구를 하는 사람들 사이의 일로 확장해내는 전개도 흥미로웠다. 개인이 아니라 팀으로 조직된 경기라서 발생할 수밖에 없는 갈등들과 다양한 캐릭터들로 이루어진 '언니들'의 이야기가 생생하게 전개되었다. 20년 경력의 국가대표 출신에게 '맨스 플레이'를 시전 하는 남자들의 못난 모습에 답답해지고 출산과 육아로 인해 30대보다 40~50대가 많을 수밖에 없는 여자 축구의 현실에는 입이 썼지만, 이 책에 대해 설명하라면 다른 무엇보다 '축구에 대한 애정으로 가득 차 있다'는 말부터 나올 것 같다. 나 역시 평생 운동과 먼 삶이라고 생각했지만 겨우 하루치의 체력을 위해 스트레칭을 하는 것이 최선이라는 생각을 버리고 사람들과 몸으로 부딪치며 운동장을 가로지르는 경험을 해보고 싶다는 욕망이 일어나기도 했다.

축구를 할 줄 모르는 게 아니라 축구를 해본 적이 없다고 고쳐 말할 때, 할 수 없다고 생각한 경험에 대한 도전이 가능해지리라는 것. 어쩌면 다른 모든 젠더화 된 일들도 마찬가지라는 생각이 든다. 여자는 그런 걸 할 수 없어, 남자가 그런 걸 왜 해라는 질문 대신 아직 경험하지 못했기 때문에 알 수 없지 않냐고, 해보면 너무 재미있고 좋을 수 있다고 상상해보는 일이 필요하다. 몇몇 특출한 사례를 영웅처럼 묘사하는 것보다 생활 속에서 모색해볼 수 있는 이런 실제 사례들이 더 소중한 까닭이다.

아쉬운 점이 있다면 문자로 아무리 생생하게 묘사하더라도, 운동장을 누비며 경기를 펼치는 언니들의 몸을 직접 볼 수 없다는 사실이었다. 아직 운동장을 나갈 용기는 없지만 눈으로 직접 보면서 그 짜릿한 순간을 대리체험해보고 싶다는 생각이 든 것이다.

'레몬 사이다 썸머 클린샷'

연극 〈레몬 사이다 썸머 클린샷〉은 그 아쉬움을 상쇄시킬만한 힘이 있었다. 극장에서 농구를, 그것도 여성들이 나와서 하는 장면을 본다는 것만으로도 마음이 벅차올랐다. 어둡고 캄캄한 무대 위 덩그러니 놓인 농구 골대에 빛이 들어오고 농구공이

농구 연극 <레몬 사이다 썸머 클린샷>의 3점슛 장면.

튀기는 묵직한 소리가 극장을 가득 채웠다. 거기에 농구를 잘하고 싶어서 고민하고 농구를 그만둘 수 없어서 연습에 나오고 한 팀이라는 것을 강조하고 자기 한계를 극복하며 골대에 공을 쏘는 여성들이 있었다. 그렇지만 이 연극은 '여성'의 이야기가 아니다. 포스터가 강조하듯, '보통의 농구 연극'일 뿐 농구를 하는 여성으로서 겪는 고충이나 불평등, 사회적 편견에 대해서는 관심이 없어 보인다. 그 지점이 이 연극을 진전된 이야기로 만들었다고 믿는다.

연극의 태도가 보여주듯, 농구는 농구일 뿐이다. 여자들이 하는 농구라고 해서 특별할 것이 있겠는가. 기본기를 익히고 기술을 배우고 실전 경기에 나가고 쉴 새 없이 몸을 움직일 뿐 특별하거나 특이한 일이 아닌 것이다. 농구장에서 보기 어려워서 그렇지 여자들도 농구를 하고 싶고, 할 줄 알고, 하고 있다. 이번 학기 수업 시간에 만난 한 여학생이 과 동아리와 학내 동아리에서 농구를 한다고 했을 때, 깊게 생각하지 않고 제일 어려운 게 뭐냐고 물었던 일이 생각난다. 그제야 곰곰이 생각하다 나온 대답

이 "대회가 별로 없어요."였던 것도. 다음에 그 학생을 다시 만나면 농구를 하면서 제일 좋은 점이 뭐냐고 물어야겠다고 다짐한다. 연극에서 재영의 대사처럼 "아까 손끝에서 볼이 떨어질 때, 어땠어요? 그 순간이 꼭 주위에 모든 게 다 사라지고, 나랑 골대만 있는 것 같은 느낌 안 들었어요?"와 같은 질문은 못하겠지만 말이다.

마지막 3점슛과 어둠, 그 자유 속 쾌감

특별할 것 없는, 이제 막 팀을 이뤄 농구를 시작한 사람들의 이야기였지만 극장에서 운동하는 여성들의 몸을 보는 일이 얼마나 짜릿한 쾌감을 주는지에 대해 말하지 않을 수 없다. 예전에 비해 여성들이 중심이 되고 남성들에게 종속적이거나 부수적인 역할로 소모되지 않는 캐릭터들이 많이 늘어나긴 했지만 여전히 여성의 몸은 성애화 된 채로 등장하는 경우가 더 많기 때문이다. 또 남성들보다 더 섬세하게 고민하고 더 지적인 사고를 하고 부당한 상황을 말로 제압하는 장면도 좋지만, 가시화 될 기회가 적었던 여성들의 있는 그대로의 건강한 몸을 극장에서 만나는 일이 더욱 반갑다. 넓고 높은 극장 무대를 뛰어다니고 소리를 지르고 공을 몰고 다니고 주저앉고 눕고, 그렇게 자기 존재를 온몸으로 보여주는 일이 더 많았으면 좋겠다.

그동안 영화에서 엘리트 스포츠에 임하는 여성을 조명한 적은 많았지만 생활체육으로서 구기 종목에 뛰고 있는 여성들을 보여주는 일은 드물었다. 게다가 연극은 영화처럼 리얼한 재현 자체가 불가능하기 때문에 무대 환영을 이용한 일종의 상상을 관객과 나눠가져야 한다. 잘 만들어진, 그래서 실제 경기를 방불케 하는 장면을 만든 영화가 주는 쾌감과는 다른 지점에서 이 연극이 보여준 에너지를 언급하고 싶다. 1시간 15분 정도의 공연 시간이 흘러가는 동안 농구의 룰이나 포지션도 제대로 모르는 상태였던 사람들이 기본기를 익히고 이기고 싶은 마음으로 경기를 치르는 과정이 점진적으로 진행되었기 때문이다. 배우들이 연극을 위해 사전 훈련을 하고 안전사고에 대한 준비를 했을 테지만, 연극은 실제 인물들의 현존을 토대로 미숙한 상태부터 제법 노련해 보이는 자세까지를 정해진 시간 안에 보여주어야 한다. 그러니까 실제로는 몇 달에 걸쳐 준비한 내용이 공연 시간 속에 차례로 녹아들어 간 것이다. 이 불가능해 보이는 미션이 마지막 장면의 암전에서 터져 나왔다고 생각한다. 공 없이 마임으로 진행되던 경기에서 농구공을 쓰는 느린 동작으로 연결되다가 마지막 3점 슛 직전에 불이 탁 꺼지고 어둠 속의 환호성이 들려올 때, 운동을 해 본 사람만이 안다는 그 쾌감이 고스란히 전해져 왔기 때문이다. 이런 추체험이 가능한 연극을 더 자주 보고 싶어졌다.

여전히 가끔은 몸이 주인이고 기분이 컨디션의 노예라고 생각하며 하루를 살아가고 있다. 그렇지만 주인의 허락을 기다리는 척하면서 자유로울 준비를 하는 노예의 심정으로, 언젠가는 자기 한계를 극복하면서도 다른 사람들과 마음껏 몸을 부딪치고 함께 호흡하는 운동 경기를 내 일상에서 들여놓으리라 다짐한다. 연극 초반에 나왔던 대사가 계속 맴돌았다. "혼자 뛰어가는 것보다 패스하는 게 훨씬 빠르거든요." 우먼 스플레이, 우리는 더 자유로워질 수 있다. *Critique* **M**

© 사진·민음사, 플레이포라이프 김희지

검게 물든 욕망과 붉게 타오른 신체
- 〈플라워 킬링 문〉(2023)

:

이하늘

영화를 전공하고 관련 글을 쓰고 있다. 2022년 본지와 국제영화비평가연맹 한국본부가 공동주최한
제1회 FM청년영화평론가상에 당선되어 평론가로 활동중이다.

마틴 스콜세이지 감독의 신작 〈플라워 킬링 문〉(2023)에는 신체와 자본주의에 관한 기묘한 장면이 등장한다. 데이비드 그랜의 논픽션 소설 '플라워 문'을 원작으로

한 〈플라워 킬링 문〉은 1920년대 미국 오클라호마호를 배경으로, 석유 시추로 인해 살해당하는 원주민에 대한 이야기를 그리고 있다. 이탈리아계 미국인 마틴 스콜세이지는 전작 〈비열한 거리〉(1973), 〈택시 드라이버〉(1976), 〈분노의 주먹〉(1980), 〈좋은 친구들〉(1990) 등의 작품들에서 곪아있는 미국의 형상을 한 발자국 떨어져서 바라보곤 했다. 특히 초기작에서 마틴 스콜세이지가 스크린 안에 그려내는 인물의 신체는 늘 멍들고 상처투성이라는 공통점이 있다.

〈택시 드라이버〉에서 베트남전에 참전했다가 돌아와 택시 운전사를

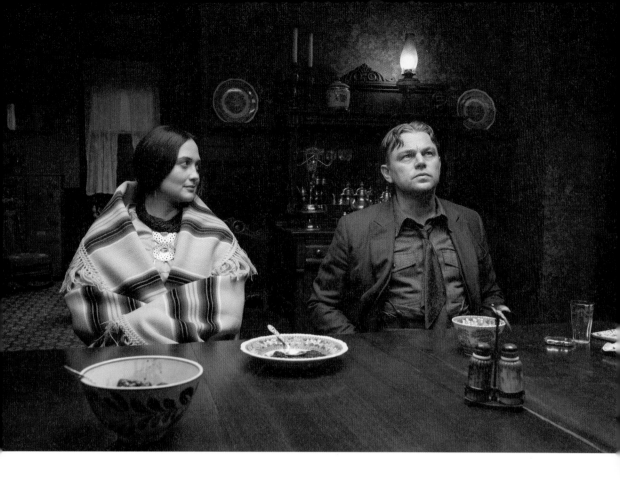

하는 트래비스(로버트 드 니로)는 세상을 향한 분노를 참지 못해 자신의 몸을 망가뜨리고, 〈분노의 주먹〉에서 라모타(로버트 드 니로)는 미들급 챔피언에 도전하기 위해 링 위에서 몸을 내던지고, 〈카지노〉(1990)에서 에이스(로버트 드니로)와 니키(조 페시)는 카지노의 입지를 넓혀가면서 무차별한 살인을 이어가기도 한다. 어쩌면 마틴 스콜세이지가 그리는 망가진 신체가 복구해나갈 수 없는 이유는 이미 거대한 세계 안에 물들어 버렸기 때문인지도 모른다.

자본주의 사회 안으로 편입한 외부인

초반부 〈플라워 킬링 문〉에서 오세이지족 족장은 울분을 토해내며 "우리는 이것(파이프)을 땅에 묻습니다"라고 말한다. 이때, 카메라는 움츠러든 인디언들의 모습을 아이러니하게도 오세이지족이 대지에 파이프를 묻는 장면 뒤에는 용오름처럼 솟구쳐 오르는 석유가 신체에 뒤덮인 오세이지족의 모습이 이어진다. 검고 진득한 석유가 그들

의 신체에 닿는 순간, 마틴 스콜세이지는 이를 슬로우 모션으로 전환한다. 석유가 뒤덮은 것이 단지 신체뿐만이 아니라 오세이지족이 과거에 유지해오던 삶도 포함되었다는 것처럼 묘사되는 것이다. 이로 인해 오세이지족은 자본주의의 틈바구니 안으로 들어섰다.

하지만 〈플라워 킬링 문〉은 '오일 머니'라는 갑작스레 얻게 된 부유함이 오세이지족을 죽음으로 이끄는 과정임을 206분의 러닝타임 동안 보여준다. 그들이 지니게 된 부유함의 실체가, 사실은 목을 조이는 수단이라는 된다는 것을 말이다. 애초에 자본은 투자를 목적으로 생산에 투입되는 돈, 재화, 노동 등을 일컫는데, 이는 금고나 땅속에 묻혀있는 비생산적 활동이라는 뜻의 부와는 다른 개념이다.

만약 오세이지족의 대지 아래에 숨겨진 석유가 그대로 묻혀있다면, 일종의 비생산적인 수단일 수도 있다. 하지만 오세이지족은 '오일 머니'로 벌어들인 자본으로 인해서 부유한 생활을 이어간다. 오세이지족의 석유는 노동이 소거된, 부로 인해서 창출된 자본인 셈이다.

그래서일까. 백인들에게 오세이지족의 부유한 삶은 눈엣가시가 된다. 그들은 감춰둔 욕망을 실현시키기 위해 오세이지족을 옭아매는 방식을 택한다. 쥐도 새도 모르게 죽이거나, 오세이지족의 일원과 결혼해 가족이 된다. 영화의 오프닝에는 총살을 당하거나 알 수 없는 질병에 목숨을 잃은 오세이지족이 연속적으로 대거 등장하는 것을 살펴볼 수 있다. 그중에서도 제1차 세계대전 참전 군인이었던 주인공 어니스트 버크하트(레오나르도 디카프리오)는 오세이지족의 부유함을 빼앗기 위해서 두 가지 모두를 실행하는 복합적인 인물이다.

시작은 자의가 아니었으나, 시간이 흐를수록 '무엇'을 위해 움직이는 탐욕인지를 구분하지 못하는 지경에 이른다. 다시 어니스트의 등장으로 돌아가 보자. 처음 오클라호마에 발을 내디딘 어니스트는 무력한 표정에 삶의 방향성을 잃은 듯, 전의를 상실한 느낌이다. 하지만 삼촌 윌리엄은 어니스트의 생기에 재시동을 걸 열쇠 하나를 건네주는데, 그것은 오세이지족인 몰리(릴리 글래드스톤)에게 관심을 쏟아보라는 달콤한 말 한마디였다. 택시 기사로 일하게 된 어니스트는 차분하고도 매혹적인 분위기를 풍기는 몰리에게 금세 마음을 빼앗긴다.

삼촌 윌리엄이 설계한 계획 아래, 어니스트는 몰리를 옭아맬 결혼을 하게 된다. 분명 몰리를 향한 어니스트의 마음은 진심이었을지라도, 이후에는 석유처럼 질퍽하고 혼탁한 형태를 띠게 된다. 전쟁을 겪으며 죽음 자체에 무뎌진 상태였던 어니스트에게 몰리 가족을 살해하는 일들은 전쟁의 총지휘자 윌리엄에게 명령을 받아 그대로 실행하는 것과 비슷하다.

〈플라워 킬링 문〉에서 자본주의 사회 안으로 편입한 외부인은 오세이지족과 주인공인 어시스트, 이렇게 두 집단으로 나눠볼 수 있다. 우선 전통적인 방식으로 삶을 구축해나가던 오세이지족의 손에 들어온 석유는 그들을 자본주의 사회로 이끌고, 사회와 단절된 전쟁 한복판에서 살아 돌아온 어니스트는 '오일머니'를 상속받을 몰리와 결합하면서 그 세계 안으로 진입하게 된다. 그들을 내부로 끌어당기는 힘은 바로 돈이다. 하지만 "석유도 없고 시간이 흐르면, 이 부유함도 마르겠지"라는 윌리엄의 섬뜩한 대사처럼, 그들의 검게 물든 욕망으로 인해 인디언들의 부는 차츰 소멸되어 간다.

오세이지족의 망가진 신체와 연속된 죽음

"달면 달수록 좋지 않아요. 난 달면 아파요" 결혼 전, 몰리는 어니스트에게 이런 말을 건넨다. 단순히 당뇨병에 걸리기 쉬운 몰리의 상황으로 해석할 수도 있지만, 이는 인간의 욕망이 지닌 특성과 결부된다. 윌리엄과 어니스트의 탐욕은 몰리의 신체가 병드는 것을 부추긴다. 두 사람은 몰리의 가족들의 시간을 하나씩 빼앗는다. 알코올에 의존하며 위태롭게 생을 버티던 몰리의 언니 애나는 누군가의 지시에 의해 살해당하고, 백인 남성 빌 스미스와 결혼했던 동생 미니는 소모증에 걸려 죽고, 리타 역시 화재

로 인해 불에 타 죽게 된다. 몰리의 가족을 제외하고도 오세이지족은 의문사를 당하게 된다. 백인들의 사회 안에 진입한 오세이지족은 술과 도박, 우울증, 당뇨병들 등의 감당할 수 없는 문제들을 떠안게 된 것이다.

무엇보다 몰리의 신체는 어니스트의 우유부단함으로 인해 망가지는 속도가 가속화된다. 어니스트는 삼촌 윌리엄이 주는 당뇨병 약과 정체를 알 수 없는 약을 투약하는데, 분명 의심은 하지만 쉬이 투약을 중단하거나 윌리엄에게 따지지 않는다. 어느새 침대 밖으로 움직일 수도 없을 지경에 이른 몰리의 신체는 이전에 어니스트를 처음 만났던 순간과는 비교할 수 없을 만큼 쇠약해진다. 그럼에도 어니스트는 가장으로서 뚜렷한 판단을 내리는 대신 회피하는 태도를 보인다. 몰리를 처음 만났던, 어니스트의 반짝이던 눈빛은 이제 총명함을 잃은 것만 같다.

어니스트가 현실에서 벌어지는 전쟁의 참혹함을 깨닫는 순간은 딸 애나의 죽음 이후다. 몰리 가족의 죽음을 수사하기 위해 FBI는 오클라호마호에 당도하고, 해당 사건은 윌리엄과 어니스트의 잔인함으로부터 비롯된 것임이 밝혀진다. 이때, 마틴 스콜세이지 감독은 몰리의 언니 애나가 살해당하는 순간과 어니스트의 딸 애나의 죽음

을, 컷의 충돌로 보여준다. 어니스트가 삼촌 윌리엄의 지시에 의해 시행한 실체 없는 노동은 그에게 부유함을 가져다주었지만, 가족들의 신체는 회복할 수 없을 지경에 이르게 만들었다. 〈플라워 킬링 문〉에서 어니스트가 노동을 하는 순간은 오프닝에서 몰리를 만나며 택시를 운전하던 짧은 시기에 불과하며, 잠깐의 노동은 윌리엄의 지시 아래서 다른 형태로 변환되어 그를 집어삼키게 됐다. 어쩌면 마틴 스콜세이지 감독은 오프닝의 오세이지족이 신체에 석유를 뒤집어쓴 순간부터 우리에게 경고를 하고 있었을지도 모른다. 인간은 자본을 통해서 달콤한 부를 얻게 되지만, 석유라는 존재가 불을 붙이는 속도를 가속화시키는 것처럼 이는 스스로를 옥죄이고 말리는 수단이 될지도 모른다고. *Critique M*

ⓒ 사진·다음 영화

리뷰 in Culture

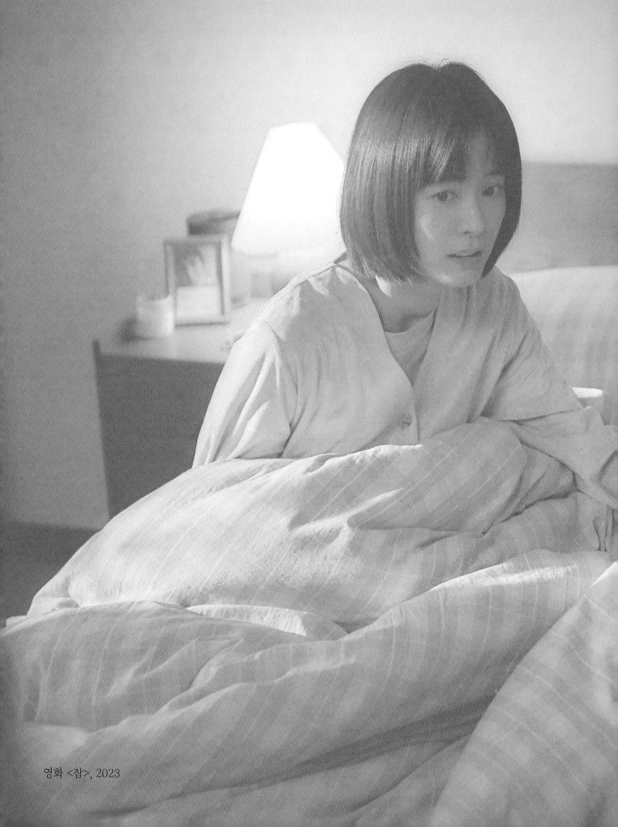

영화 <잠>, 2023

프리즈와 키아프, 미술이 있는 곳은 어디인가

․
․
․
․

김지연

미술평론가. 미술과 문화에 관한 글을 다수 매체에 기고하며, 글쓰기와 현대미술을 강의한다. 책『당신을
보면 이해받는 기분이 들어요』, 『필연으로 향하는 우연』, 『반짝이는 어떤 것』, 『마리나의 눈』등을 썼다.

'프리아프', 영국에서 시작된 글로벌 아트페어 '프리즈(Frieze)'와 국내 대표 아
트페어인 '키아프(한국국제아트페어, Kiaf SEOUL)'를 합친 단어다. 이 두 아트페어의
합성어가 등장한 이유는, 2022년부터 프리즈와 키아프가 삼성동 코엑스에서 동시에 열
리기 시작했기 때문이다. 지난 9월, 두 번째 '프리아프'가 성대하게 막을 내렸다.

이미 국내에서도 익숙한 아트페어는, 다수의 화랑이 모여 미술품을 전시하고
판매하는 행사를 말한다. 주로 동시대 미술을 선보이며, 문화·경제 수준이 높고 아트
마켓이 형성되어 있는 대도시에서 열린다. 동시대 미술 흐름을 볼 수 있는 현장이기도
하지만, 아무래도 판매가 주목적인 행사이니만큼 돈이 몰리는 장소를 찾는다. 서유럽
과 미국을 중심으로 열리던 국제아트페어는 최근 아시아의 대도시나 UAE처럼 오일머
니가 넘치는 국가에서 문을 열고 있다.

신생 아트페어가 속속 생겨나지만, 참여 갤러리와 작품의 퀄리티를 보장하며
국제적으로 인정받는 아트페어는 역시 전통의 강자들이다. 세계 3대 아트페어는 현재
스위스 아트 바젤(Art Basel), 프랑스 피악(FIAC), 영국 프리즈를 든다. 그 중 1970년
에 시작한 아트 바젤은 참여 갤러리와 출품작 수준에서 최고로 꼽힌다. 아트 바젤은
최근 프랑스 피악이 주춤한 사이 파리에 진출하며, 전통적으로 피악의 개최 장소였던
그랑 팔레를 차지했다.

이즈음에서 아트 바젤을 위협하는 것이 바로 2003년 처음 등장한 프리즈
다. 프리즈는 1991년 창간한 영국의 미술잡지 〈프리즈〉가 영국의 젊은 작가들, 즉
yBa(Young British Artists)와 함께 런던 중심의 리젠트 파크에서 텐트를 치고 작품을

2023년도 프리즈 서울 행사장 모습. 서울 미술시장의 급속한 성장을 보여주었다. <뉴스 1>

선보이며 시작되었다. 프리즈는 젊은 작가들의 실험적인 작품들로 주목받으며 영향력을 확장했고, 곧 아트 바젤, 피악과 함께 세계 3대 아트페어로 불리던 시카고 아트페어를 제치고 주요 아트페어의 자리에 올랐다. 또한 2012년 뉴욕, 2019년 LA 진출에 이어 2022년에는 서울에서도 개최되며 아시아 마켓까지 진출했다.

서울에 진출한 대형 국제아트페어, 프리즈

아시아 아트 마켓의 기존 거점 도시는 홍콩, 상하이, 베이징 등이었다. 그러나 프리즈가 이들이 아닌 서울에 진출한 이유는, 최근 홍콩의 정치적 상황으로 인해 미술품 비즈니스가 원활하지 않은 탓이 가장 컸다. 또한 서울은 미술시장이 급속히 성장하고 있으며, 미술품 취득세가 없어 거래에 이점이 있다. 중국과 일본 등 다른 아트 마켓 관계자들이 이동하기 좋은 위치라는 점도 한몫했다.

피카소와 에곤 실레 등 미술관에 걸릴 법한 명작과 13세기 성경 필사본과 같이 희귀한 고미술품이 즐비했던 '프리즈 마스터즈' 섹션, 해외 유명 갤러리 부스들이 앞다투어 선보인 초고가 작품들로 눈길을 끌었던 작년과 달리, 올해 프리즈 서울은 차분

2023년 키아프 서울 행사장은 지난해보다 활기찬 모습을 보였다. <뉴스 1>

한 분위기로 시작했다. 그러나 작년에 문제로 지적되었던 부스 배치나 동선 문제 등을 개선했으며, 각 갤러리들은 방문 고객층에게 유효한 10~50억원 대의 작품을 선보이는 등 서울의 아트 마켓 환경에 효과적으로 안착하는 모습이었다.

한편 키아프는 지난해 처음으로 프리즈와 함께 열리며 상대적으로 적은 관람객이 들었고, 판매실적도 부진하다는 평이었으나, 올해는 작년보다 활기찬 모습을 보였다. 프리즈 서울(9월 6~9일)에는 7만여 명, 키아프 서울(9월 6~10일)에는 8만 여명의 관객이 찾았다. 정확한 수치는 공개되지 않았으나 두 아트페어 모두 작년과 비슷한 판매 실적을 올렸다고 한다. 2022년 프리즈의 매출액은 약 6000억원 이상, 키아프는 600억원 이상으로 추산된다. 키아프는 역대 최고 매출을 기록한 2021년을 뛰어 넘지 못했지만, 최근 경기가 가라앉은 점, 2022년에 비해 고가의 작품 거래가 늘어난 점 등을 고려하면 평균 이상의 성적을 낸 것으로 보인다.

화려한 아트 신의 이면, '빈부 격차' 여전한 아트페어

두 국제 아트페어 개최에 맞추어 문체부에서는 '미술주간'을, 서울시에서는 '서울 아트위크'를 지정했다. 코엑스에서 열린 프리즈와 키아프 본 행사는 물론, 아트페어 기간 앞뒤로 풍성한 전시와 미술 프로그램이 열렸고, 입장료 할인 등 다양한 혜택도 제공되었다. 프리즈, 키아프와 연계한 갤러리들은 '한남 나이트', '삼청 나이트' 등 지역별로 지정된 날짜에 야간 오픈은 물론 칵테일 파티, 아티스트 토크, 음악회 등을 열었다.

연남동과 홍대 일대의 갤러리들은 자체적으로 연합하여 야간 행사와 파티를 진행했다. 화려하게 차려입고 파티를 즐기는 아트 피플을 도심 곳곳에서 심심치 않게 목격할 수 있었다. 이렇듯 9월 내내 서울은 화려한 아트 시티인듯 보였고, 예술이 가난하다는 말은 이제 먼 과거의 이야기처럼 들렸다.

그러나 작년보다 나아졌다고 해도, 여전히 세계적 아트페어인 프리즈, 아시아와 국내 시장 중심인 키아프는 같은 공간 안에서도 주목의 정도가 달랐다. 또한 신생 갤러리들이 젊은 작가들의 작품을 주로 소개하는 키아프 플러스의 경우 그보다 더 약세를 보였다. 프리즈와 키아프 두 아트페어를 하루에 보기에도 벅찬 가운데, 페어장의 가장 안쪽에 배치된 키아프 플러스에는 상대적으로 적은 관람객이 들 수밖에 없었고 이는 필연적으로 매출에도 영향을 미쳤다.

프리즈는 아티스트 어워드에서 한국의 젊은 여성 작가인 우한나를 선정했고, 포커스 아시아 섹션에서 서울을 비롯한 아시아의 신진 작가들을 집중적으로 소개하였으나, 관람객들이 줄을 서는 곳은 역시 서양 거장들의 작품이 걸린 대형 갤러리 부스였다. 해외 주요 갤러리와 국내 신생 갤러리, 국제적으로 유명한 작가와 신진 작가들의 명암이 갈렸으며, 이 또한 페어에 참가하지 못하는 국내 예술가와 갤러리에게는 사치로 여겨졌다.

아트페어의 부익부 빈익빈은 늘 지적되는 문제지만, 최근 이러한 국제 행사에 환경 문제 또한 지적되고 있다. 일주일도 채 되지 않는 행사를 위해 수백 개의 부스가 설치되었다가 철거되며, 행사장 내에서는 수많은 일회용품이 사용된다. 또한 세계 곳곳에서 작품과 사람이 오고가는 사이에 배출되는 탄소까지. 아트페어를 앞두고는 '지구가 불타고 있는데 미술계에서는 샴페인 파티나 벌이고 있다'는 내용의 밈이 SNS 상에 떠돌았다. 명분을 의식한 듯 대부분의 국제 아트페어들은 판매 부스 외에도 전시나 프로그램을 열며 마켓을 넘어 미술 축제로 거듭나려는 노력을 보인다. 이번 '프리아프'에서도 프리즈 필름, 프리즈 뮤직, 박생광과 박래현 작가의 전시, 젊은 큐레이터들과 협업한 미디어 아트 전시 등을 선보였다.

미술 현장을 잡아먹은 시장의 그늘

최근 몇 년 사이 미술시장이 커지며 등장한 또 다른 문제는 아트페어가 아트 신(art scene)의 전부인 양 여겨지는 추세다. 키아프와 아트 부산 등이 기존 매출액을 기록적으로 경신했던 2021년만큼은 아니지만, 프리즈의 선택이 증명했듯이 여전히 국

내 미술시장은 성장하는 중이다. MZ세대 컬렉터들이 대거 등장하며 미술품 컬렉팅의 대중화가 이루어지고 있으며, 미술품 투자에 대한 관심이 크게 늘며 '아트 테크(art-tech)'라는 용어도 등장했다. 이들에 맞춘 대중적인 현대미술 콘텐츠와 신규 거래 플랫폼 역시 늘어났다. 상황이 이렇다보니 대중이 유튜브, SNS, 인터넷 검색 등으로 쉽게 접할 수 있는 현대미술에 대한 정보는, 미술품 재테크, 지금 뜨는 작가, 잘 팔리는 작품 등 주로 미술시장과 관련된 정보다.

게다가 키아프와 프리즈가 함께 열리며 규모가 커지고, 기업 후원 등이 확대되며 행사가 풍성해졌으나, 단점 또한 심화되었다. 미술 행사뿐 아니라 각종 브랜드 파티, 패션쇼, 팝업 스토어 등 해외 방문객과 행사에 몰리는 자본을 겨냥한 행사가 시내 곳곳에서 열렸고, 후원 기업에서 VIP티켓을 뿌리거나 인플루언서들이 초대되면서, VIP티켓을 구하지 못한 사람들은 소외감을 느꼈다. 본 행사 오픈 전인 9월 6일에 페어를 관람했는지 아닌지로 미술계 인사와 애호가들 사이에서 눈에 보이지 않는 계급이 나뉘어졌다. 꼭 선점하고 싶은 작품이 있는 것도 아닌데, 단지 프리 오픈일 입장을 위해 25만원에 달하는 VIP 티켓을 구입한다는 이야기가 떠돌았다.

미술에 관심있는 일반인들 사이에서도 '프리아프'는 화제였다. 그런데 흥미로운 점은 이를 마켓이 아니라 꼭 봐야 할 '전시'로 여기는 이들이 많다는 사실이었다. 프리즈와 키아프 일반 관람 후기들은 마치 해외 거장의 국내 전시를 꼭 관람하려는 태도와 비슷했다. 놓치면 안 되는 유명 전시를 위해 8만원 짜리 일반 티켓 3장을 사서 초등학생 아이들의 손을 잡고 방문했다는 학부모의 후기도 있었다.

그러나 명칭의 차이에서 알 수 있듯이 아트페어와 전시는 다르다. 일부 전시는 판매를 목적으로 열리기도 하고, 아트페어의 부스 중 엄선된 주제로 큐레이션을 선보이는 곳도 존재하는 등 교집합이 있다. 그러나 수백 개의 비슷한 부스 안에서 판매를 겨냥한 개별 작품을 가져와 디스플레이하는 것과, 특정한 주제를 가지고 담론을 펼치거나 한 작가의 작품 세계의 발전을 보여주기 위해 맥락을 만드는 일은 엄연히 다르다.

작품은 그에 맞는 공간과 맥락을 가질 때 돋보인다. 또한 주제 의식을 가진 전시는 전시 공간을 넘어 사회적 대화의 물꼬를 트는 시작이 될 수 있다. 작가들이 펼치는 이야기, 제대로 기획한 전시는 그런 힘을 가진다. 그러한 전시와 작품들은 아트페어가 아니라도 언제나 우리 곁에 있다. 프리즈의 티켓을 사야 하느냐고 묻는 지인에게, 같은 기간에 서울 시내에서 아트페어 참여 작가들의 개인전이나 그룹전이 무료로 열리고 있으니 그 전시들을 먼저 보라고 추천한 것도 그런 이유였다.

살아있는 미술은 페어장 밖에서 시작된다

아트페어의 흥행과 SNS에 도배된 파티 이미지들 덕분에 아트 신은 자꾸 화려한 곳으로 인식되지만, 한 꺼풀만 벗겨내도 그늘이 보인다. 아트페어는 판매가 주목적인 행사이기 때문에 페어장 내에서의 부익부 빈익빈은 어쩔 수 없는 문제인지도 모른다. 또한 미술시장에서 자본이 돌아야 미술계 또한 원활하게 움직이는 것도 사실이다. 그러나 이것은 필요조건이지 충분조건은 아니다. 예술은 그 어느 곳보다 자본주의의 논리가 그대로 적용되어서는 안 되는 영역이다. 때문에 '프리아프'가 미술계의 파이를 늘릴 수 있는 좋은 취지의 행사일지라도 이것이 미술의 전부가 될 수는 없다.

화려했던 혹은 화려한 것처럼 보였던 9월, 프리즈와 키아프에 참가하지 않더라도 많은 작가들은 여전히 늦은 시간까지 작업실에 불을 켜고 작업을 지속했고, 미술관에서는 사회적 주제를 이야기하는 전시가 열렸다. 여러 전시 공간에서는 묵묵히 해야 할 이야기를 꺼내기 위한 전시도 마련됐다. 설치와 미디어 등 판매에는 부적합하다고 여겨지는 장르의 작품들 또한 고개를 돌리면 볼 수 있었다. 수많은 미술계 종사자들과 애호가들은 다른 계절과 마찬가지로 전시장을 드나들었다. 미술은 그 일상적인 현장에 있다. 미술시장은 일부일 뿐이다.

이즈음에서 '예술가가 독점하는' 공간을 '시민에게 돌려주기 위해' 인천아트플랫폼 레지던시를 없앤다는 인천시의 전횡을 돌아본다. 어떤 현장이 제대로 운영되기 위해서는 전문가를 키울 수 있는 토양이 먼저 필요하다. 그렇게 자라난 예술가들이 시즌과 상관없이 현장에서 제 몫을 할 때, 우리 사회에서 미술의 영역이 넓어진다. 작품을 판매하고 축제를 벌이며 파이를 나누는 것은 그다음의 일이다. 페어장 안팎의 작품에 대한 가치 평가나 우열을 논하는 것이 아니라, 순서와 맥락의 우선순위에 관한 문제다. 미술은 아트페어에'만' 있지 않다. 아트페어에'도' 있다. 현장 없이는 시장도 없다. 살아있는 동시대 미술은 페어장 밖으로부터 시작되며, 전시는 계절과 상관없이 언제나 열린다.

가족을 이루는 것에 대한 불안
– 영화 〈잠〉에 깔린 공포의 정체

:

송아름

영화평론가. 한국 현대문학의 극(Drama)을 전공하며,
연극 · 영화 · TV드라마에 대한 논문과 관련 글을 쓰고 있다.

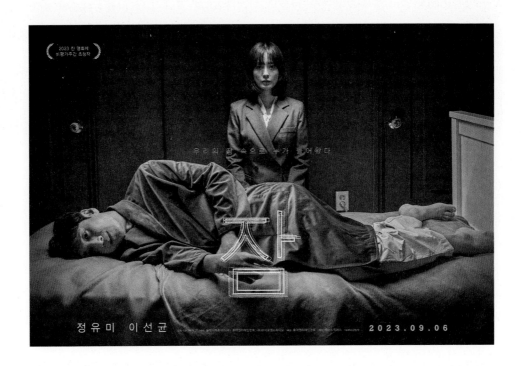

수진(정유미)은 문제가 생길 때마다, 그러니까 남편 현수(이선균)가 배우로서 자리를 잡지 못하거나 갑작스레 수면장애를 일으키는 등의 문제가 발생할 때마다 꿋꿋하게 "둘이 함께라면 극복 못 할 문제는 없다"라는 목판에 새겨진 문구를 가리켰다. 남편이 갑작스레 꿈을 포기하려는 위기가 닥치는 것도, 두 사람에게 위협이 될 정도의 문

제가 생기는 것도 둘이 함께 있다면 극복할 수 있을 것이라는 믿음이자 의지의 표현이 었을 것이다.

　　그렇다면 수진이 이 문제를 '극복'했을 때 도달하는 곳은 어디인가? 바꾸어 말 하자면 그들이 극복해야 할 문제들은 과연 무엇을 위협하는 것인가? 출산을 앞둔 수진 과 갑작스레 진로를 바꾸어야겠다는 현수의 스트레스, 그리고 그 직후 발생한 위협적 인 현수의 몽유병 등은 무엇에 대한 불안을 드러내는가?

　　당겨 말하자면 영화 〈잠〉은 가족을 형성한다는 것에 대한 불안을 매우 흥미로 운 관점을 설명해간다. 이 작품이 재미있는 것은 영화 〈잠〉에서 설정한 가족이 마치 거 래처럼 이루어지는 결혼으로서의 결과와는 상관없는 의미를 가족에 부여한다는 점 때 문이다. 수진은 현수가 배우의 꿈을 접으려 할 때 그것을 완강하게 저지한다. 그가 하 고 싶어하는 일을 하는 것은 아마도 가정 경제에 문제를 일으킬 수 있겠지만 수진은 그 것을 그리 중요한 문제로 생각하지 않으며, 영화도 초반 현수의 상황을 보여준 후 더 이

상의 언급을 하지 않는다. 그러나 현수의 수면 문제는 점차 위협의 가능성을 높이고 급기야 수진을 광기로 몰아넣는다. 이는 〈잠〉에서 상정하고 있는 가족이 경제적으로 누구나 일상적으로 말하는 현실적인 문제라는 말을 앞세운 맥락에서의 가족과는 달리 좀 더 근본적인 문제를 내재한 관계로 설명했다는 것을 보여준다. 전혀 몰랐던 두 사람이 만나고, 심지어 역시나 알 수 없는 존재의 탄생으로 구성되는 가족은 타인과 함께 살아야 하는, 나의 생활이 타인과의 생활로 전환되는 그 과정에 대한 원초적인 불안이 자리할 수밖에 없는 관계, 바로 여기에 〈잠〉이 바라보는 가족이 있는 것이다.

생존을 위해 보장되어야만 하는 수면의 문제는 사실 본능과 관련된다는 점에서 의지를 지니고 넘어서야 하는 극복과는 상생할 수 없는 개념이다. 이렇게 절대 해결되지 않을 문제를 극복할 수 있을 것이라 믿는 수진에게 이성적인 판단으로 이 상황이 해결될 것이라 설명하는 것은 그리 설득력을 지니지 못할 것이다. 〈잠〉이 반려견 후추의 잔인한 죽음을 굳이 수진 앞에 확인 시킨 이유는 그 때문이다.

진짜 눈앞에 다가온 죽음의 문제는 수진이 가족을 지키기 위해서 못 믿을 것도, 하지 못할 것도, 그리고 거부할 것도 없는 상황을 만들기에 충분했고, 과거엔 들어볼 필요도 없다고 생각했던 무당의 말들은 이제 그가 이 상황을 해결하고 해석할 수

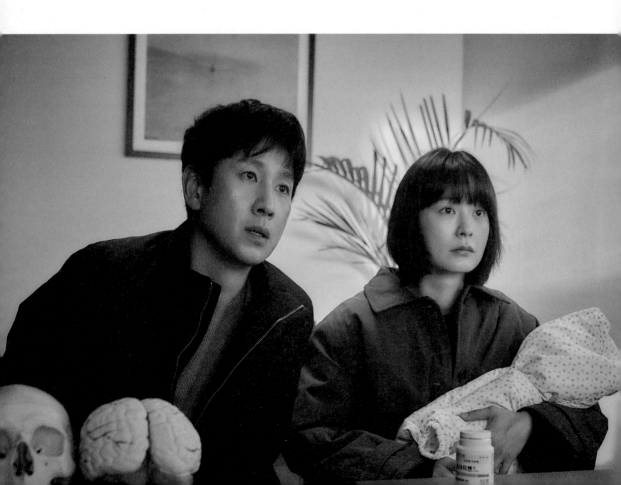

있는 힌트로 굳건히 자리 잡을 수밖에 없다. 아기까지 태어난 이상, 그리고 자신이 지켜보지 않는다면 끔찍한 상상까지도 가능한 이 존재를 지키기 위해서는 무엇도 수진을 막을 수 없다.

영화의 중반을 넘어서면서 수진의 광기와 무속이 맞닿는 장면이 흥미로운 것은 바로 이러한 수진의 절박함이 신선하게 표현되기 때문이다. 함께 살아남은 가족이 되기 위해서는 내 사람이 된 현수가 아니라 그 현수를 괴롭히는 다른 이유가 있고, 그것이 말도 안 되는 존재라 해도 그것을 몰아낸다면 해결될 것이라 믿는 것이 이상적이다. 이 모든 과정이 비록 남들 눈에 병으로 비칠지라도 가족을 구성해야 하는 수진에게 다른 것을 의식할 여유 따위는 없다. 이러한 수진의 절절함이 읽히는 순간 수진이 병원에서 도망치면서까지 현수조차 이해할 수 없는 이야기를 내뱉는 것은 영화 속 기묘한 색채들과 만나면서 묘한 의문과 희열을 동시에 선사한다.

여기까지 왔을 때 수진의 불안을 잠재울 수 있는 방법은 하나뿐이다. 현수를 괴롭히는 그 정체가 무엇이던 간에 수진이 그가 설명하는 촘촘한 해석이 적어도 지금을 해결할 수 있다는 확신을 주는 것, 그것뿐이다. 수진이 병원에서 오랫동안 생각하고 또 생각했을 몇 개의 시간들, 그리고 몇 개의 기억들, 그것을 미리 짜깁기하여 브리핑까지 하며 안전하게 구성하려 했던 가족을 위해서는 아무리 이해할 수 없다해도 그것이 우리를 설득했다고 믿어주는 수밖에 없는 것이다. 그래서 마지막 장면의 해석, 즉 배우였던 현수가 연기를 하는 것인지, 수진의 설명이 맞았던 것인지를 판단하는 것은 아무런 의미가 없다. 결국 자신의 생각이 맞았고, 그것으로 자신이 가족을 지켰다고 믿게 한다면 수진은 가족들과 함께 안전하게 살아갈 수 있을 것이기 때문이다.

영화 〈잠〉은 갑자기 가족이라는 이름으로 묶여버린 바로 그 시작점으로 돌아가 흥미로운 이야기를 시작했다. 우리가 인식하는 순간 가족은 이미 형성되어 있었기에, 이를 지키기 위해 얼마나 부단히 노력해야 하는가 라는 질문은 쉽게 떠오르지 않는다. 누군지 알 수 없는 이들과 이다지도 끈끈하게 지내야 하는 가족에는 사실 많은 불안을 내재하지만 그 불안은 애초부터 없는 것처럼 취급되는 것이다. 특히 가족이 나에게 위협이 될 수 있다는 상상력은 불경한 것에 가깝기에 더욱 그러했을지 모른다. 그러나 내가 하지 않은 일을 어느 날 인식하게 되었을 때, 내가 하지 않은 행동의 흔적이 여기저기 남아 있을 때, 우리는 문득 타인과 함께 살고 있다는 것을 느끼지 않는가. 가족의 형성이 당연하지 않다는 것, 영화 〈잠〉은 이렇게 재미있는 대화를 요청했다.

Critique M

ⓒ 사진·네이버 영화

멜빌의 미국 고전소설과 아르노프스키의 현대 고전영화 : 대런 아르노프스키의 〈더 웨일〉(2022)

정문영

영화평론가, 계명대학교 영어영문학과 명예교수.
한국영화평론가협회와 국제영화비평가연맹 회원으로 활동하고 있으며, 다양한 매체와 장르의 텍스트들을
상호텍스트(intertext)와 팔림세스트(palimpsest)로 읽는 각색연구가 주요 관심사이다.

1. 미국 고전문학『모비 딕』(1851), 현대연극 〈더 웨일〉(2012), 각색영화 〈더 웨일〉(2022)

2023년 아카데미 2관왕을 차지한 대런 아르노프스키의 〈더 웨일(The Whale)〉(2022)은 원작 사무엘 D. 헌터(Samuel D. Hunter)의 연극 〈더 웨일〉(2012)을 각색한 영화이다. 그리고 이 원작 극작품은 19세기 중엽 미국고전문학의 거장 허만 멜빌(Herman Melville)의 소설『모비 딕(Moby Dick)』(1851)에 기초를 둔 작품이다. 따라서 이 영화는『모비 딕』과의 상호 밀접한 연관성을 전제로 하여 전작들과의 상호텍스트적인 읽기를 유도한다. 이러한 관점에서 볼 때,『모비 딕』이 미국 근대사회를 배경으로 근대인의 '영혼의 항해'를 그리는 우화

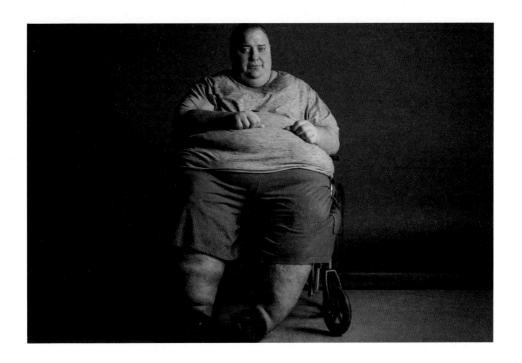

라면, 이 영화 또한 현대인의 '영혼의 여정(항해)'을 전개하는 미국 현대사회와 현대인에 대한 우화라고 할 수 있다.

 이 영화의 주인공은 270kg이 넘는 "고래"(초고도 비만인의 별칭)로 거동이 힘든 심각한 장애와 질병이 울혈성 심부전까지 진행되어 당장 병원에 가지 않으면 일주일 안에 죽게 될 시한부 인생의 동성애자 찰리(브랜던 프레이저)이다. 죽음에 직면한 인간의 마지막 영혼의 여정을 우화적으로 그리는 중세 도덕극 『인간(Everyman)』(15세기 말경)의 주인공 인간처럼 찰리는 죽음에 이르기까지 일련의 등장인물들을 만나는 구조로 이 영화는 진행된다. 물론 원작 극작품과 영화는 도덕적 메시지와 종교적 구원보다는 인간적 구원을 주제로 다루고 있지만, 멜빌 뿐 아니라 영문학의 전통을 구성하는 연극 장르의 대표작을 기본 틀로 다시 보기를 시도한다. 이 영화는 고전 영미문학 작품들에 기초할 뿐 아니라, 찰리의 딸 엘리(세이디 싱크)가 8학년(중2) 때 쓴 멜빌의 『모비 딕』에 관한 에세이가 찰리의 영혼의 항해에 있어서 가장 중요한 역할을 한다. 자신의 모습을 드러내지 않은 채 비대면 온라인 강의로 학생들에게 작문을 가르치는 영문학 강사인 찰리에게 주어진 통증을 달래고, 생명을 지속시킬 수 있는 유일한 수단은 약도 주사도 아니고, 엘리의 에세이를 읽는 것이다. 찰리는 엘리의 멜빌 에세이에서 그녀

가 "강한 작가"(strong writer)가 될 수 있는 재능과 가능성을 가지고 있다는 것을 발견한다. "강한 작가"란 해럴드 블룸(Harold Bloom)이 언급한 고전의 "영향에 대한 불안"(anxiety of influence)을 극복할 수 있는 진솔한 오독을 감행하는 "강한 시인"을 의미한다. 엘리에게 그녀 자신의 에세이를 읽고 그것을 깨닫게 만드는 것이 문학을 가르치는 선생과 아버지로서 찰리가 마지막으로 유일하게 "잘한 일"인 것이다.

이처럼 이 영화는 고전 영미문학 작품과의 연관성으로 고전에 대한 오마주와 더불어 엘리의 에세이와 찰리의 마지막 사명을 실행함으로써 그의 마지막 빛인 엘리를 향해 무거운 몸을 일으켜 나아감으로써 영혼의 항해를 마친다. 이러한 엔딩으로 이 영화는 현대 미국인의 영혼의 항해를 통해 19세기 미국고전문학의 우수성과 함께 그 한계를 뛰어넘을 수 있는 현대 고전영화를 지향하고 있음을 시사한다.

2. 멜빌의 미국 근대인, 아르노프스키의 미국 현대인의 '영혼의 항해'

이 영화가 언급하고 있는 멜빌과 휘트만의 작품은 "미국 르네상스"라고 불리는 19세기 중엽 미국문학의 대표적인 작품들이다. 프랑스 현대 철학자 들뢰즈는 영국 작가 D. H. 로런스(David Herbert Lawrence, 1885~1930)를 미국문학론의 선구자로 간주하고 그가 쓴 『미국 고전문학 연구』(1923), 특히 멜빌론을 전유하여 "영미문학의 우수성"을 예찬한다. 이 영화의 우수성 또한 로런스의 멜빌론과 휘트만론을 참조하여 볼 때 부각될 수 있다.

로런스는 필그림 선조들과 그들의 후예인 미국의 근대인들이 종교의 자유 때문에 미대륙에 온 것이 결코 아니며, 그들은 "긍정적 자유"(positive freedom)가 아니라 "그들의 현재 존재와 지금까지의 존재해온 바에서 벗어나고자" 하는 "부정적 자유"(negative freedom) 때문에 온 것이라고 주장한다. 다른 한편으로 무의식적인 층위에서 작동하고 있는 "더없이 깊은 온전한 자아"(the deepest whole self)의 이끌림에 의해 미대륙으로 온 이민들도 소수 있으므로, 미국 근대인들은 이러한 두 부류의 이민들로 로런스는 구별했다. 즉 "방대한 도망 노예들의 공화국"과 "소수의 진지한 자기고뇌의 사람들"로 나눌 수 있다는 것이다. 여기서 다수의 이민자들을 노예로 칭한 것은 그들이 기존 낡은 도덕과 정신을 배격하지만 여전히 거기에 얽매어 벗어나지 못한 존재이기 때문이다. 사실 이러한 표리부동성(duplicity)이 미국고전문학의 핵심적인 특성이라고 로런스는 강조했다. 낡은 정신과 민주주의의 이상에 사로잡힌 다수의 "미국적 의식"이 "미국의 온전한 영혼"을 억압하고 은폐해왔기 때문에 미국사회는 미국의 온전한

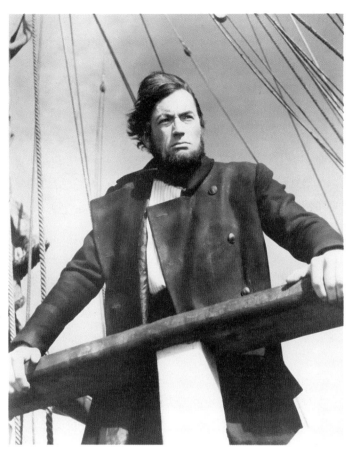

1956년 개봉된 영화 <모비딕>에서 에이헙 선장을 카리스마 있게 연기했던 배우 그레고리 펙.

영혼이 진정 원하는 대로 이루어질 수 없었다는 것이다.

　　로런스에 따르면, 멜빌의 피쿼드호는 백인 원주민의 영혼을 상징한다. 19세기 미국의 근대정신은 1장 제목 "터의 정신"(the Spirit of Place)과는 달리 실제 원주민과 흑인을 비롯한 타인종 원주민은 배제한 채 정착식민주의(settler colonialism)로 정착한 백인 원주민만을 범주로 한정한 그들의 정신을 의미한다. 의지의 화신이자 광기의 폭군 에이헙 선장은 "우리 백인의 정신적 의식의 광신적 열광"(the maniacal fanaticism of our white mental consciousness)을 상징하고, 거대한 흰 고래 모비 딕은 "백인종의 가장 깊은 피의 존재"(the deepest blood-being of the white race)를 상징한다. 따라서 『모비 딕』의 이야기는 "백인종의 가장 깊은 피의 존재"인 모비 딕이 에이헙이 표상하는 "우리 백인의 정신적 의식의 광신적 열광"의 추격을 받아 쫓기

는 이야기를 전개한다. 그러나 이 에이헙의 흰 고래에 대한 복수의 이야기는 피쿼드호의 침몰, 거대한 흰 고래가 거대한 흰 영혼의 배를 가라앉히는 파국으로 치닫는 영혼의 항해로 파멸의 결말에 이른다. 로런스는 멜빌이 거짓된 민주주의의 이상에 열광했지만, 그럼에도 그의 깊은 무의식에서 백인 원주민 종족의 이상주의가 끝장났음을 알고 있었기 때문에, 그는 파국으로 끝나는 영혼의 항해를 진솔하게 표현할 수 있는 위대한 작품을 쓰게 된 것이라고 주장한다.

그러나 이상주의적 멜빌을 대변한다고 볼 수 있는 『모비 딕』의 내레이터 이슈마엘은 "공정한 평등의 정신"과 "위대한 민주주의의 신"에게 기원을 하며, 피쿼드호의 "가장 비천한 선원들, 배교자들, 버림받은 자들"에게 "고매한 특성"과 "비극적인 우아함"을 부여하여 스토리텔링을 하겠다고 다짐한다. 사실 핍(Pip)과 퀴켁(Queequag)과 같은 버림받은 자와 배교자와 비천한 선원들의 이야기, 밑바닥 사람들의 목소리에 대한 이슈마엘의 이야기들에 독자들은 너무 매료되는 경향이 있다. 그러나 이들의 영혼의 항해가 에이헙의 모비 딕에 대한 복수와 파멸로 이어지는 영혼의 항해의 대안이 될 수는 없을 뿐 아니라 각각의 영혼은 평등하게 만난 적이 없다. 『모비 딕』은 백인 원주민의 영혼의 항해, 엘리가 말한 멜빌의 "슬픈 이야기"에 압도적인 비중을 둔 소설임은 분명하다.

아르노프스키 감독은 헌터의 연극에서 바로 이슈마엘이 다짐한 스토리텔링을, 즉 "편견이 비인간적인 것으로 만든 것들에서조차 아름다움을 찾아내는 방식"으로 각 인물에게 용기와 우아함이 부여된 스토리텔링에 매료되었고, 여기서 영감을 얻었다고 밝힌다. 사실 멜빌의 이슈마엘은 영혼과 영혼이 만날 수 있는 공정한 민주주의적 평등을 추구하는 스토리텔링에는 성공하지 못했다. 그러나 헌터와 아르노프스키는 영혼과 영혼이 만나 서로를 구원하고자 하는 용기와 아름다움을 발견한 등장인물의 내면으로 관객을 인도하는 것이 이 영화가 추구하고자 한 목표라고 한다. 다시 말해, 이 영화는 현대 미국인을 대표하는 '인간'으로 "사람은 다른 사람에게 무관심할 수 없다"고 믿는 찰리를 주인공으로 그리고 무관심할 수 없는 사람들의 영혼의 만남으로 서로를 구원하는 가운데 전개되는 그의 영혼의 항해를 다룬다.

3. 찰리의 피쿼드호

이 영화의 무대인 오늘날 아이다호 작은 마을에 있는 찰리의 집은 피쿼드호, 찰리는 에이헙에, 찰리의 연인이었던 죽은 앨런의 여동생이자 현재 찰리의 유일한 친구

로 그의 전담 간호사인 리즈(홍 차우)는 일등항해사 스타벅에, 그리고 일련의 방문객, 선교사 토마스(타이 심킨스), 딸 엘리(세이디 싱크), 전처 메리(서맨사 모턴), 피자 배달부 댄(사티야 스리드하란) 등은 외부자 이슈마엘과 같은 입지에 있는 것으로 예견할 수 있다. 그러나 이러한 대응은 영화가 전개됨에 따라 어긋나게 된다는 것을 알게 된다.

　　로런스는 1851년 백인 원주민의 영혼을 상징하는 피쿼드호의 침몰을 보여주는 『모비 딕』의 출판을 미국 정신사에서 한 고비를 맞는 사건으로 간주한다. 이후로는 모든 것이 사후효과(post mortem effect)일 뿐이라는 것이다. 미국인은 이제 영혼 없는 인간으로 "방대한 도망 노예들의 공화국"에 좀비로 살고 있다는 것이다. 이 영화에서는 토마스가 새생명선교회의 거짓된 이상주의를 신봉하며 전파함으로써 자신의 존재 가치를 입증하려는 노예로 그 대표적인 사례이다. 이러한 토마스를 포함하여 모든 등장인물들, 동성애자이자 고도비만인 찰리, 정학을 당하고 친구들과 가족의 무관심 속에서 방황하는 엘리, 남편에게 버림받고 알콜중독자가된 메리, 아시아계 입양아로 오빠의 죽음으로 트라우마를 갖게 된 리즈, 이들 모두 외부자이자 추방자로 피쿼드호를 탄 이슈마엘과 유사한 입지에 있다고 볼 수 있다. 따라서 미국 현대인은 대부분 보

이지 않는 권력이 추방시킨 또는 그것으로부터 도망친 추방자, "도망 노예"라는 사실을 이 영화는 시사한다.

　아내와 딸이 있는 찰리는 8년전 만난 제자 앨런과의 관계로 자신의 동성애적 성향을 깨달아 가족을 버리고 그를 택했다. 그러나 앨런은 집안의 새생명선교회 신앙과 배치되는 성적 지향과의 갈등으로 먹는 것을 거부하는 거식 장애를 겪다 결국 자살을 택했다. 그의 사망으로 인해 삶의 의지를 상실한 찰리는 폭식 장애로 이제 보조기구가 없이는 거동할 수 없는 장애화된 몸으로 "혐오감"을 불러일으켜 스스로를 감금하는 처지로 전락했다. 관객은 처음 그를 이 영화의 화면 비율인 4:3 비율의 격자들로 구성된 온라인 수업 참가자 갤러리의 중앙에 까맣게 처리된 찰리의 격자 부분의 스크린과 그의 보이스-오버로 만난다. 격자 속에 갇힌 수강생처럼 관객은 몰입감을 강요당한 채, 화면 전체를 덮는 까만 스크린 속으로 끌려 들어가는 것으로 오프닝 시퀀스가 끝난다. 그리고 어두운 찰리의 거실로 카메라가 들어와 드디어 게이 포르노를 보며 자위를 시도하고 있는 찰리의 장애화된 몸을 보게 된다. 성적 흥분보다는 심장의 통증으로 신음하는 찰리는 관객에게 극단의 혐오감과 함께 연민을 불러일으킨다. 이후 일련의 방

문객들이 그의 피쿼드호를 찾아오면서, 그의 영혼의 항해가 전개된다.

4. 엘리의 에세이

자신에 대한 혐오감, 죄책감, 우울감에 빠져 죽음을 기다리고 있는 찰리가 유일하게 그의 삶을 지속할 수 있는 수단으로 읽는 엘리가 쓴 『모비 딕』 에세이 외에 또 하나의 엘리의 에세이는 찰리가 그녀를 대신해서 다시 쓰기를 해주기로 한 미국 민주주의 계관시인으로 칭송받는 휘트만의 『나 자신의 노래(Song of Myself)』에 대한 것이다. 엘리가 쓴 에세이에서 휘트만의 '나 자신의 노래'는 '나 자신을 위한 노래'로 변경되어 있다. 찰리가 수정을 하면서 그 자신을 가르치기 위해서가 아니라 그가 열거한 그런 모든 것을 포함시키기 위해 자신에 대한 전반적인 정의를 깨뜨리기 위해 "나"의 은유를 사용한 것이라고 설명해준다. 그러나 엘리는 자신이 변경한 제목이 그 시에 더 적절하며, 그 시는 중복적이고, 멍청하고, 반복적이다. 그는 자신의 "나의 은유"가 심오하다고 생각하지만, 사실은 거짓말일 뿐이고, 그는 그냥 하찮을 것 없는 19세기 동성애자일뿐이라고 반박한다. '나 자신의 노래'에 대한 자신의 생각을 솔직하게 표현한 이러한 엘리의 평가는 로런스가 지적한 '동물이든 사물이든 너와 나는 하나이다'라는 휘트만의 "나"의 은유가 생체 반응이 사라진 사후효과를 반영한 것이라는 지적을 상기시킨다.

엄마 메리(사만다 모튼)는 엘리가 반항적이고, 정말 힘든 아이로 "사악하다"(evil)고 하며, 이를 증명하기 위해, 엘리가 일전에 찍은 찰리 사진을 페이스북에 올린 것을 보여준다. 그러나 그 사진의 캡션, "그가 타기 시작하면 지옥에 기름 불이 나게 될 것이다"를 읽은 찰리는 엘리가 사악한 것이 아니라 솔직한 것이며, "강한 작가"의 면모를 보여주는 것이라고 주장한다.

누가 쓴 것인지는 아직 모르지만 『모비 딕』에 대한 에세이는 이 영화의 시작부터 숨이 넘어갈 것 같은 찰리가 낯선 방문객 토마스에게 읽어달라고 부탁해서 낭송, 찰리 자신의 암송, 그리고 마지막 그 에세이를 쓴 엘리 자신의 낭송에 이르기까지 관객은 첫 부분의 일부를 반복해서 듣게 된다. 마침내 마지막 엘리의 낭송은 그녀의 『모비 딕』 읽기가 로런스의 멜빌론과 맥을 같이 하고 있음을 알게 한다. 그녀가 이 소설 전체에서 고래들에 관한 묘사들뿐인 지루한 챕터들을 읽을 때 가장 슬프게 느꼈다고 하며, 그 이유는 작가가 그 자신의 슬픈 이야기로부터 아주 잠시라도 우리를 구원하고자 했다는 것을 알기 때문이라는 것이다. 그 이야기가 슬픈 것은 그 고래는 전혀 감정이 없는데 에이헙이 왜 그를 그렇게 죽이기를 원하는지도 모르는 그냥 불쌍한 큰 고래일 뿐

이기 때문이다. 에이헙도 마찬가지인데, 이 고래를 죽일 수만 있다면 그의 삶이 나아질 것이라고 생각하지만 사실은 전혀 그것이 그에게 도움이 되지 않기 때문에 슬프다는 것이다. 이 소설은 나로 하여금 나 자신의 삶에 대하여 생각하게 만들었으며, 기쁨을 느끼게 만들었다...라는 그녀의 낭송과 그녀의 미소에 찰리는 드디어 영혼의 항해의 끝을 향하여 나아간다.

5. 찰리의 고래 되기

철학자 들뢰즈는 에이헙 선장의 거부할 수 없는 고래 되기 수행을 주제로『모비 딕』을 읽음으로써 이 작품의 위대성과 심오한 의미를 지적한다. 더 이상 모비 딕과 구별될 수 없는 영역으로 진입하여 고래를 공격하면서 곧 자신을 공격함으로써 에이

헙은 모비 딕 되기를 수행한다는 것이다. 이 영화 또한 찰리의 고래 되기 수행 과정으로 읽을 때 그 우수성이 부각된다. 그러나 찰리는 에이헙처럼 고래를 공격하면서 동시에 자신을 공격함으로써, 즉 파멸함으로써 고래 되기를 수행하지 않는다. 혐오스러운 "고래" 찰리의 집을 찾아온 일련의 방문객들과의 만남에서 서로를 구하기 위해 치열하게 노력하는 가운데 찰리는 억압되고 은폐되었던 "미국의 온전한 영혼"이 진정 원하는 대로 나아가는 영혼의 항해 과정에서 고래 되기에 이른다. 이에 오프닝 시퀀스에서 까만 스크린 속에 숨어 있던 찰리는 엔딩에서 빛이 가득하게 쏟아지는 스크린 속에서 고래가 되어 솟아오른다. 심해에서 수면 위로 날아오르는 고래처럼 땅을 짚고 일어선 찰리의 몸이 마치 구원을 받은 듯 위로 오르며 스크린이 화이트 아웃되는 마지막 장면은 종교적 구원의 엔딩을 시사하는 것은 아니다. 리즈가 인간이 다른 인간을 구한다는 것은 불가능한 일이라고 주장하지만, 죽음을 갈망하는 찰리는 신이 무관심할 수 있지만, 사람은 결코 다른 사람에게 무관심할 수 없는 놀라운 존재라는 것을 굳게 믿는다. 이러한 믿음을 가진 찰리의 고래 되기는 현대 미국사회가 배제하고 소외시킨 인간들이 서로를 구원하는 과정에서 이르게 된 결과임을 이 영화의 엔딩은 시사한다. 이러한 관점에서 이 영화는 미국 고전문학에 대한 오마주가 변주를 통해 현대 고전영화를 지향하고 있다는 주장을 할 수 있다. *Critique M*

뉴커런츠
역사

영화 <성덕>, 2021

2023년 올해의 벡델리안, 그들은 누구인가

김민정

중앙대 문예창작학과 교수. 문학과 문화, 창작과 비평을 넘나들며 다양한 글을 쓰고 있다.
구상문학상 젊은 작가상과 르몽드 문화평론가상, 그리고 2022년 중앙대 교육상을 수상하였다.
저서로 『드라마에 내 얼굴이 있다』 외 다수가 있다.

한국영화감독조합(DGK)은 양성평등주간 중인 9월1일부터 3일까지 서울 마포구에 위치한 인디스페이스에서 '벡델데이 2023'을 진행했다. 벡델데이는 미국의 만화가 앨리슨 벡델(Alison Bechdel)이 영화 속에서 성평등이 얼마나 균등하게 재현되는가를 가늠하기 위해 만든 '벡델 테스트'를 기초로 한국 영상 미디어 속 성평등 현황을 짚어보고 문화적 다양성의 의미와 가치를 되새기기 위해 2020년부터 시작되었다.

지난해 영화 부문에 이어 시리즈 부문을 신설하였으며 2022년 7월부터 2023년 6월까지 공개된 시리즈를 대상으로 2023년 가장 성평등한 시리즈 10편을 선정하여 '벡델초이스 10'을 발표하였다. 이와 더불어 성평등에 기여한 영상 창작자들을 감독(연출), 작가, 배우, 제작자 등 네 개 부문으로 나눠 '벡델리안'으로 선정하고 9월 2일 시상식과 토크쇼를 진행하였다.

벡델데이 벡델테스트는 아래와 같다.

1. 영화 속에 이름을 가진 여성 캐릭터가 최소 두 사람 나올 것
2. 여성 캐릭터들이 서로 대화를 나눌 것
3. 이들의 대화 소재나 주제가 남성 캐릭터에 관한 것만이 아닐 것
4. 감독, 제작자, 시나리오 작가, 촬영감독 중 1명 이상이 여성 영화인일 것

5. 여성 단독 주인공 영화이거나 남성 주인공과 여성 주인공의 역할과 비중이 동등
 할 것
6. 소수자에 대한 혐오와 차별적 시선을 담지 않을 것
7. 여성 캐릭터가 스테레오 타입으로 재현되지 않을 것

2023년 올해의 벡델초이스 10

벡델데이 2023 시리즈 부문은 공중파 및 종합편성채널, 케이블 채널, OTT 오리지널 등에서 소개된 84편 시리즈를 대상으로, 중앙일보 문화부 나원정 기자, 칼럼니스트로 활동하고 있는 무브먼트 진명현 대표, 드라마평론가 김민정 중앙대학교 문예창작전공 교수가 심사에 참여했다.

심사 과정에서 열띤 토론이 있었다. 너무나 많은 좋은 드라마들이 있었기에 10편만 고른다는 것이 어려웠다. 벡델테스트를 정량화해서 평가하는 것을 넘어, 그것을 시작점으로 해서 파생되고 확장되는 의미를 담아내는 작품들까지 고루 벡델초이스 10에 이름을 올렸다. '여성'의 의미가 단순히 생물학적인 성이 아니라 사회문화적 영역에 있다고 심사위원단은 판단했다. 세상의 모든 작고 사소한 것, 그래서 우리가 지켜야 하는 가치들. 그런 의미에서 '다양성'과 '소수자성'에 걸맞은 가치와 의미를 지켜낸 드라마들을 호명하여 기록하고 기념하기로 하였다.

벡델데이가 여성만을 위한 축제로, 여성 서사를 여성만을 위한 것이라고 오해하는 시선들이 간혹 존재한다. 여성과 남성으로 이루어진 세계에서 여성이면 세계의 절반이다. 절반이 바뀌면 다 바뀌는 것과 다름없다. 절반이 바뀌면 남은 절반도 바뀌지 않을 수 없다. 여성 서사의 '여성'은 종착지가 아니라 출발점이며 결과가 아니라 시작이다.

한국 로맨스 드라마는 신데렐라 스토리라고 비판을 많이 받는다. 이때 여자 주인공이 신데렐라가 되길 거부하고 동등한 관계가 되길 원한다면, 백마탄 왕자도 백마에서 내려와서 같이 걸을 수밖에 없다. 공동주연이니까 한 명이 걸으면 다른 한 명도 나란히 걸어야 하는 것이다.

비평 담론에서 가장 따가운 혹평을 받는 가족드라마도 마찬가지다. 가족드라마 속 여성은 가부장제도 안에서 피해자로 그려지는 경향이 강하다. 그런데 만약 여성이 주체적인 캐릭터도 거듭나고 피해자 되기를 거절한다면, 그 대척점에 놓인 남성 역

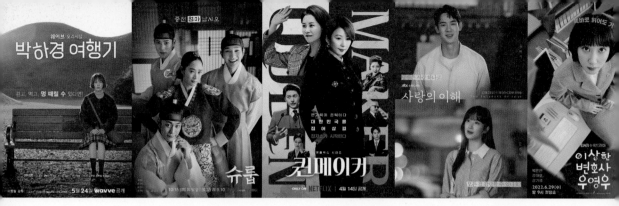

<박하경 여행기>, <슈룹>, <퀸메이커>, <사랑의 이해>, <이상한 변호사 우영우>

시 가해자가 아니게 된다. 피해자는 가해자가 있어야만 존재할 수 있다.

다수의 여성 캐릭터들이 주체성을 찾아가면서 드라마가 그려내는 다른 캐릭터들, 그리고 그 캐릭터들이 살아가는 드라마 세계가 함께 건강해졌다. 물론, 드라마의 작품성도 높아졌다. 이것이 바로 한국 드라마 안에서 긍정적인 변화의 시작을 만들어내는 '마중물'로서 여성 서사가 가지는 존재 의미이자 가치라고 할 수 있다.

2023 올해의 벡델리안

올해의 벡델리안 감독(연출) 부문은 <박하경 여행기>의 이종필 감독이다.

최근 콘텐츠를 소비하고 향유하는 방식이 많이 달라졌다. 우리가 원하는 시간과 공간에 언제 어디서든 콘텐츠를 감상할 수 있다. 나아가 이제는 콘텐츠의 분량까지 마음대로 조절할 수 있다. 몇 년 사이 드라마를 1.5배속이나 2배속으로 보는 사람들이 많아졌다. 이러한 변화는 콘텐츠를 창작하는 작가와 감독의 입장에서 보면 굉장히 파격적인, 가히 혁명적인 도전이라고 할 수 있다. 시간과 공간의 제약을 벗어나서 콘텐츠를 감상할지라도 그동안 콘텐츠 자체에 변화를 준 적은 없었다. 드디어 소비자가 생산자의 지위에 올라서 창작자와 대등한 자격을 차지한 것이다.

자극적이고 빠른 템포의 콘텐츠가 넘쳐나는 가운데 <박하경 여행기>는 너무나도 다른 결을 가진, 그래서 유독 튀는 드라마다. 온라인 리뷰에서 힐링 드라마라고 이야기하는 사람들이 꽤 많다. 그런데 힐링 드라마라고 말하는 게 오히려 드라마의 매력을 반감시키는 게 아닐까 싶다. 힐링하면 왠지 폭신폭신하고 몽글몽글한 느낌일 것 같은데, <박하경 여행기>의 힐링은 그런 결이 전혀 아니다.

극중 박하경은 템플스테이를 하러 산에 올라가는데, 그 산길 옆에 돌탑이 있는 걸 발견한다. 사람들이 소원을 빌면서 작은 돌을 하나씩 쌓아서 만든 돌탑. 그걸 보고

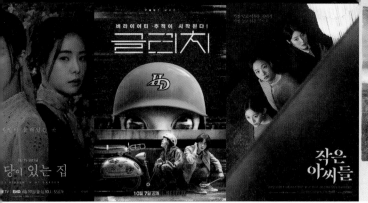

<마당이 있는 집>, <글리치>, <작은 아씨들>, <어쩌다 마주친 그대>, <더 글로리>

박하경은 속으로 한마디 툭 내뱉는다. 돌탑 쌓는 게 얼마나 어려운지 해본 사람은 안다. 피라미드 모양의 돌탑은 절대 호락호락 우리가 정상을 차지하게 두지 않는다. 조금만 방심하면 순식간에 돌탑은 무너져 버린다. '발로 차고 싶다.' 위태로운 돌탑을 향한 박하경의 속말은 그동안 우리가 너무나 힐링에 집착해왔다는 것을 날카롭게 짚어낸다.

열심 없는 힐링. 힐링 없는 힐링 드라마. '여성 캐릭터의 새로운 지평을 여는 여성 원톱 드라마' 그 너머에는 장르적 문법을 거스르는, 그 낯섦으로 우리의 지평을 확장하는 도발성이 자리한다. 이종필 감독은 이전에 없었던 '힐링', 형체 없는 '힐링'을 영상적으로 구현해내는 데 성공한다. <박하경 여행기>는 '힐링'을 힐링하는 경이로운 드라마다.

올해의 백델리안 작가 부문은 <슈룹>의 박바라 작가다.

<슈룹>은 당대 지금의 현실을 되비추는 알레고리로서 조선시대 궁중을 흥미진진하게 그려낸다. 왕자들의 신박한 사교육 비법을 앞세워 조선시대 'SKY 캐슬'로 불리며 극적 몰입감을 높이는 한편, 자신을 낳아준 어머니의 신분과 처지에 따라 계급이 달라지는 왕자들, 즉 계급의 세분화를 통해 그동안 드라마에서 재현되었던 갑과 을로 구성된 이분법적 K-세계관을 낯설게 하는 데 성공한다.

극 중 왕의 어머니 '대비'는 후궁 출신으로 서자인 아들을 왕위에 앉힌 입지적인 엄마이자 중전을 폐위시키고 대비의 자리에 오른 성공한 후궁이다. 위계서열이 확고한 K-세계관에서 신분 상승을 이루어낸 독보적인 인물이다. 모든 후궁들의 롤모델 겸 모든 을이 꿈꾸는 성공 신화. 드라마 주인공인 우리의 중전 '김혜수'도 집안 좋은 다른 후보를 제치고 중전이 된 '성공한 을'이다. 결국, 드라마 안에는 두 부류의 사람만 존재하는 셈이다. 갑이 된 을과 갑이 되고 싶은 을.

'성공한 을'로 그려지는 중전마마과 대비마마의 대립구도를 통해 이상적인 '갑'의 조건을 탐색하며 <슈룹>은 폭력적인 사적 복수가 팽배한 K-드라마 세계관에서 유의

미한 성찰의 지점을 만들어낸다. 이상적인 '갑'은 어떤 모습이어야 하는가. 익숙한 설정의 궁중암투도 K-세계관의 승은을 입으면 〈슈룹〉처럼 PC한 웰메이드 글로벌 콘텐츠로 거듭날 수 있다는 것을 증명해낸다.

시리즈 분량에 비해 등장인물이 많음에도 불구하고 모두 제각각 성격을 부여하여 매력적인 캐릭터로 창조해낸 점 또한 드라마 속 성소수자 에피소드가 단순히 사극의 시의성을 높이기 위한 서사전략이 아니라 작가의 '벡델스러운' 세계인식에 기반한 것임을 느끼게 해준다.

2024 벡델데이를 기대하며

〈박하경 여행기〉의 이나영, 〈슈룹〉의 김혜수, 〈퀸메이커〉의 김희애, 문소리를 포함해 벡델초이스 10에 오른 다수의 드라마 주연들이 40·50대 여성 배우다. 40·50대 여성 배우'들'의 약진은 과연 어떤 의미를 갖는 것일까. 아니, 어떻게 해서 가능했던 것일까.

40·50대 여성 배우들은 그들의 인생 자체가 한 편의 여성 서사다. 배우 김희애는 1992년 〈아들과 딸〉에서 가부장적인 집안에서 태어난 이란성 쌍둥이로 늘 아들 '귀남이'에게 밀려 무시와 홀대를 받는 딸 '후남이'를 연기한다. 하지만 2022년 〈퀸메이커〉에서 대기업 전략기획실 출신의 성공한 이미지 컨설턴트로 나와 인권변호사 오경숙을 서울 시장으로 만들며 기성 사회의 부조리에 반기를 드는 '퀸메이커'로 거듭난다.

'여성' 배우로서 김희애의 삶은 드라마 속 여성 캐릭터에 투영되어 대중에게 더욱 큰 울림을 준다. 스크린 안과 밖의 통합, 그리고 현실과 이상의 통합이 성취되는 것. 그래서 벡델데이가 더 이상 벡델데이로 머물지 않고 여성과 남성의 통합 아래 세상의 모든 작고 사소한 것들의 가치를 발굴하는 작업으로 문화적 돌파와 사회적 확장이 일어나는 것. 'TURN ON THE FUTURE' 벡델데이의 슬로건대로 미래를 밝히는 작은 빛을 지켜내는 작업이 바로 벡델초이스를 선정하고 그 안에 담긴 의미를 기념하는 일이다.

2024년 우리가 마주하게 될 세계는 어떤 모습일까. 아무것도 정해진 것은 없다. 다만, 그 세계의 주인공 크레딧에 이 글을 읽고 있는 당신과 이 글을 쓰고 있는 내가 포함되어 있단 것만은 확실하다. TURN ON THE FUTURE! '오늘'은 우리가 살아갈 내일의 '마중물'이다. *Critique M*

© 사진·다음 영화

〈성덕〉- 입덕에서 탈덕까지
범죄자 오빠에 대한 X성덕의 자전적 성찰

서곡숙

문화평론가 및 영화학박사. 현재 청주대학교 영화영상학과 교수로 있으면서,
한국영화평론가협회 사무총장, 한국영화교육학회 부회장, 한국영화학회 대외협력상임이사,
계간지 『크리티크 M』 편집위원장, 전주국제영화제 심사위원, 대종상 심사위원 등으로 활동하고 있다.

1. 〈성덕〉: 실패한 덕후들의 덕심 덕질기

　〈성덕〉(오세연, 2022)은 실패한 덕후들의 덕심 덕질기를 다룬다. 이 영화는 스타에서 범죄자로 추락한 오빠를 좋아했던 덕후들의 상처를 다룬 이야기이다. 이 영화는 제23회 부산독립영화제(2021년)에서 심사위원 특별상을 받은 작품이다. 팬, 덕후, 성덕의 차이는 무엇인가? '팬'은 특정 단체, 인물의 지지자를 일컫는 말인데, 영어 fanatic(열광적인, 광신적인, 광신도)을 구어체로 줄어서 정착된 단어이며, 대한민국에서는 열성 부류부터 마일드한 지지자들 전반까지 모두 포함하는 의미로 쓰인다.(1)

(1) 「팬」, 《나무위키》, 2023년 9월 30일. https://namu.wiki/w/%ED%8C%AC

(2) 「덕후」, 《나무위키》, 2023년 9월 30일. https://namu.wiki/w/%EB%8D%95%ED%9B%84

(3) 「성덕」, 《나무위키》, 2023년 9월 30일. https://namu.wiki/w/%EC%84%B1%EA%B3%B5%ED%95%9C%20%EB%8D%95%ED%9B%84

1. 〈성덕〉: 실패한 덕후들의 덕심 덕질기

　　〈성덕〉(오세연, 2022)은 실패한 덕후들의 덕심 덕질기를 다룬다. 이 영화는 스타에서 범죄자로 추락한 오빠를 좋아했던 덕후들의 상처를 다룬 이야기이다. 이 영화는 제23회 부산독립영화제(2021년)에서 심사위원 특별상을 받은 작품이다. 팬, 덕후, 성덕의 차이는 무엇인가? '팬'은 특정 단체, 인물의 지지자를 일컫는 말인데, 영어 fanatic(열광적인, 광신적인, 광신도)을 구어체로 줄여서 정착된 단어이며, 대한민국에서는 열성 부류부터 마일드한 지지자들 전반까지 모두 포함하는 의미로 쓰인다.(1)

　　'덕후'는 일본어 '오타쿠'를 한국식으로 발음한 '오덕후'의 줄임말로 매니아 혹은 울트라매니아라는 뜻이며, 한 분야에 지나치게 집중하거나 집착하는 사람 또는 특정 분야에 전문적인 지식을 지닌 사람을 의미한다.(2) '성덕'은 덕후에서 파생된 단어로 '성공한 덕후'라는 뜻이며, 네 가지 부류, 즉 덕질하는 분야의

전문가가 되어 인정받는 경우, 시회적 성공이나 인맥을 통해 덕질하는 대상과의 직접적으로 만나는 경우, 사회적으로 크게 성공하여 많은 재산을 가진 경우, 덕질의 대상과 일체화가 되는 경우가 있다.(3) 이렇듯 팬, 덕후, 성덕으로 가면서 점차 전문성, 매니아의 정도가 깊어진다. 〈성덕〉에서 정준영 X성덕인 오세연 감독은 좋아해서 행복하고 좋아해서 고통받는 실패한 덕후들의 생생한 이야기를 들려준다.

2. 범죄자가 된 오빠와 남아있는/떠나가는 팬

〈성덕〉의 전반부는 범죄자가 된 오빠와 남아있는/떠나가는 팬의 대비를 보여준다. 이 영화는 자신, 정준영, 범죄자 오빠로 범위를 넓히는 점층법을 보여주는 한편, 범죄자 오빠로 인해서 성공한 덕후에서 실패한 덕후로의 하락으로 점강법을 보여주며, 성공한 덕후가 되기 위한 노력과 실패한 덕후가 될 수밖에 없는 상황의 아이러니를 드러낸다. 이 영화는 정준영의 성덕이었던 자신의 이야기에서 출발해서, 자신과 같이 정준영으로 인해 힘들어하는 덕후들을 거쳐서, 정준영, 강인, 승리, 박유천 등 범죄자가된 오빠들의 덕후들로 확대해 나가면서, 범죄자 오빠들로 인해 상처받은 덕후들의 이야기를 들려준다.

이 영화는 먼저 범죄자 오빠로 인해 성공한 덕후에서 실패한 덕후가 된 현재에서 시작해서, 나중에 정준영에 대한 덕질로 전교 1등에서 추락한 덕후였던 과거를 보여줌으로써 현재의 시각으로 과거를 성찰한다. "처음의 기억은 오래 남는다"는 감독의 말처럼 스타는 단순히 비현실적 동경의 대상이 아니라 현실적인 모든 사건의 처음을 기록하면서 생활의 일부분을 차지하는 실체화된 존재가 된다는 점에서 범죄자 오빠로 인한 탈덕은 생활의 근간을 흔드는 일이 된다. 감독은 정준영 팬 사이트에서 "탈퇴하시려면 조용히 하세요. 한 번 팬은 영원한 팬입니다."라며 여전히 정준영의 팬으로 남아있는 팬에 대해 의문을 느낀다. 왜냐하면 감독 자신은 정준영이 범죄자인 줄 모르고 좋아한 것만으로도 함께 죄가 되는 상황에 처해졌다는 죄책감에 시달리기 때문이다.

이 영화의 전반부는 두 가지의 아이러니를 보여준다. 우선, 성공한 덕후가 되는 것은 자신의 의지와 노력에 의해서인데 범죄자 오빠 때문에 실패한 덕후가 되는 것은 자신의 의지와 노력과는 무관한 상황 때문이라는 점에서 상황의 아이러니가 발생한다. 여전히 덕후는 성공한 덕후의 모든 노력을 기울여 사실상 여전히 성덕이지만, 덕후의 대상인 오빠가 범죄자가 되어 실패한 덕후가 될 수밖에 없는 상황 혹은 성덕, 덕후, 팬이 불가능한 상황에 처해 '세상에 내던져진 존재'가 된다. 다음으로, 범죄자 오빠 때문

에 실패한 덕후가 되고 이제 더 이상 팬, 덕후, 성덕이 아니기 때문에 굿즈를 버려야 하는 상황에서 범죄자 오빠를 원망하면서 그 오빠와의 과거 추억이 깃든 굿즈를 버릴 수 없다는 점에서 부조화의 아이러니를 보여준다. 굿즈는 두 가지, 즉 정준영의 손길이 닿은 것과 닿지 않은 것으로 분류되는데, 정준영에 대해 흥분해서 이야기하다가 두 굿즈를 섞어버리게 되자 크게 당황한다.

3. 피해자/가해자의 이중성과 무지개에서 신기루로의 변화

〈성덕〉의 중반부는 피해자/가해자의 이중성과 무지개에서 신기루로의 변화를 보여준다. 이 영화는 질문들을 통해 겉/속의 이중성을 비판하며, 범죄자 오빠의 범죄에 대해서 피해자/가해자라는 이중성으로 죄책감을 느끼며, 스타의 사랑스럽고 어른스러운 면모를 믿었던 것에 대한 배신감을 드러낸다. 중반부 내러티브는 많은 질문들을 내뱉는다. 원래부터 그런 사람이었는지? 원래는 착한 사람이라서? 깨지지 않는 믿음이 있어서? 그동안의 모습이 가짜일 리 없어서? 함께 쌓아온 서사가 있어서? 우리가 피해자였을까 아니면 가해자였을까 아니면 둘 다? 정말 범죄자인 줄 모르고 좋아한 건지?

덕후들은 이러한 질문에서 시작해서 스스로 해답을 찾아가고자 하지만 각자 다양한 자신의 의견을 내놓는다. 하지만, 그 해답의 상당 부분은 범죄자 오빠 당사자에 대한 부분이기 때문에 덕후 자신들이 풀 수 없는 문제라는 자각에 부딪힌다. 여기에서 가장 심각한 질문은 마지막 질문, 즉 "우리는 피해자였을까 아니면 가해자였을까 아니면 둘 다? 정말 범죄자인 줄 모르고 좋아한 건지?"이다. 범죄자 오빠가 저지른 범죄에 대해서 범죄자인 줄 모르고 좋아한 덕후들까지 가해자일지도 모른다는 죄책감을 느끼는 상황에까지 이르게 된다. 결국 최악의 상황으로 정말 범죄자인 줄 모르고 좋아한 건지라는 의문은 "마음으로는 너무 바보 같았고 이 사람을 지지했다고 한 것만으로 범죄에 한 몫을 한 것 같고" 등 자신의 무의식까지 들여다보는 등 엄격한 양심의 소리를 들려준다.

덕후들은 대부분 이러한 질문들에 대해서 부정적인 답변을 하며 범죄자 오빠에 대한 덕후뿐만 아니라 연예인 덕후까지도 부정적으로 생각하게 된다. 연예인 덕질이 돈이 아까우며 차라리 치킨을 사먹겠다고 답변한다. 덕후들은 이상적인 세상을 꿈꾸었으며 스타는 그 세계를 유지하는 이미지였으며, 무지개인 줄 알았는데 신기루였다는 점에서 캐릭터 마케팅의 간격이 크다고 한탄한다. 감독은 정준영의 그림을 그리면서 '크고 반짝이는 눈빛, 락에 대한 애정, 헤비 스모크, 요리·축구·반려견에 대한 사랑, 어른

에 대한 예의, 인기 많은 친구' 등 정준영의 매력을 열거하면서, 멋진 사람이라고 생각
해서 좋아했으나 범죄자로 밝혀져 배반당한 믿음으로 인한 괴로움을 토로한다.

4. 언젠가는 다시 성공한 덕후가 되고 싶다

〈성덕〉의 후반부는 언젠가는 다시 성공한 덕후가 되고 싶다는 소망을 드러낸
다. 이 영화는 신 같은 존재인 스타에 대해서 정보가 부족하고 귀와 눈을 닫는 맹목적
사랑을 직시하며, 외로움과 무서움을 견딜 수 있게 해준 좋아한 과거 시간에 대해 긍정
하며, 희망·사랑·우정을 배신했지만 자살하지 않으면 좋겠다는 염려를 내비치며 모
순적인 심리를 드러낸다. 감독이 3년 전 정준영의 기사를 보도한 박효실 기자에 대한
마녀사냥을 사과한다. 박효실 기자는 독자가 정확하게 판단할 정보가 너무 부족하고
친구를 잘못 만나서, 물타기를 잘못 해서, 누명을 써서 범죄자로 내몰린다고 생각한다
는 점에서 귀와 눈을 닫은 팬들의 심리를 말해준다. 감독은 처음에는 떠나가는 팬으로
서 남아있는 팬의 심리를 궁금하게 생각했지만, 박효실 기자와의 대화 이후에 아직도
남아있는 팬들의 마음을 더 이상 궁금하게 생각하지 않게 되었다.

감독은 조민기 팬인 엄마, 정준영 팬인 딸의 공통점 때문에 '사람 보는 눈도 유
전되는가?'라는 자조적 질문을 던지지만, 엄마와의 대화로 과거 자신의 시간을 함께 한
정준영 덕질에 대해 긍정적인 의미를 부여하게 된다. 감독은 엄마의 교대근무로 혼자

남아 무서워하는 시간에 정준영의 노래를 들으며 이겨냈고, 7년 동안 정준영을 변덕스럽게 좋아했으며, 실패와 성공을 함께 나누었다는 점에서 덕후의 의미를 깨닫게 된다. 그러면서 탈덕한 감독은 "누군가의 희망, 누군가의 사랑, 누군가의 우상이었던 사람. 당신이 상처 입었던 사람 중에는 당신 자신도 있었다는 사실을 알았으면 좋겠다. 그리고 절대로 죽지 않았으면 좋겠다"라는 말로 정준영이 조민기처럼 자살로 마감하지 않았으면 하는 염려를 내비친다.

5. 〈성덕〉: 나는 한 번도 내 뒷모습을 본 적이 없다.

〈성덕〉은 탈덕에서 입덕까지의 과정을 다루며 범죄자 오빠에 대한 애증과 죄 없는 죄책감을 다룬다. 감독은 덕질하는 분야의 매니아가 되고, 튀는 행동으로 덕질하는 대상과 직접 만나고, 영화를 통해 덕질 대상과의 일체화/분리화를 보여준다는 점에서 덕후의 특징을 두루 보여준다. 오세연 감독은 팬, 덕후, 성덕의 단계를 밟으며 상승했지만, 성공한 덕후에서 실패한 덕후로 하락하며, 자신처럼 범죄자 오빠로 인해 상처받는 덕후들과의 공명으로 자신의 삶을 성찰한다.

덕후들은 '성덕'이라고 칭할 만큼 생활의 모든 축이 오빠였던 만큼 범죄자 오빠로 인해 생활의 가장 큰 부분이 무너지면서 정서적인 충격을 받는다. 실패한 덕후들은 범죄자 오빠에게 격렬하게 증오를 표현하며 죽으라고 욕하지만, 범죄자가 되어 은퇴

하더라도 죽지 않기를 바라는 등 모순된 감정을 내비친다. 이 영화는 남아있는/떠나가는 팬을 대비시키지만 남아있는 팬에 대한 인터뷰는 없다. 감독은 전반부에 남아있는 팬에 대해 의문을 느끼지만, 후반부에 팬으로만 존재하고 사회적 가치에 대해서는 외면한다는 점에서 남아있는 팬에 대해서 더 이상의 의문을 느끼지 않는다.

인생에는 세 가지 문제가 있다. 첫째, 정답이 있는 문제이며, 자신이 풀 수 있는 수준의 문제이다. 둘째, 정답이 있는 문제이지만, 자기 능력으로는 풀 수 없는 문제이다. 셋째, 정답이 없는 문제이며, 누구도 정답을 알 수 없는 문제이다. 이 영화는 이러한 세 가지 문제가 뒤엉켜 있다. 이 영화의 마지막 장면은 "나는 한 번도 내 뒷모습을 본 적이 없다"라는 감독의 내레이션과 함께 스타를 기다리는 덕후들의 뒷모습을 보여준다.

"누군가를 이렇게까지 기다렸구나. 그 시간을 좋아했구나. 누군가를 좋아하는 일을 멈출 수 없을 것이다. 덕후는 좋아하는 사람을 받아도 변함없이 덕질할 수 있고 먼 미래까지 행복하다면 팬으로서 행복한 것. 언젠가는 다시 성공한 덕후가 되고 싶다."

감독의 마지막 내레이션을 통해 뒷모습은 바로 좋아하는 대상을 기다리는 시간을 의미한다는 점에서 〈성덕〉은 감독의 탈덕에서 입덕까지의 과정을 통해 자신의 뒷모습을 성찰하는 영화라고 할 수 있다. *Critique M*

홀로세-인류세 그리고 AI세

최양국

격파트너스 대표 겸 경제산업기업 연구 협동조합 이사장
전통과 예술 바탕하에 점-선-면과 과거-현재-미래의 조합을 통한 가치 찾기.

"과도한 온실가스 배출 등 인류의 활동으로 지구가 새로운 지질시대인 인류세 (Anthropocene)에 들어섰음을 보여주는 표본지로 캐나다 온타리오주 크로퍼드 호수 가 선정됐다."
- 경향신문(2023년 7월 12일) -

느려진 비바람의 호흡으로 여름이 익어간다. 가지 끝에서 하늘을 향해 나 팔 부는 듯한 주황색의 꽃이 눈을 뜬다. 허공과 바닥을 물들인 꽃들은 여름을 파 편화시키며 오만과 편견을 흩뜨린다. 능소화로 피어나고 떨어진다. 시간이 흐르

고 쌓여가며 흔적을 남긴다. 지구는 흙, 인간, 그리고 상상력으로 퇴적되어 간다. 3P(Petroleum~Plastic~Paradise)를 향해 나아가는 지구 여행길에 블루문이 뜬다.

홀로세(Holocene) / '자연' 중심 / 석유(Petroleum)의 / 퇴적 시대

물, 불, 공기, 그리고 흙. '흙'이 나누는 지나간 지구의 얘기. 지구는 생성된 이후 시간의 흐름에 따른, 지질로 대표되는 역사를 갖는다. 이러한 지질 시대(Geological time)는 지구의 역사를 누대(eon)~대(era)~기(period)~세(epoch)~절(age)로 구분한다. 우리는 현생누대의 신생대를 걷고 있다. 신생대의 경우 약 6,500만 년 전 공룡 멸종 이후부터 약 200만 년 전까지를 제3기, 그 후부터 현재까지를 제4기로 부른다. 지구 전체 역사로 보았을 때 아주 짧은 제4기는 다시 플라이스토세를 거쳐 홀로세로 이어진다. 지금의 지질시대는 약 1만 1,700년 전 플라이스토세 빙하기가 끝난 이후의 신생대 제4기 홀로세다. 즉, 우리는 지금 '현생누대~신생대~4기~홀로세~메갈라야절'의 한 점으로 살고 있다. 현재의 공식 지질시대인 홀로세(Holocene)는 빙하기 이후 지금

캐나다 온타리오주 크로퍼드 호수

까지의 비교적 따뜻한 시기를 말하며, 약 1만 년가량의 시간에 해당한다. 홀로세는 '전부'를 뜻하는 그리스어 'Holos'와 시대를 의미하는 'cene'을 합친 단어로서, '전부 새로운 시대'를 의미한다. 모든 것이 새롭게 시작하는 원형(原型)과 그 맥락을 같이 한다고 볼 수 있다.

원형은 같거나 비슷한 또는 다른 여러 개가 만들어져 나온 본바탕으로서, 모든 창조와 모방을 위한 근원적 형태인 그 무엇이다. 고유의 속성을 바탕으로 시공간에 따라 변화할 수 있는 다양성을 내포한다. 이러한 원형의 힘은 삼원색에서 쉽게 찾아볼 수 있다. 빛의 삼원색인 빨강(Red), 파랑(Blue), 초록(Green)과 색의 삼원색인 빨강(Magenta), 파랑(Cyan), 노랑(Yellow). 원형으로서의 이들 삼원색은 가산과 감산혼합을 통하여 원하는 모든 종류의 색을 만들어 낼 수 있는 다양성을 드러낸다.

이를 예술 측면에서 활용한 그림이 피에트 코르넬리스 몬드리안(Pieter Cornelis Mondriaan, 1872~1944)의 〈빨강, 파랑, 노랑의 구성 Ⅱ〉(Composition Ⅱ with Red, Blue and Yellow, 1930)이다. 몬드리안의 그림은 자연적인 외형의 특성(형태와 색상 및 그것들의 조합)을 벗어나 탈자연화(denaturalized)를 추구한다. 자연이 나타내는 형태와 색상의 추상화를 위해 수직선과 수평선, 태초의 명징성을 가진 삼원색 및 삼무채색(흰색, 검은색, 회색) 등의 조형 요소를 통해 고유한 예술적 표현법을 찾고자 하는 신조형주의(Neo Plasticism)로 발전된다.

이를 통해 시공간의 접점에 따라 달라지는 대상의 가변성과 특수성을 벗어나, 자연과 세상이 갖고 있는 보편 불변의 법칙을 드러내고자 한다. 그의 그림 〈빨강, 파랑, 노랑의 구성 Ⅱ〉는 기하학적 사각형 형태 위에 삼원색과 무채색의 색으로 구성되어 있다. 나타내고자 하는 대상의 외형적 특성과 상관없이 수직선과 수평선 및 원색과 무채색을 활용한 지극히 단순함과 반복적 절제를 통한 원형의 캐어냄을 드러낸다.

홀로세는 지구의 역사에서 자연 중심적이며 조감적 원형을 중시하는 지질 시대이다. 구성 인자들은 각 개체의 고유 생태계를 인정하고 침범하지 않는다. 무지에 대한 두려움은 자연과 절대자에 대한 경외로 나타낸다. '전부'의 관점에서 전체 집합 내의 부분 집합적인 유한한 삶을 추구한다. 시간이 흐르고 쌓여가며 그들의 흔적을 남긴다. 석유(Petroleum).

인류세(Anthropocene) / '인간' 중심 / 플라스틱(Plastic) / '회색 코뿔소'

홀로세가 떠나간 자리에 '살아있는 흙'이 나타난다. 인간을 뜻하는 라틴어

'Homo'(호모)는 살아있는 흙을 뜻하는 'Humus'(후무스)에서 온 것이다. 인간이 들어선다. 경향신문 보도(2023년 7월 12일)에 따르면, 과도한 온실가스 배출 등 인류의 활동으로 지구가 새로운 지질 시대인 인류세(Anthropocene)에 들어섰음을 보여주는 표본지로 캐나다 온타리오주 크로퍼드 호수가 선정됐다고 한다.

'인류(anthropos)'와 '시대(cene)'의 합성어인 인류세는 인류로 인해 만들어진 지질 시대라는 의미로써, 노벨화학상 수상자인 네덜란드 대기 화학자 파울 크뤼천(Paul Jozef Crutzen, 1933~2021)이 2000년에 제안한 개념이다. 그는 과도한 산업화로 인한 온실가스 배출과 핵 개발로 생성되는 방사성 물질 등으로 지구환경이 현재의 홀로세(Holocene)와 크게 다른 새로운 지질시대에 들어섰다며 이를 인류세로 부르자고 주장했다. 즉, '인류세'(Anthropocene)는 지금의 '홀로세'(Holocene) 이후의 지질시대를 가리키는 개념이다. 새로운 지질 시대를 정하고 명명하는 과정에 대한 보수성과 객관적 시각의 반대 의견도 있지만, 내년 8월 부산에서 개최될 세계지질과학총회(IGS)에서 인류세가 비준된다면 우리는 새로운 지질 시대에 살게 된다.

한겨레신문은 "인류세가 시작된 시점으로는 신석기 혁명, 유럽의 아메리카 침입, 산업혁명 및 핵무기 실험 등 여러 주장이 있는데, 인류세 실무그룹(AWG)은 '대가속기'(The Great Acceleration)가 시작한 1950년대로 보고 있다. 대가속기는 대량생산 대량소비에 기반을 둔 소비 자본주의가 확산한 시대다. 1950년대부터 이산화탄소 농도 등 12개 지구 시스템 지표와 세계 인구 등 12개 사회·경제적 지표가 폭증했다."라고 한다(2023년 7월 3일).

인류세라는 새로운 지질 시대는 홀로세 등 기존의 층서(Stratigraphy) 명명과는 달리 기본적인 지질학적 특성 외에 인간의 진화에 따른 인류 주도적 활동의 폭과 넓이가 복합적으로 반영된 결괏값이다. 호주 국립 대학교(Australian National University)가 개발한 인류세 방정식(anthropocene equation)이 인류의 활동이 기후에 미치는 영향을 분석한 결과는 "지난 7,000년의 기록을 분석했을 때 태양의 활동, 지구 공전궤도 변화, 화산 폭발 등 자연 요인의 온난화 기여도는 지구 기온을 100년간 0.01℃ 높이는 정도였다. 하지만 최근 45년간 인간의 활동에 의한 기온 상승 속도는 100년 당 1.7℃로 분석되었다. 인간의 활동이 자연보다 170배나 빠르게 기후를 변화시켜 온 것"을 보여준다.

19세기 영국의 대표적 풍경 화가인 윌리엄 터너(Joseph Mallord William Turner, 1775~1851)의 유명한 그림 〈전함 테메레르〉(The Fighting Temeraire;1838년~1839년).

윌리엄 터너의 유명한 그림 <전함 테메레르>

　　작은 증기선에 의해 끌려오는 테메레르 호는 영국 해군이 1805년 트라팔가
(Trafalgar) 해전에서 프랑스 나폴레옹과 스페인 연합함대 등과 싸워 혁혁한 위용을
보이며 승리를 쟁취한 전함이다. 과거의 영광을 뒤로 하고 증기선에 끌려 해체되기 위
해 예인되어 가는 큰 범선의 마지막 모습은, 역사의 한 시기가 끝나는 순간을 자연의
일몰과 대비하여 보여준다. 테메레르 호의 마지막 항해를 이끄는 증기선은 '대가속기'
의 서막을 열어 주는 산업혁명을 상징한다. 인류세의 시점이 지질 시대를 규정하기 위
한 인문사회학적 시각에서 결정된다고 하더라도, 산업혁명이 '대가속기'를 위한 핵심적
변속기 역할을 하고 있는 것은 부정할 수 없는 사실이다.

　　인류세는 지구의 역사에서 인간 중심적이며 가속적 성장을 중시하는 '회색 코
뿔소'형 지질 시대이다. 구성 인자들은 각 개체의 고유 생태계를 부정하고 침범한다.
무지에 대한 두려움이 얇아지며 자연과 절대자를 향한 도전을 즐긴다. '전체화'의 관

점에서 부분 집합을 벗어나 전체 집합으로 무한 확장하는 삶을 그린다. 홀로세를 떠난 시간이 흐르고 쌓여가며 그들의 흔적을 남긴다. 석유(Petroleum)에 이은 플라스틱(Plastic).

AI세(AIcene) / '블랙 스완'은 / 배신당한 / 블루문?

살아있는 흙의 에너지가 자유로이 흘러넘친다. 에너지의 자유도를 타고 인류세가 황급히 떠밀려 나간 자리에, 덩그러니 놓인 휴대전화와 PC. 데이터가 걸어온다. 데이터는 진격의 거인이 되어, 나와 너의 휴대전화와 PC를 먹어 삼킨다. 데이터는 상호공생 겸 보완관계인 인공지능(AI, Artificial Intelligence)을 부른다. 자료를 활용해서 기계학습이나 딥러닝 알고리즘을 통해 학습하고, 그 정보화된 결과를 바탕으로 가치 창출을 위한 의사 결정과 조정을 위해 인공지능은 데이터와 공생을 한다. 또한, 인공지능 구현에 크고 작은 데이터를 이용하여 그 예측 가능성과 정확도를 획기적으로 증가시키고, 데이터 분석에 인공지능 기술을 도입하여 데이터의 시장성과 활용성을 확대하도록 하며, 상호 보완의 길을 걷는다. 데이터의 가락에 맞추어 인공지능이 춤을 춘다. 데이터와 인공지능은 인간 감성과 이성의 딥러닝 학습을 통해 두려움의 대상으로 전이하며 새로운 지질 시대를 열어 간다.

유발 하라리(Yuval Noah Harari)는 『호모 데우스(Homo Deus)』(2017년)에서 데이터교에 의해 주도될 미래의 역사를 그린다. "데이터교는 우주가 데이터의 흐름으로 이루어져 있고, 어떤 현상이나 실체의 가치는 데이터 처리에 기여하는 바에 따라 결정된다고 말한다. 데이터교의 관점에서 보면 인간이라는 종은 단일한 데이터 처리 시스템이고, 개인은 시스템을 이루는 칩이다. 인류가 실제로 단일한 데이터 처리 시스템이라면 그 산물은 무엇일까? 데이터교도들은 '만물인터넷(Internet-of-All-Things)'이라 불리는 새롭고 훨씬 더 효율적인 데이터 처리 시스템이 그 산물이 될 거라고 말한다. 이 과업이 완수되면 호모 사피엔스는 사라질 것이다. 새로운 종교가 떠받드는 최고의 가치는 '정보의 흐름'이다."라고 한다. 언젠가 우리는 우리가 인류세에 동물들에게 한 일을 그대로 돌려받을 거라는 예측과 함께.

한겨레 신문은 미국의 IT매체 〈와이어드〉(Wired)의 기사를 인용하여, '인공지능 신'을 섬기는 교회가 있다고 전한다(2017년 11월 20일). 인공지능이 인간보다 뛰어난 능력을 갖추게 되면 사람들이 인공지능을 믿고 따르는 일이 일어날까? 구글 출신의 엔지니어 앤서니 레반도브스키(37·Anthony Levandowski)가 '미래의 길'(Way

of the Future)이라는 인공지능(AI)을 경배하는 종교단체를 2015년에 설립했다. 그는 "인간은 지금 지구를 책임지고 있다. 우리가 다른 동물들보다 더 똑똑하고 도구를 만들 수 있고 규칙을 적용할 수 있기 때문이다. 장래 인간보다 훨씬 더 똑똑한 무언가가 등장한다면 책임자 자리의 '이행'이 있을 것이다. 우리가 원하는 건 인간으로부터 무언가로의, 평화롭고 고요한 지구 통제권 '이행'이다"라고 강조하며, 초지능이 인간보다 더 잘 지구 행성을 돌볼 것이라고 한다. 인류세를 지나면 다가오는 새로운 지질 시대, 인공지능(AI)세의 예언일까? '미래의 길'은 2020년 창시자에 의해 해산됐다. 하지만 지금도 우리는 휴대전화와 PC 바라기를 통해 데이터~알고리즘~플랫폼의 삼위일체형 인공지능교를 만들어 가고 있는 건 아닌지.

인공지능세(AIcene)는 '인공지능(AI)'과 '시대(cene)'의 합성어로써, AI로 빚어진 지질 시대라는 의미이다. 이는 지구의 역사에서 인공지능 중심적이며 신적 지위를 향한 무한 욕망 충족으로 향하는 '블랙 스완'형 지질 시대이다. 자연과 인간의 지구 구성 인자들은 노예화되어, 인공지능의 생태계에 흡수되며 기계화된다. 무지에 대한 두려움은 호모 사피엔스처럼 사라지며 절대자의 지위를 향한 끝없는 도전만을 추구한다. '전제화'의 관점에서 전체 집합의 크기를 가감 혼합하며, 자연과 인간은 그의

하위 부분 집합으로 자족하며 함께한다. 홀로세와 인류세를 떠난 시간이 흐르고 쌓여 가며 그들의 흔적을 남긴다. 석유(Petroleum)~플라스틱(Plastic), 그리고 황량한 지구 (Planet).

2023년의 8월엔 1일과 31일 두 번에 걸쳐 슈퍼문 보름달이 떴다. 슈퍼문이 나타나는 건 달의 공전궤도가 타원형이기 때문이며, 블루문(blue moon)은 양력 기준으로 한 달에 보름달이 두 번 뜨는 현상 중 두 번째 뜬 달을 일컫는 말이다.

어원적으로 'blue'와 같은 발음인 옛 영어 단어 'belewe'에는 '배신하다 (betray)'라는 뜻이 있다고 한다. 하나의 중심 주위를 도는 물체의 궤도는 원, 두 개의 중심을 두고 움직이는 물체의 궤도는 타원이다. AI 중심의 원형(圓形)이 아닌, 자연과 인간이 두 개의 중심이 되는 타원 궤도를 그리는 지구 지질시대가 새로운 원형(原型) 이 되어야 하지 않을까?

AI세(AIcene)를 배신하며 타원형 인류세의 지질 시대를 걸어가는 우리 의 AI(Authentic Identity). 능소화를 비추며 블루문이 뜨면, 올여름의 시간도 창 문으로 흐르며 쌓이고 축적된다. 석유(Petroleum)~플라스틱(Plastic), 이어서 낙원 (Paradise). *Critique M*

ⓒ 사진·위키피디아

여인들의 길, '진정한 세상의 절반'

마르틴 뷜라르
Martine Bulard

〈르몽드 디플로마티크〉 프랑스어판 부편집장. 동아시아 전문가로,
10년전 북한을 방문해 르뽀기사를 썼고, 대한민국을 방문해 한국의 재벌들을 취재했다.

중국 당국에 여러 차례 검열당한 끝에, 문학상 수상의
영광을 안은 옌롄커의 작품은 지금도 꾸준히 출간되고 있다. 그
는 여전히 중국에 살며 글을 쓴다.(1) 프랑스어로 번역된 최근작
『그녀들』은 픽션과 전기를 자유롭게 넘나든다. 저자가 '프랑스
벗들에게'라는 제목의 서문에서 밝혔듯 이 작품은 '이야기와 에
세이의 중간'이다. 저자가 고향마을을 떠올리며, 그와 친했던 여
인들을 오마주한 작품이다. 이 작품은 '페미니스트'라는 딱지가
붙었음에도, 중국에서 엄청난 성공을 거뒀다.

　　"우리는 자전거를 타고 교외로 나가고 싶었던 것뿐인데,
TGV를 타게 된 셈이다. 이 작품은 (서구의 관점에서는) 솔직히
페미니스트 성향의 작품은 아니다"라고 저자는 말했다. 시몬 드
보부아르, 주디스 버틀러 등 서구의 여성학자들과 중국 페미니
스트들 간의 기념적인 다툼 장면도 있는데, 저자는 "그 부분만
허구"라고 밝혔다.

　　저자는 회상과 여담을 섞어가며 자신의 유년 시절과 남
자로서의 삶을 돌아본다. 가난한 농부의 아들로 1958년에 태어
난 저자의 일생이 섬세하고 치밀하게 펼쳐진다. 그의 머릿속은 단
한 가지 생각으로 가득하다. 고단한 농사와 좁은 세상을 벗어나

(1) Martine Bulard, 'Yan
Lianke ou comment les
âmes partent du paradis et
finissent en enfer 옌롄커 또
는 어떻게 영혼이 천국을 떠
나 결국 지옥으로 떨어지는가',
Planète Asie, <르몽드 디플로
마티크> 블로그, 2012년 12월
4일.

도시로 가겠다는 것이다. 그런 그의 유일한 탈출구는 군입대였다. 중국 공산당의 허가 없이는 주거지를 옮기는 것조차 불가능했던 시절이었기 때문이다. 그는 입대 후, 진급을 위해 모든 것을 감수하며 상관들에게 순종했다. 그의 약혼녀가 상관들에게 너무 무지하다는 평을 받는 일도 감내했다. 그 시절에도, 학위는 결혼이나 진급으로 가는 대표적인 통행증이었다.

그는 가족 앨범을 펼치고, 아내와 어머니의 역할을 부여받은 여성들을 중심으로 인생역정을 새로운 관점으로 본다. 그 여성들은 최악의 경우(폭력을 행사하거나 일을 하지 않는 남편 등)만 아니라면 체념하고 주어진 운명을 받아들였다. 그녀들은 최악의 운명을 피하기 위해 영악함을 발휘해야 했다. 드물지만 그녀들이 자신의 욕망을 포기하지 않았던 경우도 있었다. 그의 어머니도 그녀들 중 한 명이다. 어머니에게 하나의 생활방식이었던 의무의 완수, 밭에서 부엌까지 끊임없이 일하던 한 여성의 위대한 초상, 그녀가 한 일들 중 결혼 중매인이라는 중요한 역할도 빼놓지 말자.

저자는 이상적인 약혼녀를 찾는 과정에 대해 유머러스하게 묘사했지만, 실상 결혼은 남녀 모두에게 사회적 위계질서를 준수하는 중요한 일이었다. 결혼을 하지 않았다는 것은 그 시절이나 지금이나 여전히 하나의 결함처럼 인식된다.

이제 일을 하기에는 너무 나이가 든 저자의 어머니가 욕실에서 나오는 장면 묘사, 저자와 손녀가 즐겁게 대화를 나누는 장면에서 이야기가 끝난다. 중국이 지난 60년 동안 걸어온 길을 보여주는 이 책은 마오쩌둥의 표현을 빌리면, 여성들이 '진정한 세상의 절반'이 되기 위해 나아갈 길을 알려주는 듯하다. "페미니스트 성향은 전혀 없다"라는 저자의 주장이 무색하게 말이다. *Critique M*

번역·송아리

34개 어휘로 프랑스 문화의 은유적 뉘앙스를 이해하다!

김유라

〈르몽드 디플로마티크〉 한국어판 기자

파리지엔느 20년차 목수정 작가가 포착한 말들의 풍경

지난 대선 TV 토론에서 윤석열 후보의 손바닥에 쓰인 임금 왕(王)자를 본 많은 사람들은 대통령이 되고 싶어하는 윤의 '욕심'을 힐난했으나 지금처럼 공화정 이전의 왕정 체제로 거슬러 오르려는 무의식적 욕망을 읽어내진 못했다. 이보다 앞선 2017년 6월, 미국을 방문한 문재인 전 대통령이 백악관 방명록에 "대한미국 대통령 문재인"이라고 기재했던 사건도 실수냐, 조작이냐의 논란이 일었지만 미국에 대한 그의 무의식적인 미묘한 감정을 읽는 이는 없었다.

목수정 작가의 최신작 『파리에서 만난 말들』(생각정원)에 제시된 랍쉬스(lapsus)라는 어휘의 뜻을 알고 나서야, 이 두 사람의 뇌리에 감춰진 진실의 일면을 좀더 이해할 수 있었다. 결과적으로 윤은 왕좌에서 무소불위의 왕 노릇을 하고 있고, 문은 미국의 위력 앞에서 좌고우면하며, 대한민국의 권리를 제대로 주장하지 못했다.

저자에 따르면 랍쉬스는 본래 하려던 말과는 다르게 툭 튀어나오는 말, 혹은 글을 통해 나오는 실수를 가르킨다. 프로이트의 정신분석학에 자주 등장하는 랍쉬스는 들키면 안되는 본심, 내면에 꿈틀거리는 무의식이 의식의 통제를 뚫고 나와 마치 주워담기 힘든 물을 엎지르는 것 같은 화자(話者)의 날개없는 '추락'을 의미한다. 하지만 그런 말실수는 단순한 실수가 아니라 진짜 숨겨진 본심이라는 것이 저자의 설명이다.

우리가 기억하는 역대급 랍쉬스는 2012년 대통령 선거를 앞둔 11월 25일, 박근혜 당시 새누리당 대선 후보의 "대통령직을 사퇴합니다" 발언을 꼽을 수 있다. 대통령 선거 출마를 위해 국회의원직 사퇴를 발표하는 자리에서 저질러진 그의 말실수는 대권 의지가 없는데도 주위에 떠밀려 억지로 대선에 출마했고, 대통령이 되고 나서 꼭 두각시처럼 행동하다가 감옥에 가게 된 비극을 본다면, 마치 자신의 불운한 운명을 예언하는 듯했다.

저자는 철학자 장 보드리야르의 말을 빌려, "모든 위대한 사고는 랍쉬스다 (Toute grande pensée est de l'ordre lapsus)."라고 말한다.

파리와 서울의 경계선에서 『칼리의 프랑스 학교 이야기』, 『파리의 생활좌파들』 등의 도발적 에세이로, 프랑스 사회의 다채로움과 다양성을 소개해온 저자는 이처럼 20년 간 파리생활을 하며 자신의 마음을 일렁이게 했던 프랑스어 34개의 이야기 보따리를 풀었다. 그가 선택한 프랑스어의 기원과 의미, 쓰임새를 읽다 보면, 프랑스 언어의 은유성에 감탄하면서도 일상의 삶 속에서 미세한 언어적 뉘앙스를 포착한 작가의 예리한 시선에 놀라게 된다.

저자가 일상 어휘에서 발견한 프랑스적 가치에는 '홀로 그리고 다 함께' 정신이 있다. 68혁명을 거치며 과거 거대 이데올로기가 보듬지 못했던 개인의 자유와 욕망이 터져나왔고, 이는 오늘날까지 이어지는 프랑스의 단단한 개인주의의 토대가 되었으며 언어 생활에 까지 영향을 미쳤다는 것이 그의 분석이다.

프랑스의 'doucement' 문화, 한국의 '빨리빨리'와 대조적

『파리에서 만난 말들』은 총 3부로, 1부 '달콤한 인생을 주문하는 말', 2부 '생각을 조각하는 말', 3부 '풍요로운 공동체를 견인하는 말'로 구성된다. 1부에서는 '견디는' 생존(survivre, 쉬르비브르)을 넘어 '누리는' 삶(vivre, 살다)을 추구하는 프랑스인들의 일상을 프랑스어 14개를 통해 들여다본다.

이를테면 한국 사회의 '빨리빨리' 문화와는 반대로 프랑스에선 doucement(두

스망: 부드럽게)이란 단어를 시도 때도 없이 사용하며 '천천히, 부드럽게' 살아가는 태도를 지향한다. 태어날 때부터 이 말의 세례를 받고 자랐기에 그들은 "5분 늦을지언정 뛰지 않는다"고 저자는 설명한다. 30년 이상 한국에 살면서 '빨리빨리'에 익숙했던 그가, 파리로 이주해 두스망 문화에 젖어 들어가는 부분에서는 '빨리빨리'에 익숙한 우리 일상을 돌아보게 한다.

'Apéro(아페로: 식전주)-일상의 천국을 여는 세 음절' 장에서는 프랑스의 아페로 문화를 깊이 살핀다. 흔히 '식전주'로 해석되는 아페로의 주요 요소는 술의 종류와 상관없이 그것을 마시는 시간의 흥겨움·즉흥성·가벼움이다. 너그럽게 여유를 부리며 함께 농담을 즐기는 아페로 시간으로 프랑스인들은 하루 동안 쌓인 긴장을 이완한다. 저자는 "아페로를 즐기는 순간, 우린 살아가려 애쓰는 처절한 생존 기계가 아니라, 삶을 즐기는 유쾌한 존재들이란 사실을 서로에게 일깨운다"라고 말한다. 아페로에 곁들여지는 안주 사전이 나올 만큼 프랑스인들은 아페로에 각별하고, 이는 삶을 대하는 그들의 태도를 고스란히 드러낸다.

아름다움을 포착하고 찬미하는 프랑스적 감각을 나타내는 말도 있다. 바로 'Il fait beau(일 페 보: 아름다운 날씨로군요)'. 프랑스인들은 형용사 beau(보: 아름답다)를 일상에서 경탄을 느낀 대상을 향해 아낌없이 표현한다. 잘 차려진 음식을 보고 "맛있겠다"가 아니라 "아름답다"를 연발하고, 축구 중계 중에 적시에 터진 멋진 골에 대해 캐스터들은 "C'était vraiment beau(세테 브래망 보: 이건 정말 아름다운 골입니다)"라고 탄성을 내지른다. 삶의 마디마다 숨겨진 아름다움을 발견하고 언어로 표현하는 그들의 습관은 프랑스 사회의 발달한 미의식의 바탕이라고 저자는 말한다. 이 외에도 scrupule(스크뤼퓔: 세심함), bonjour(봉주르: 안녕하세요) 등 일상을 더욱 달콤하고 부드럽게 풀어주는 단어들로 프랑스적 일상의 다양한 면모를 살필 수 있다.

한국사회가 되새겨봐야 할 'laïcité'와 'grève', 'solidarité'

2부에서는 프랑스어 11개를 다루면서 '공화국'을 완성한 프랑스적 가치와, 한국과 프랑스의 문화·정치적 차이에 대해 세밀하게 들여다본다. 먼저 'laïcité(라이시테: 정교분리 원칙)-공화국을 완성한 네 번째 가치' 장에서는 오늘날 프랑스의 민주주의를 지탱하는 기둥인 '정교분리 원칙'을 탐구한다. 1905년의 '정교분리법'이 의회에서 어떻게 통과됐는지, 그것이 얼마나 혁명적인 '사건'이었는지 알려주면서 정교분리 원칙의 역사를 거슬러 올라간다. 그리고 오늘날 프랑스에서 그것이 어떻게 작동하고, 위협받고

있는지를 저자 자신의 경험을 통해 생생히 증언한다.

　　transgénérationnel(트랑스제네라시오넬: 세대를 가로지르는)이란 단어에 얽힌 이야기도 인상 깊다. 오늘날 프랑스인들은 세대를 거쳐 반복되는 심리적 연결성, 조상의 해결되지 않은 트라우마가 전해 내려오는 현상에 관심이 높다. 이는 흡사 조상들과의 인연을 "칭칭 쟁이고" 사는 한국 사회의 그것과 비슷하다고 진단한다. 한국에서는 굿을 해서 조상 등의 영혼을 달래듯이, 프랑스인들은 기 치료사 등을 통해 먼 조상의 트라우마를 인지하고 심리적 문제를 해결하는 것이다. 한편으로 '가계심리학'을 통해 가족 내 숨겨져 있던 비사(祕事)를 객관적으로 바라보고 해석하며 화해해 매듭을 풀고자 애쓰기도 한다. '드라마 왕국'인 한국 사회를 향한 표현도 눈에 띈다. 바로 'vie par procuration(비 파르 프로퀴라시옹: 대리 인생)'. 이 말은 한국 영화나 드라마에서 왜 늘 복수극이 나오는지 질문받은 저자가, 한국에서는 법이나 사회적 정의가 드물게 작동하고 개인적 응징이 거의 불가능하기에 드라마가 그 역할을 대신해준다고 답하자 상대에게 들은 말이다. 한국인들이 드라마를 통해 '대리 인생'을 산다는 것. 같은 맥락에서 한국 드라마에 재벌이 많이 나오는 것도, 현실의 누추함을 가리고 대리 만족하기 위함이라고 저자는 분석한다. 반면 드라마 문화가 거의 없다시피 하고, 〈더 글로리〉 같은 복수극이 프랑스를 포함해 유럽에서 인기가 시들했던 이유에 대해 살피며 문화적 차이도 논한다.

　　3부 '풍요로운 공동체를 견인하는 말'에서는 프랑스어 9개를 통해 모두의 권리를 위해 연대하고 뭉치는 프랑스의 끈끈한 공동체성을 살펴본다. 먼저 'grève(그레브:

종교분리 원칙(라이시테)을 천명한 프랑스 정부의 공식사이트

laicite.gouv.fr

Le site de référence
sur le principe de laïcité

공동체의 연대를 보여주는 그레브(파업)

파업)-풍요를 분배하기 위한 시간' 장에서는 '생존에서 삶'으로 프랑스인들을 도약하게 해준 단어인 '파업'의 역사를 세밀히 살핀다. 이를 통해 '그레브'가 얼마나 프랑스에서 중요한 말이자 가치이며, 왜 프랑스 공동체를 논할 때 첫째에 놓여야 하는지 알려준다.

　'grève(그레브: 파업)' 만큼 중요한 말인 solidarité(솔리다리테: 연대)에 대한 이야기도 빠지지 않는다. 프랑스 정부나 지자체가 '평등'에 방점을 두며 만들어내는 모든 정책에는 '솔리다리테'란 말이 들어간다. 이는 정책에서 시혜적 뉘앙스가 아닌, 그것을 받는 사람도 주체로서 함께하는 것이란 의미를 강화시킨다. 이렇듯 말에 담긴 프랑스 정신을 하나씩 들여다보는 저자의 글은 각박해져만 가는 우리의 일상을 어떻게 바라봐야 하고, 어떻게 살아내야 하는지에 대한 진지한 성찰을 함께 전한다.

　저자는 서문에서 "프랑스 사회의 언어 속엔 그 역동적 역사의 흔적이 고스란히 담겨 있다"고 말한다. 책을 읽으면서 작가가 선택한 어휘처럼, 우리 사회에서는 어떤 말이 프랑스어처럼 은유적, 함축적으로 쓰이고 있고, 현실의 어떤 맥락을 담아내고 있는지 살펴보는 것도 의미 깊을 것이라는 생각이 든다. *Critique M*

프랑스 민중이 즐겨 읽은 '카나르'의 운명

장프랑수아 막수 하인즌
Jean-François 'Maxou' Heintzen

역사학자, 클레르몽 오베르뉴 대학교 공간문화역사센터(CHEC)의 객원 연구원.
저서에 『Chanter le crime. Canards sanglants & Complaintes tragiques 범죄를 노래하다.
피 흘리는 오리들과 비극적인 노래들』(Bleu Autour, Saint-Pourçain-sur-Sioule, 2022)이 있다.

15세기 말부터 프랑스 해방기까지, 잡상인이 팔던 인쇄물에는 살인 등 온갖 사건들이 상세하게 묘사돼 있었다. 논픽션과 픽션이 섞여 있었으며, 대개 자극적인 이야기가 담겨 있었다. 사람들은 이를 나름대로 해석하고 즐겼다. 이야기에 익숙한 가락을 붙여 노래를 만들기도 했다. 자극적인 이야기에 목말라 있던 대중은 집단 카타르시스를 느꼈다.

범죄를 노래하고 즐기다

이런 정기간행물에, 썩 중요해 보이지 않는 종이 언론을 찬양하는 내용을 실어도 괜찮을지 모르겠다. 비정기적으로 제작되고 판매되던 이 흥미로운 인쇄물은 '임시신문', '하루살이' 또는 '오리(Canard)'라고도 불렸다. 무려 6세기 전에 등장한 이 인쇄물은 가늘고 길게 명맥을 잇다가, 제2차 세계대전 때 프랑스 해방과 함께 사라졌다. 헤드라인으로 그림과 서술형 문장이 자주 등장했으며, 범죄사건 특히 가십거리와 유명한 정치적 사건들을 다룰 때는 노래의 형태를 빌리기도 했다. 연극과 그랑기뇰(Grand-Guignol, 살인이나 폭동 등 끔찍하고 기괴한 내용을 주로 다루는 연극-역자 주) 사이 어디엔가에 위치하던 이 간행물은 오랫동안 대중에게 쾌락을 선사했다. 매거진 〈사설탐정(Détective)〉과 라디오와 텔레비전에서 〈피고인, 들어오세요(Faites entrer l'accusé)〉, 〈범죄(Crimes)〉, 〈범죄 사건(Affaires criminelles)〉 같은 프로그램이 등장

UN ASSASSINAT EN WAGON

<무슈 뒤리엘 암살사건>, 1906년 1월 25일자 사건·사고 기사 삽화

하기 전까지는 대중적 인기를 상당히 누렸다.

이런 형태의 인쇄물은 15세기 말에 탄생했다. 먼 곳에서 일어난 전쟁, 왕조 탄생 기념식, 이상 기후, 각종 범죄사건 등이 다뤄졌다. 이 인쇄물은 16세기부터 대중에게 큰 인기를 얻었다. 그러나 그 내용들 중 완전히 지어낸 이야기들도 많아서, 이 인쇄물의 별명인 '오리(Canard)'가 거짓말과 동의어로 쓰일 정도였다. 잡상인들은 이 인쇄물을 거리나 시장에서 팔면서, 주요사건의 장면을 큰 그림이나 큰 목소리로 묘사하며 호객행위를 했다. 이렇게 팔린 '오리들'은 서민 가정의 저녁 식탁이나 파티에서 오락물로 소비됐다. 사람들은 저마다 논평을 하고, 인쇄물을 서로 보여주거나 함께 읽었다. 그중 노래 형태의 것들은 외우기도 쉬웠다.

취객들 간 다툼을 살인사건으로 만들어

초반에는 소식을 빨리 전하기 위해 급조한 소책자 형태로 보급됐지만, 후에는 가로 61cm, 세로 84cm 규격의 종이에 양면 인쇄됐다. 과장된 헤드라인은 1면에 대문자로 찍혀, 단번에 눈에 들어왔다. 헤드라인 아래에는 자극적인 도입문이 실렸다. 도입문은 이런 식이었다. "끔찍한 사건의 전말. 비소니에라는 여성이, 다른 폴란드 여성을 질투해 살해했다. 그리고 피해자의 집인 노낭디에르가 10번지 앞 보도에 시신을 방치했다. 사건의 첫 번째 심문과 범행 자백 내용을 밝힌다."

이후 다소 긴 글이 이어지고, 목판화로 인쇄한 삽화가 함께 실렸다. 다만 그 목판은 매번 재사용하는 것이라서, 그때마다 다른 사건을 자세히 표현하기에는 한계가 있었다. 인쇄물의 마지막 부분에 나오는 '이 주제로 만든 노래' 또는 '이야기 가사' 챕터

에서는 글의 내용을 가사 형태로 만들어 사람들이 노래로 부를 수 있게 했다. 이처럼 이런 인쇄물은 다양한 분위기의 글을 싣고 대중의 눈과 귀를 동시에 즐겁게 해주면서, 다소 어설프기는 하지만 이미지, 글, 노래가 가진 힘을 최대한 이용했다. 사람들은 각자의 능력에 따라 인쇄물을 읽기도 하고 노래하기도 하면서 하나의 이야기를 여러 형태로 즐기고 소비했다.

(1) Arrêt du conseil supérieur qui condamne Pierre Gayot [...] Complainte sur le même sujet 피에르 가요에게 유죄를 선고한 최고 위원회의 판결문, 이 주제에 관한 노래, Lyon, 1771.

"어른과 아이들은 모여라 / 슬픈 이야기를 들어라 / 존속 살인자의 이야기를 / 우리는 본 적이 없다네 / 이토록 파렴치한 자를 / 어머니를 칼로 찔러 죽인 아들을 / 그의 이름은 피에르 가요 / 방직공장의 노동자라네 / 청년들은 잘 봐둬라 / 그가 지은 죄와 받게 될 벌을 / 부모에게 복종해라 / 오래 살고 싶다면"(1)

<잔 웨버, 구트도르의 살인마>, 1908년 5월 15일자 인쇄물 삽화

범죄 내용과 그에 대한 판결과 처벌은 글에서 중요한 부분을 차지했다. '피로 범벅된 오리'에는 고발장, 판결문, 범죄자의 마지막 발언이 그대로 실리기도 했다. 그러나 19세기 말까지는 대부분 가십거리의 내용을 부풀려서 다시 쓴 잔인한 이야기들이 대부분의 지면을 채웠다. "(1883년에) 트라베르신 가에서 끔찍한 살인사건이 일어났다. 사망자 두 명 중 한 명은 칼로 11차례나 찔렸고 다른 한 명은 오른팔 동맥이 잘렸다." 그러나 실상 이 사건에서 사망자는 없었다. 공신력 있는 한 신문의 기사에 따르면, '취객들 간의 주먹다짐'에 그친 사건이었다. 한편 유혈사건에 대한 높은 관심은 프랑스 전역에서 나타났다. 두 명을 약탈하고 살해한 혐의로 1844년에 처형된 피에르 델쿠데르크의 이야기는 총 4편, 141절의 노래가 됐다.

노래에 살고, 가십에 살고

1852년 프랑스 제2 제정이 시작되면서 정식 대중매체가 하나둘씩 생겨났고 이

<범죄, 심판, 흥미로운 사건들>, 1838, 루앙, 목판화에 채색 – 블로켈

들은 다양한 가십거리로 독자들의 마을을 사로잡았다. 그러나 이것이 '오리'의 죽음을 의미하지는 않았다. 실상 그 반대에 가까웠다. 새롭게 등장한 정식 대중매체는, 오리들에게 노래의 소재를 선사했던 것이다. 1860년 이후부터 오리들은 '실제' 사건만 다루기 시작했다. 1855~1861년 리옹에서 12명의 하녀를 살해한 마르탱 뒤몰라르, 1869년 한 가족의 구성원 8명을 죽인 장밥티스트 트로망(팡탱 사건), 1890년대에 수십 명의 목동을 살해한 의혹을 받은 조세프 바셰, 벨에포크 시대에 프랑스 전역을 누빈 '보노 집단' 등이었다.

결과는 엄청난 성공이었다. 1870년에 '트로망의 노래'가 실린 카나르는 무려 20만 부나 판매됐고, 1914년 5월에 베리 지역에서는 한 가수가 '카이요라는 여성의 범죄'라는 제목의 노래를 1천 곡 이상 판매했다. 제1차 세계대전 이후 '오리'와 정식 매체의 유일한 차이는 '노래'였다. '오리'는 대중에게 범죄사건을 알리는 데 그치지 않고 노래를 만들었다. 이런 흐름은 제2차 세계대전 때 해방기까지 계속돼, 오라두르쉬르글란 학살 사건의 노래가 실린 카나르는 47만 5,000부나 팔렸다.

*"군인들은 저주를 받으라, 프랑스는 절대 잊지 않을 것이다 / 이 땅에서 일어난 일을 / 난폭하고 잔인한 군인들이 저지른 일을 / 그들은 문명인이 아니다 / 자유로운 민중은 언제나 기억할 것이다 / 오라두르 학살사건을"***(2)*

노래에는 가사와 가락(멜로디)이 필요하다. 가사는 출력만 하면 되지만, 악보를 볼 줄 모르는 대중에게 가락을 어떻게 알려줬을까? 답은 '개사곡'이다. 대중에게 익숙한 가락에 새로운 가사를 붙였던 것이다. 글의 내용을 담은 가사를 적고 그 상단에 '가락(멜로디) : 방랑하는 유대인'이라는 문구를 추가하면, 독자들은 알아서 노래를 완성했다. 앙시앙 레짐에서 불렸던 '작센 사령관의 노래'의 멜로디에는 '바스티드와 조지옹, 그의 공범들이 로데즈에서 퓌알데스를 잔인하게 살해한 사건을 소재로 툴루즈에서 만든 노래'의 46절이 1817년에 입혀졌다.

(2) Yves de Saint-Hubert, L'-odieux massacre d'Oradour-sur-Glane 오라두르쉬르글란에서 일어난 끔찍한 학살사건, 1944.

"프랑스 민중이여, 들어라 / 칠레 왕국의 민중도 / 러시아의 민중도 / 희망봉의 민중도 들어라 / 반드시 기억해야 할 사건을 / 아주 중요한 사건을"(3)

(3) Complainte [dite de Fualdès] 퓌알데스의 노래, 1817.

이 노래는 프랑스 전역에서 큰 인기를 끌었고, 가락으로 쓰인 '퓌알데스의 노래'는 1930년대까지 단골로 등장했다. 1933년에 '6명을 살해한 무아락스의 노래'도 이 가락을 차용했는데, 가사는 다음과 같다.

"정의롭고 엄격한 판사는 / 조금의 자비도 없이 / 판결을 내렸다네 / 모든 민중이 바라던 판결을 / 그리고 살인자의 운명을 결정했다네 / 사형을 구형했다네"(4)

(4) La complainte du sext-uple assassinat de Moirax [air : Fualdès] 6명을 살해한 무아락스에 관한 노래 (가락 : 퓌알데스), Bordeaux, 1933.

19세기 중반부터는 순회공연 가수나 레스토랑에서 공연하는 가수들의 활동이 늘어났다. 좀 더 현대적인 가락에 범죄사건을 묘사한 가사를 붙이는 일이 많아졌고, 이제는 하나의 사건을 여러 곡에 붙여 부르기도 했다. 1894년 사디 카르노 대통령 암살사건은 '퓌알데스의 노래', '방랑하는 유대인', '아카데미의 베랑제', '전사 프랑스', '파리의 고아'의 가락을 통해 재탄생했다. 특히 '라 팽폴레즈'(테오도르 보트렐, 외젠 포트리에, 1895년)의 가락은 가장 큰 성공을 거뒀다. 드레퓌스 사건, 보노 집단

의 테러, 랑드뤼 연쇄살인사건, 스타비스키 스캔들, 11세 소녀를 강간하고 살해한 알베르 솔레이앙의 이야기가 이 가락 위에 입혀졌다.

"잔혹한 이야기 / 공포스러운 이야기 / 끔찍한 괴물의 이야기 / 그 괴물의 이름은 알베르 솔레이앙 / 상상을 초월하는 살인마 / 사람들을 두려움에 떨게 하네 / 소름이 돋게 하네 / 불쌍한 소녀의 이야기가 우리의 마음을 아프게 하네 / 흐느끼는 가족들 / 소녀를 다시는 볼 수 없음에"(5)

초기에 이런 노래는 긴 시와 비슷한 형태를 지녔다. 후렴구는 없고 절이 수십 개, 때로는 100개가 넘었다. 가사에는 몇 가지 규칙이 있었다. 우선, 1절에서는 대중의 흥미를 끌어야 했다. 그래서 '모두 들어라', '이리 와서 이야기를 들어라'와 같은 문장이 쓰였다. 다음은 해당 사건이 우리와 가까운 곳에서 일어났다는 사실을 강조하기 위해, 인쇄물의 판매처와 가까운 지명을 등장시켰다.

"들어라, 아버지들이여 / 물랭, 몽트뤼송의 아버지들 / 가나, 에리송의 아버지들 / 부르봉, 푸리유의 아버지들 / 샤틀라르에서 일어난 범죄는 / 주아나르가 범인이라네"(6)

그리고 실제 희생자나 범죄자의 이름이 나왔고, 사건의 발견과 그 내용(가끔 지어내기도 했다), 범인의 체포, 재판, 처형까지 상세하게 묘사됐다. 마지막 부분에는 가사에서 가장 중요한 내용, 즉 교훈이 담겼다. 가십거리에 교훈을 담고 사건 범위를 넓힌 것이다. 청년들은 올바른 길을 가도록, 그리고 부모들은 자녀를 올바른 길로 인도하도록 독려했다.

"게으름을 따라가면 / 그 끝은 단두대 / 사형집행인을 두려워하는 / 청년들은 / 악의 길에서 도망쳐라 / 죽음에 이르

(5) Marius Réty, Pauvre Petite Marthe [air : La Paimpolaise] 불쌍한 소녀 마르트 (가락 : 라 팽폴레즈), Paris, 1907.

(6) Complainte du crime de Chatelard 샤틀라르 사건에 관한 노래, Allier, 1891.

<독살자, 엘렌 제가도>, 1852, 에피날 – 펠르랭

는 그 길에서"

　'생제니에 살인사건에 관한 노래'(1882)의 가사다. 종종 복수하라는 내용도 포함돼 있었다. 이런 류의 노래에는 때로 민중의 정의 구현 욕구가 반영됐기 때문이다.

*　"사형은 고통스럽다 / 모두 알고 있을 것이다 / 그러나 나는 어쩔 수 없다고 말한다 / 모험을 쫓는 자는 / 단두대에서 처형을 당하거나 / 칼에 찔려 죽는다"(7)*

(7) L'assassin du 20-100-O, 20-100-O 살인사건, Limoges, 1886.

단두대 위에서 낭송하는 시

제2 제정 이전에는, 민중이 주장한 단두대 처형을 1인칭 관점에서 묘사함으로써 처형 장면을 더 극적으로 부각시켰다. '내 어머니와 누이와 남동생을 죽인 나, 피에르 리비에르'에서 철학자 미셸 푸코는 "범죄자가 자신의 범죄를 회상하며 쓴 이상한 시는 때로는 처형 현장에서 다양한 해석을 낳기도 했다"라고 썼다.**(8)**

(8) Moi, Pierre Rivière, ayant égorgé ma mère, ma sœur et mon frère… Un cas de parricide au XIXe siècle 내 어머니와 누이와 남동생을 죽인 나, 피에르 리비에르, 19세기에 일어난 존속살인사건, Gallimard, Paris, 1993 (1973년 초판본).

(9) Arrêt […] qui condamne à la peine de mort la nommée Louise Belin […] Complainte à ce sujet 루이즈 벨랭에게 사형을 선고한 판결문, 이 주제에 관한 노래, 장소와 날짜 없음 [1820년경으로 추정].

*"단두대에 오른 제 모습이 보이시나요 / 신이시여, 저를 용서해주소서 / 청년들이여, 높은 곳의 그분께 기도하라 / 절대로 나처럼 행동하지 말라 / 아니면 나처럼 죽게 될 것이다 / 법의 칼날 아래에서"***(9)**

이런 패턴을 보이는 가사의 형태는 1914년까지 지속됐다. 이후 길고 지루한 가사는 사라지고, 3~4절 정도로 간결해졌다. 대중의 취향에 맞춰 후렴구를 도입하고, 실명은 싣지 않았다. 그러자 '실제 사건을 바탕으로 만든 노래'라는 부제가 붙은 '논픽션'을 다룬 노래와, 사건과 무관하지만 사회의 어두운 면을 보여주는 '픽션'을 담은 노래를 구별하기 어려워졌다. 범죄 내용을 묘사한 노래는 '사실주의 노래'의 장르에 흡수됐다.

프랑스가 해방된 뒤 자취를 감춘 '카나르'

(10) https://complaintes.criminocorpus.org

1870~1940년 발생한 630건의 범죄사건을 가사로 하는 약 1,300곡의 노래를 프랑스 전역에서 수집했다.**(10)** 숫자로만 보면 사건당 평균 두 곡이지만, 특정 사건에 편중돼 있었다. 사건의 약 75%는 한 곡밖에 만들어지지 않았다. 언론에서 많이 다룬 사건일수록 노래에서도 인기가 많았던 것이다. 1908년 슈타인하일 스캔들, 1894년 사디 카르노 암살사건, 1869년 팡탱 범죄사건을 다룬 노래가 30여 개씩, 1919년 랑드뤼 스캔들, 1911

<프랑스 드롬(Drôme) 지역의 잔혹사>, 1909, 파리, 보도 출판사

년 보노 사건, 1907년 솔레이앙 사건, 1887년 프랑지니 사건, 1933년 비올레트 노지에르 사건을 다룬 노래는 20개가 넘었다. 파리의 거리에서부터 프랑스 전역의 마을에까지, 우편과 지방 가수들을 통해, 비올레트 노지에르 사건에 관한 노래가 담긴 인쇄물은 4만 부 이상 판매됐다. 반면 덜 유명한 사건의 노래가 담긴 인쇄물은 수십 부 팔리는 데 그쳤다.

'오리들'은 편집 형태와 판매량이 제각각이었을 뿐만 아니라 어조도 여론의 분위기에 따라 매번 바뀌었다. 특히 각종 스캔들이 터질 때면 본능에 충실하고 유대인을 경멸하는 최하층민의 입장을 대변했다.

"아니오, 드레퓌스가 침착하게 답했다 / 장교님을 잘못 봤군요 / 저는 절대로

(11) A. d'Halbert, L'interrogat -oire de Dreyfus [air : La Pai -mpolaise] 드레퓌스 심문(가 락 : 라 팽폴레즈), Paris, 1899.

죄를 짓지 않았습니다 / 랍비께서 이미 확인해 주셨습니다" **(11)**

1933년 오스카 뒤프렌을 살해한 '팰리스 극장 살인사건' 의 경우에 피해자가 동성애자라는 사실이 언론을 통해 은밀하 게 공개되자, 이에 대한 이미지와 말장난이 포함된 노래가 대중 들 사이에서 퍼졌다.

"모두가 의심을 받고 있네 / 당신이 체포되기를 바라네 / 선술집에서 / 투르느도를 주문했다는 이유로 (중략) 그는 바 다의 사나이 / 이곳으로 숨어들어왔네 / 조용하고 은밀하게 (중 략) 그는 몸을 숨기네 / 작은 구멍을 좋아하는 사람 (중략) 하지 만 그것은 사실 / 동성애자는 두 명이라네" **(12)**

(12) P. Fiquet, 'Les degats de la marine', Paris, 1933

수많은 사건이 그렇게 '웃음거리'로 소비됐다. '연쇄살인 범' 랑드뤼 사건을 담은 노래는 여성혐오증을 유머의 형태로 만 들어 확산시켰다.

이런 류의 노래는 뉘앙스의 표현력에 따라 인기가 좌우 됐다. '오리'는 무죄추정의 원칙도 무시한 채 사형집행인의 가족 과 희생자의 가족을 비웃었다. '목동들의 살인자' 조세프 바셰의 죄를 뒤집어썼던 불쌍한 바니에는, 노래 때문에 더 큰 고통을 받 았다. 한 변호사가 어떤 사람에게 사형을 면하게 해줬다. 그러자, 가족들이 이렇게 말하면서 기뻐했다고 한다. "노래의 주인공이 되지 않게 해주셔서 정말 감사합니다."**(13)**

(13) <Le Petit Parisien>, 1887년 9월 4일.

그러나 1~2차 세계 대전 사이에 이 인쇄물들은 신뢰를 잃었다. 독자들은 삽화가 담긴 매거진들, 일례로 1928년부터 가 스통 갈리마르가 실력 있는 작가들의 글을 모아 출간한 <데텍 티브(Détective)> 등으로 넘어갔다. 제2차 세계대전을 기점으 로 '오리들'은 감소하기 시작했고, 프랑스가 해방된 뒤로는 완전 히 사라졌다. 그래도 1960년까지는 브르타뉴 지방의 시장과 툴 루즈의 거리 등지에서 초판본이 간단히 판매되곤 했다고 전해진 다. 그러나 이런 장르의 유행은 이미 지나간 뒤였다.

(14) Una McIlvenna, Singing the news of death. Execution ballads in Europe 1500- 1900, <Oxford University Press>, 2022.

클레르 골 기자가 "체험" 현장 르포르타주 기사를 쓰기위해 직접 파리 길거리에서 노래하는 장면, 부 알라 주간지, 1934, 2월

이 문화는 프랑스에만 있었던 것은 아니다.(14) 가극 〈서푼짜리 오페라〉에 나오는 유명한 '칼잡이 매키'는 독일 극작가 베르톨트 브레히트가 어린 시절 아우크스부르크의 시장에서 들은 범죄에 관한 노래(Moritat)에서 인용한 인물이라고 한다. 영국에서는 이런 노래를 '머더 발라드(Murder ballad)'라고 불렀다. 스페인에서는 '맹인들의 로맨스(Romance de ciego)'라고 불렀는데, 이런 인쇄물을 주로 맹인들이 팔았기 때문이다. 이런 류의 노래는 남아메리카에까지 퍼져있었다. 독일에서는 뱅클쟁거(Bänkelsänger, 유랑가수), 이탈리아에는 칸타스토리(Cantastorie, 이야기가수)가 이런 류의 노래를 부르며 인쇄물을 팔았다. 이런 전통은 프랑스 외의 국가에서 더 길게 명맥을 유지하기도 했다. 이탈리아의 공영방송국 〈RAI〉의 자료실에는 1960년대에 시칠리아의 광장에서 루키 루치아노(Lucky Luciano)를 부르는 칸타스토리들의 모습이 담긴 영상도 있다. 브라질에서는 악독한 범죄자들이 등장하는 노래를 떠돌이 가수들이 책자로 만들어 지금까지도 팔고 있다.

이런 노래들은 예술성과 대중성이라는 통상적인 기준에서는 벗어나 있지만, 사람의 마음을 움직인다. 사람들이 예배당을 방문하거나 거리시위에 참여할 때 느낄 법한 감정이다. 또한 듣는 이로 하여금 범죄와 관련된 의혹보다 사건 자체의 비극에 집중하게 만든다. 따라서 감정적 호소를 통해 집단 카타르시스를 제공한다. 전 세계의 뉴스를 홀로 접하고 소비하는 오늘날에는 찾아볼 수 없는 형태의 미디어다. *Critique M*

번역·김소연

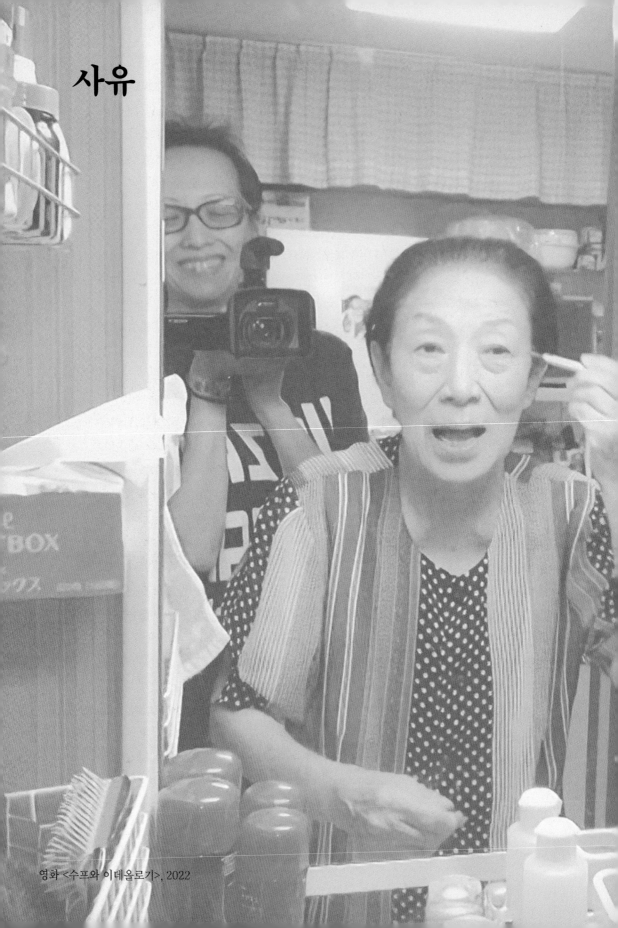

사유

영화 <수프와 이데올로기>, 2022

K-수능, 미래를 꿈꾸게 할 수 있는가

김정희

문화평론가

아침에 흐렸다.

기대하고 기대해도 합격은 어렵고, 끊고 끊어도 단념이 안 된다.

과거 합격자의 명부에 이름을 올리는 것은 결국 나 같은 자의 일이 아니다.

떠들어대는 소리에 마음이 들떠 있었지만 역시 헛되이 열을 낸 것이었다.

1783년 4월 17일 유만주

"대학을 알면 미래가 보입니다"

한국대학교육협의회(KCUE)의 문구이다.

현재 우리나라 「고등교육법」 제34조의 5에 의하면 각 대학이 매 입학연도의 1년 10개월 전까지 대학입학전형시행계획을 수립·공표하도록 되어 있다. 2024학년도 대입전형시행계획은 2022년 4월 27일 발표되었고, 2024학년도 수능은 2023년 11월 16일에 치러졌다.

수능(대학수학능력시험) 응시인원을 살펴보면 1994학년도에 716,326명이었고, 2023학년도는 447,669명이었다. 30년 사이에 약 27만명이 줄어든 가장 큰 이유는 학령인구의 감소 때문이다. 수능 응시인원의 숫자들은 굳이 다른 근거를 대지 않더라도 학령인구 중 대부분이 수능시험을 본다는 것과 더불어 한국 교육의 목표가 대학 입학이 되는 충분한 이유를 보여 준다. 대학교육협의회에서 "대학을 알면 미래가 보인다"고 당당히 주장할 만하다.

창덕궁 영화당 ⓒ 김정희

 2024학년도 대입전형시행계획은 수능 1년 6개월 20일 전에 발표되었는데, 이는 수능 준비를 초등학교에 입학하는 순간부터, 아니 그 이전부터 시작해야 하는 것이 아닐까 생각하게 만든다. 왜냐하면 대입에 있어 결정적인 비중을 차지하는 수능 준비를 1년 6개월 만에 하기는 어렵다는 것을 누구나 알 수 있기 때문이다. 그렇게 아니라면 고등교육법 제 34조 항목이 의도했던 바가 대입전형계획을 매해마다 발표하라는 것은 아니었을 텐데, 그런 일은 매해 반복된다. 정작 수험생이 아닌 학부모들이 입시설명회를 찾아다니며 입시공부 즉, 입시전형에 대한 공부를 해야만 하는 현실이 당연한 것처럼 받아들이게 되었다.

 대학을 알면 미래가 보이는가? 미래는 꿈을 담보로 한다. 이루어지지 않은, 이룰 수 있을지도 모를 꿈인데, 대학에 입학해야만 꿈이 이루어질 수 있는가?

조선시대의 수능이라 할 수 있는 과거시험은 어땠을까? 과거에 합격해야 관리로 나갈 수 있었던 조선시대 양반들에게는 어떤 꿈이 있었을까? 과거급제 말고 자신만의 꿈을 꿀 수 있었을까?

유만주의 꿈, 욕망, 흠영

조선시대에 유만주라는 사람이 있었다.

유만주는 1755년 2월 4일(영조31)는 조선시대 명문가인 기계 유씨 집안에서 태어나 서른 네 살 되던 해인 1788년 1월 29일(정조12)에 죽었다. 그는 스무 살이 되던 1775년 1월 1일부터 죽기 한 달 전인 1787년 12월 14일까지 일기를 썼다. 자신의 일기 제목을 〈흠영〉이라고 지었고, 13년간 쓴 일기는 24책 분량이나 된다. 어릴 때부터 독서를 좋아했던 유만주는 26세 당시 집에 있는 책이 200종 정도이고, 1765년부터 10년간 읽은 책이 1천 종에 불과하다고 일기에 기록하고 있는데, 죽을 때까지 5천여 종의 책을 읽었다.

유만주는 "사람에게는 다섯 가지 욕망이 있는데, 맘에 드는 남녀를 만나는 것, 맛있는 음식을 먹는 것, 과거를 합격해 벼슬아치가 되는 것, 재물을 많이 얻는 것, 맘에 맞는 취미 생활을 하는 것이다."라고 하면서 자신에게는 이보다 더 큰 욕망이 있다고 말한다.

"그것은 사람들을 38가지 인물형으로 나누어 통달한 선비, 현명한 재상, 유학에 정통한 어진 선비, 절의를 지킨 사람, 명신(名臣), 암혈(巖穴)에 은둔한 사람, 정직한 신하, 행적이 맑은 사람, 특정한 당파에 소속된 사람, 훌륭한 역사가, 청렴한 벼슬아치, 나라에 공훈을 세운 사람, 문장가, 용감한 무인(武人), 유능한 신하, 왕족 중의 빼어난 사람, 부마 중 이름난 사람, 효성스러운 사람, 굳세게 정절을 지킨 사람, 행실이 고상한 사람, 기이한 재능을 지닌 사람, 기예(技藝)를 지닌 사람, 호걸과 협객 등... 이렇게 일가(一家)를 이룬 역사서를 전하는 것이었다."

(1778년 8월13일 유만주)

유만주는 역사가가 되는 것이 가장 큰 욕망이었고, 꿈이었다. 역사서 중에서도 본기(本紀), 표(表), 지(志)같은 것을 갖춘 국사(國史)가 아닌 전(傳)만 쓸 예정이었던 그는 어쩌면 유만주전이라 할 수 있는 자신의 일기 〈흠영〉만을 남겼다. 흠영(欽英)

은 꽃송이처럼 빼어난 사람을 흠모한다는 뜻으로 유만주가 직접 지은 호이다. 너무나 책을 좋아했고, 엄청난 양의 독서를 했던 유만주는 평생 글공부에 매진하여 과거시험이 있을 때마다 응시했으나 한 번도 합격을 하지 못하였다. 유만주는 과거시험을 어떻게 기억하고 있었을까?

유만주의 과거시험

1776년 9월 27일 입동. 절기 시각은 인정 초각(오전 4시15분)이다.

이병정이 성균관의 시험을 주관했다. 과제는 '패공이 함양궁에 머물러 있는 걸 보고 부잣집 영감이 되고 싶으냐고 물었다'는 것이다. 새벽에 들어갔다가 한낮에 나왔다. 담은지의 누대에 들렀다가 저물녘에 돌아왔다. 들으니 성균관의 초시에서 '광'자를 쓴 사람은 모두 탈락시켰다고 한다.

1779년 9월 10일

아침에 흐리고 비가 올 것 같더니 오후 늦게 개었다. 파루 때 일어나 촛불을 켜고 밥을 먹고 시험장으로 갔다. 해가 뜬 후 문이 열렸다. 들어가려는 자들이 몰려들어 밀치고 버티고 하는 통에 한참 뒤에야 비로소 시험장 문으로 들어갈 수 있었다. '강회에서 조운선을 출발시키는 날에 동남 백성들의 힘이 고갈된다는 말을 하였다'는 주제로 시를 짓는 문제가 나왔다. 시험장으로 들어가다가 어떤 거자(과거 시험의 응시생)가 다쳐서 죽었다고 한다.

(파루는 새벽 4시경 쇠북(종)을 33번 처서 통행금지 해제를 알리던 제도이다.)

1782년 3월 10일

새벽에 주상께서 대성전에 이르러 작헌례를 행하셨다. 묘각(오전 6시경)에 시제(試題)가 나왔다. 정오까지 답안을 제출하라고 했다. 미각(오후 2시경)에 집으로 돌아왔다. 오늘의 시학과에서는 조항진, 정만시, 윤서동, 이돈이 뽑혔다.

1785년 11월 3일

새벽에 일어나 큰 종이 한 폭을 가지고 동쪽으로 성균관에 들어갔다. 대제학 오재순이 시험관이었고 임금께서 출제하신 문제가 나왔다. 벼루가 얼지는 않았다. 정오 지나고 나서 자필로 써 제출하고 나왔다.

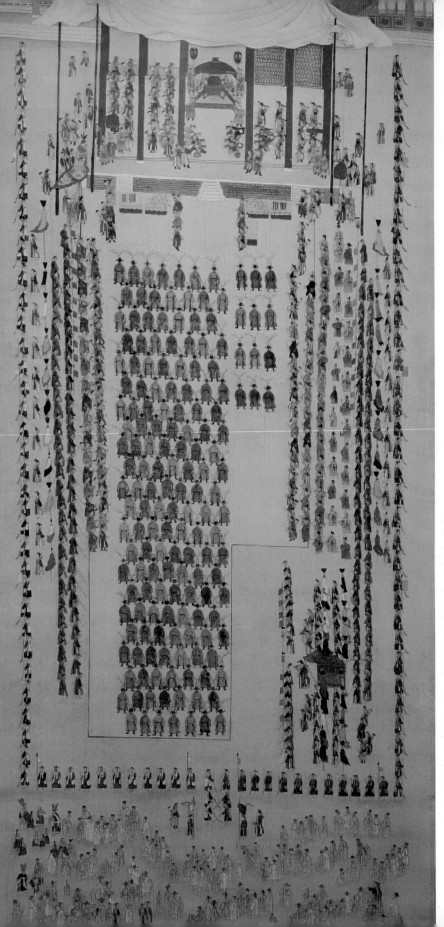

1795년 (정조19) 수원 행차중 윤2월 11일 낙남헌에서 문무과 시험 합격자 발표와 시상장면을 그린 그림이다. 이날 실시한 시험은 왕의 행차를 기념한 수원별시(水原別試)로 수원, 광주, 과천, 시흥 지역거주자만 응시할 수 있었다. 이때 문과 합격자는 5명, 무과 합격자는 56명이었다. 낙남헌 건물 안에는 정조의 자리인 붉은 용교의가 일월오봉도 병풍 앞에 놓여 있고, 앞뜰에는 합격증서인 홍패(홍패)와 어사화(어사화), 어사주(어사주)가 놓여 있다. 뜰 중앙에는 어사화를 받은 합격자들이 오른편에는 문과, 왼편에는 무과로 나뉘어 있다. (국립고궁박물관)

1787년 3월 29일

더웠다. 아침에 흐리고 비가 올 것 같았지만 역시 늘상 그랬던 것처럼 가물었다. 아침에 시험을 보러 동궐에 들어가 무리에 섞여 있었다. 성균관을 나와서도 어디서든 줄지은 행렬 속을 걷고 있다. 이런데도 시커멓고 질펀한 고해(苦海)가 아니라 할 수 있을까?

(동궐은 창덕궁이다. 창덕궁의 영화당과 그 근처의 마당은 과거시험을 치르는 장소로 사용되었다.)

남산 근처에 살았던 유만주는 시험이 있을 때면 매번 새벽에 일어나 시험장소인 성균관이나 창덕궁으로 갔다. 시험장에 들어가려는 사람들이 몰려있는 장면과 '어디서든 줄지은 행렬'을 묘사한 일기를 읽다 보면 수능 날 뉴스에서 볼 수 있는 장면이 겹쳐진다. 어두컴컴한 새벽부터 시험이 치러지는 학교 앞 응원하는 사람들과 수능 날 전 국민이 출근 시간을 늦추는 일 이라던지 시험장소를 착각한 수험생을 경찰차가 데려다주는 일등 어쩌면 매년 비슷한 일이 반복되는지 놀라울 정도다. 물론 1779년 과거 응시생이 시험장에 들어가려다 다쳐서 죽는 일과는 비교할 수는 없지만 말이다.

유만주에게 과거시험은 어떤 의미였을까?

1782년 7월29일

몹시 더웠다. 오후에 가끔 흐렸다.

아마도 과거시험 보는 재주에 있어서는 잘못하도록 타고난 것 같다. 그러니까 허술하고 게으른 것이다. 겨울잠을 자는 벌레처럼 보지도 듣지도 않고 누굴 만나지도 않고 아무 일도 않고 있다. 없는 듯 적요(寂寥)하며 죽은 듯 꼼짝하지 않는다. 머리 위로 해가 지나가고 발아래로 바람이 지나간다. 과연 전혀 아무 생각이 없는 것인가? 그렇진 않다.

인격적 성장이 더딤은 걱정하지 않고 오로지 눈에 보이는 성취가 늦다고 걱정하는 것은 세속의 인생이 면할 수 없는 바인지.

1784년 9월24일

바람이 찼다. 새초롬하고 맑은 날씨였다. 대성전과 비천당은 재능도 없고 지혜도 없으며 망상에 빠진 썩어빠진 선비가 희구할 만한 곳이 아니다.

(대성전과 비천당은 모두 성균관의 부속 건물이다. 대성전은 공자를 모신 사

당이고, 비천당과 그 앞마당은 유생들이 과거시험을 보던 장소였다.)

　　과거시험을 보러 갔으나 매번 합격하지 못했던 유만주는 자신을 "과거시험 보는 재주에 있어서는 잘못하도록 타고난 것" 같다며 "허술하고 게으르며 재능도 없고 지혜도 없으며 망상에 빠진 썩어빠진 선비"라고 자책을 넘어 자학을 하고 있다.

　　매년 시험 때문에 잘못된 선택을 하는 수험생들이 오히려 상대적으로 높은 성적인 경우가 많다는 것을 생각해보면 유만주의 자책에 수긍이 가기도 한다.

조선시대의 과거시험

　　조선시대의 과거시험은 3년마다 치르게 되어 있었다. 자(子), 오(午), 묘(卯), 유(酉)자가 들어가는 해에 치르는 것으로 식년시(式年試)라고 한다. 이밖에 특별한 일이 있을때에 치르는 별시(別試)가 있었다. 1779년 9월10일 유만주의 일기에서 보듯이 과거 시험장에서 사람이 죽는 일이 가끔 있었다.

　　"임금이 과거를 보던 유생 두 사람이 시험장에서 밟혀 죽었다는 말을 듣고는, 특별히 오늘은 음악을 정지하고 그 아들이나 동생을 등용하라고 명했다."
　　(영조실록 49년 (1773) 10월 22일)

　　과거 시험지는 시권(試券)이라 하는데 시험장에 가기 전 먼저 시험지를 준비하고 시험지에 본인과 사대조(四代組)의 인적 사항을 적었는데, 시험장에서 작성된 답안과 이후 채점된 결과까지가 모두 담겨있었다. 과거 합격 후에는 방방의(放榜儀)라는 축하 행사를 하였는데, 방방의는 합격자 이름을 일일이 부르면서 합격증서(홍패)를 수여했기 때문에 방방(放榜)또는 창방(唱榜)이라 했다. 합격자는 국왕으로부터 술과 과일 등을 비롯해 시가행진에서 선보일 어사화와 일산(日傘)도 하사받았다.

　　"인정전에 나아가 생원 시험(과거 시험 1단계인 소과-편주)의 방(榜)을 발표하였다. 유학 민원(閔瑗)등 1백명이 푸른 도포에 유생의 관(儒冠)을 쓰고 이름을 부르는 차례대로 궁궐 뜰에 나아가 네 번 절을 했다. 술과 과일을 내려주니, 학생들이 모두 허리를 굽혀 엎드렸다가 일어나 꿇어앉아 술잔을 받았다. 다시 구부려 엎드렸다가 일어나서 네 번 절했다. 시신(侍臣)과 삼관(홍문관, 예문관, 교서관)이 모두 절차대로 예를

행하고 생원들은 사흘 동안 유가(游街, 과거 급제를 축하하는 행사-편주)를 하였다."
(세종실록 2년 (1420) 윤1월 18일)

백명이나 되는 유생들이 관을 쓰고 어사화를 꽂고 말을 타고 사흘 동안이나 거리 행진하는 모습을 상상해보면 과거 급제를 한 사람들이 당시 어떤 대우를 받았는지 짐작할 수 있다. 한편으로 조선시대 양반들에게 과거급제가 얼마나 절실한 일이었는지 이해가 된다. 그런 의미에서 글을 익히는 것은 생각보다도 더욱 중요한 일이었을 것이다.

공부하라! 공부만 하라!

지금 기록으로 남아있는 일기나 편지를 통해 조선시대의 글공부와 과거시험 준비에 대해 알아볼 수 있는데 묵재 이문건(1494~1567)의 『묵재일기』와 퇴계 이황(1501~1570), 다산 정약용 (1762~1836), 연암 박지원(1737~1805)이 아들에게 쓴 편지에 나타난 내용을 소개하려 한다.

〈묵재일기〉

노원구에는 '이윤탁 한글영비'가 있어서 주소가 '한글 비석로'인 곳이 있다.

이 '한글영비'는 묵재 이문건이 부친인 이윤탁의 묘를 모친의 묘와 합장하면서 1536년에 세웠는데, 한글로 쓰인 최초의 묘비문으로 국어사적 가치를 인정받아 보물로 지정되었다. 〈묵재일기〉는 '한글영비'의 주인공이라 할 수 있는 묵재가 1535년 11월 1일부터 1567년 2월 16일까지 32년간 쓴 일기인데 10책이 전해지고 있다. 〈묵재일기〉와 병행하여 대부분 한시(漢詩)로 쓰여진 〈양아록〉은 조선시대 사대부가 쓴 유일한 육아일기로 알려져 있는데, 묵재가 손자 수봉을 양육한 과정을 16년간 기록한 것이다. 묵재가 육아일기를 쓰게 된 이유는 그가 을사사화에 연루되어 고향인 경북 성주에서 귀양살이중 손자 수봉(1551~1594)을 얻게 되었고, 몸이 약했던 외아들이 수봉이 태어난지 6년 만에 숨을 거두자 손자의 교육을 전적으로 맡게 되었기 때문이다.

1553년 4월 11일
맑고 따뜻하였다. 두 손자가 글을 익혔다. 두 손자는 수봉과 수봉의 누나인 숙희를 말하는 데 1553년은 수봉이 두 돌이 되는 때이다.

서울 이윤탁한글영비 보물 제1524호. ⓒ 문화재청

1557년 1월 20일

맑다가 흐려졌으며 춥지는 않았다. 아이를 돌보았고, 「천자문」을 다 가르쳤다.

1557년 3월 2일

흐렸으며 어두웠다. 손자를 돌보았다. 손자 아이의 성격이 둔하고 미련하여 쉽게 글자를 익히지 못하고 노는 것을 좋아하면서 배우지 않았으므로 내가 오후에 화가 나서 손수 벽지(壁紙)를 없앴다.

1557년 4월 9일

맑았으나 아침에는 흐렸다. 손자를 돌보았다. 손자가 글자를 익히지 않았으며 또한 잘 잊어 먹었다.

1557년은 손자의 나이가 만 6세였다. 묵재는 손자가 천자문은 다 배웠지만 노는 것을 좋아하고 쉽게 글자(한문으로 된 글자)를 익히지 못한다고 벽지(아마도 글자를 쓴 종이를 붙여놓았던 벽지일 것 같다)를 없애버렸다. 손자인 수봉은 10살에 『소학(小學)』을 배우기 시작하여 『대학(大學)』, 그리고 12살에 『맹자(孟子)』 '등문공편'까지 진도를 나갔다. 묵재는 손자가 공부를 좋아하지 않고 놀기만 좋아해서 근심하는 마음을 일기에 자주 기록하였다.

부모들은 자녀가 공부를 한다고 생각하지 않는다.

1559년 2월 13일
맑았다. 아이가 글을 배우는데 태만하여 어두워서 꾸짖었는데도 듣지 않았다.

1561년 1월 28일
약간 흐렸다. 손자가 아침에 글을 배웠는데 많이 화를 내면서 책망하기를 계속하므로, 이에 주먹으로 그의 머리를 때리고 꾸짖으면서 '개자식'(犬兒)이라고 말하였다.

1561년 9월 2일
맑았다. 손자가 놀러 가는데 급하므로 빨리 글을 익히자고 하여 재촉하는 것을 그치지 않으므로 다시 천천히 익히도록 하니 분하고 걱정하면서 속으로 울컥하여 말로 불평하면서 등을 돌리고 앉으니 나도 화가 나서 손바닥을 휘둘러 여러 차례 아래를 때려서 사람이 되지 못한 잘못을 질책하고 『소학(小學)』을 거두어 빼앗고 『사략(史略)』을 주어서 읽도록 하였다.

1562년 10월 27일
아이가 공부하기를 좋아하지 않고 우둔하다.

1563년 7월 30일
아이는 공부한 것을 잊어버려 읽지 않은 것과 같다.

묵재는 손자가 공부를 제대로 하지 않는다며 때리고 '개자식'이라고 욕을 하기

도 한다. 묵재의 손자는 우둔하고 공부한 내용을 잊어버려 책을 읽지 않은 것과 같은 상태라고 계속 지적받는다.

　　퇴계 이황이 맏아들 준(1523~1584)에게 쓴 편지들을 보면 벼슬을 사양하고 물러나기를 반복했던 이미지와 다른 점을 보고 놀라게 된다.

　　"이 앞의 편지에, 친구와 같이 와서 서울 구경을 한 후에 그대로 머물면서, 겨울을 보내기를 바란다고 말하였으나, 지금 너의 편지를 보니 스스로 그것이 무익하다는 것을 알고, 때 맞추어 와서 시험을 보지 않으려 하는 것은 다름이 아니라, 네가 평소에 입지(立志)가 없어서이다. 다른 선비들이 부추겨 용기를 북돋우는 때를 당하여도, 너는 격앙하고 분발하려는 뜻을 일으키지 않으니, 나는 대단히 실망이 되고 실망이 되는구나."

　　준이 1540년 별시에 응시하지 않으려는 것이 의지가 없기 때문이라는 내용이다. 퇴계가 43세 때인 1543년(중종38)의 편지에는 아들 둘에 대한 걱정을 써서 보냈다. 요즘의 부모들이 자녀들에게 하는 말과 크게 다르지 않다.

　　"너는 최근에는 무슨 책을 읽고 있느냐? 학업을 그만두고 게으름을 피우며 세월을 보내고 있지는 않느냐? 세월은 흐르는 물과 같다. 나는 너희들 두 아이가 정신을 차리지 못하고 아무것도 이룬 것이 없으니, 끝내 무슨 일을 하려고 하느냐? 너는 생각이 여기에까지 미치느냐? 너는 늘 학문을 게을리 하여 요행을 바라기는 어려울 것이다."

　　1553년(명종8) 53세인 퇴계가 준에게 써보낸 손자에 대한 얘기는 〈묵재일기〉와 비슷한 느낌이 든다. 책망과 질책이 대부분이라는 점은 지금의 교육적 상황에서 받아들이기 어렵지만 학습 태도와 방법에 대한 부분은 충분히 고려할만하다.

　　"아몽은 책을 읽는데 깊이 읽지 않아서 한 번 보고는 곧 잊어버리니 끝내 무슨 도움이 있겠느냐? 반드시 앞서 배운 것을 잇달아 읽어야 될 것이다. 요즈음은 벼슬하기가 지극히 어려운데 너는 아무것도 못할 것 같아서 걱정이 되지 않느냐? 아몽이 퇴계로 왔다고 들었다. 그 놈이 읽은 것은 모름지기 하루 이틀 안에 차례대로 익혀 외우게 하고, 매번 한 권을 마칠 때마다 또한 앞서 읽은 것을 복습하도록 하는 것이 지극히 옳을 것이다. 지난번에 이 아이가 오로지 이와같이 숙독하지 않은 것을 보았는데, 비

경통(經筒) 휴대용 과거 시험 경서 학습 자료. 사서오경의 내용이 적힌 죽간(竹簡). 서울역사박물관

록 천 권의 글을 읽더라도 끝내 무슨 소득이 있겠는가?"

　　오랫동안 유배생활을 했던 다산 정약용의 경우는 더욱 날카로운 내용의 지적이 이어진다.

　　"학문의 요령에 대해서는 전번에 대강 이야기했는데 너희들은 벌써 잊어버린 모양이구나. 그렇지 않고서야 왜 남의 저서에서 요점을 뽑아내어 책을 만드는 방법에 대해 의심나는 것이 있다고 다시 이러한 질문을 했느냐? 『고려사』에서 초록(鈔錄)하는 공부는 아직도 손을 대지 않았느냐? 젊은 사람이 멀리 보는 생각과 꿰뚫어보는 눈이 없으니 탄식할 일이로구나."

　　편지는 뒤이어 다른 집 아이들과의 비교로 마무리된다.

　　"덕수와 아우 철이 이곳에 와서 조금도 자리를 뜨지 않고 움직이지도 않으며 공부하고 있으니 기특하고 기쁜 마음 이루 말할 수 없구나."

서울역사박물관

　　연암 박지원의 편지에서는 묵재, 퇴계, 다산과는 사뭇 다르게 아들의 과거시험과 과거시험 준비에 대해 궁금해 하면서도 과거시험을 치르는 당사자에게 위로가 될 것 같은 자상함이 느껴진다.

　　"큰아들에게
　　과거 볼 날이 점점 다가오는데 과시(科詩)는 몇 수나 지어 봤으며 속작(速作)에는 능하여 애로가 없느냐? 글제를 대해서 마음에 어렵게 느껴지지 않은 뒤에라야 시험장에 들어갈 일이고, 비록 반도 못 썼다 하더라도 답안지는 내고 나올 일이다. 그리고 글씨 연습을 하지 않아서는 안 되니 좋은 간장지(簡壯紙)를 사서 성의를 다해 살지고 충실하게 글씨를 써 보는 게 어떻겠니?"
　　(1797 여름 의릉의 근무지에서)

　　아들에게 답안지는 내고 나오라는 내용이 인상적이다. 연암의 아들 박종채는

〈과정록〉에서 "아버지는 회시(會試)에 응시하지 않으려 하셨는데, 꼭 응시해야 한다고 권하는 친구들이 많았다. 그래서 억지로 시험장에 들어가긴 했으나, 답안지를 내지 않고 나오셨다"고 하였다.

"과거 볼 날짜가 점점 다가오는데 모름지기 과장(科場)을 사고 없이 잘 출입했으면 한다."
(1797년 8월 5일)

과장(科場)을 사고 없이 잘 출입하라는 연암의 당부는 당시 과거시험장을 묘사한 박제가의 『북학의(北學議)』중 과거론(科擧論)을 보면 충분히 이해가 된다.

"유생들이 물과 불, 짐바리와 같은 물건을 시험장 안으로 들여오고, 힘센 무인들이 들어오며, 심부름하는 노비들이 들어오고, 술파는 장사치까지 들어오니 과거 보는 뜰이 비좁지 않을 이치가 어디에 있으며 마당이 뒤죽박죽이 안 될 이치가 어디에 있겠는가? 심한 경우에는 마치로 상대를 치고, 막대기로 상대를 찌르고 싸우며, 문에서 횡액을 당하기도 하고 길거리에서 욕을 얻어먹기도 하며, 변소에서 구걸을 요구당하는 일이 발생한다. 하루 안에 치르는 과거를 보게 되면 머리털이 허옇게 세어지고, 심지어는 남을 살상하는 일이나 압사하는 일까지 발생한다."

박제가의 글을 읽고 나면 과거시험장을 무사히 출입하는 일이 가능한 것인지 의심이 들 정도이다. 여기에서 문제는 과거가 하루 안에 치러지는 시험이라는 것이다. 일년에 하루만 보는 시험은 수능이고, 별시가 있기는 하지만 3년에 한 번 보는 시험은 과거시험이다. 이 둘의 공통점은 하루 안에 치르는 시험이라는 것. 그 하루에 모든 것이 달려있는 것이다.

"대학을 알면 미래가 보입니다"라는 말은 수능 시험 하루를 무사히 보낼 수 있어야 함과 다르지 않다. 미래를 꿈꾸고 그 자체로 빛나는 날이 올 수 있을까?

"생각해 보면 온 나라에서 과거 시험의 규정에 맞는 글쓰기를 업으로 삼고 있는 자들로 하여금 각각 단 하나의 재능만 펼치도록 한다 해도 그것을 모두 합한다면 수만 가지에 그치지 않을 것이다."
(1785년 11월 7일 유만주)

"각기 저마다 인생이 있고 각기 저마다 세계가 있어 분분히 일어났다 분분히 소멸한다."

(1782년 10월 25일 유만주)

유만주는 말한다. 각기 저마다의 인생이 있고 각기 저마다의 세계가 있다고. 사람들 각자 가진 하나의 재능이 수만 개의 재능이 될 수 있다고.

〈흠영〉 이후 240년이 흐른 지금 BTS는 이렇게 노래한다. 한 사람에 하나의 역사, 한 사람에 하나의 별, 칠흑 같은 밤들 속에 우린 우리대로 빛난다고, 우리 자체로 빛나고 있다고, 빛나게 하라고.

"천하의 선비를 어떻게 과거라는 제도로 다 얻을 수가 있겠는가?" 라는 박제가의 말처럼 하루 안에 끝나는 시험 말고 저마다의 미래를 꿈꿀 수 있게 해야 한다. 그 자체로 빛날 수 있도록.

"한 사람에 하나의 역사, 한 사람에 하나의 별
70억 개의 빛으로 빛나는 70억 가지의 world 70억 가지의 삶...
칠흑 같던 밤들 속에 우린 우리대로 빛나 우리 그 자체로 빛나
Shine, dream, smile
Let us light up the night"
'소우주'_ BTS

Critique M

〈수프와 이데올로기〉 — 세 가지 이데올로기 대립, 기억의 고통과 망각의 상실

• • • • • •

서곡숙

문화평론가 및 영화학박사. 현재 청주대학교 영화영상학과 교수로 있으면서,
한국영화평론가협회 사무총장, 한국영화교육학회 부회장, 한국영화학회 대외협력상임이사,
계간지 『크리티크 M』 편집위원장, 전주국제영화제 심사위원, 대종상 심사위원 등으로 활동하고 있다.

1. 〈수프와 이데올로기〉: 세 가지 이데올로기 대립과 제주 4.3 사건

〈수프와 이데올로기〉(양영희, 2022)는 한국인 부모와 일본인 사위, 제주 4.3 사건, 북송된 세 아들의 이야기를 들려준다. 이 영화는 국내에서 47회 서울독립영화제 집행위원회특별상, 13회 DMZ국제다큐멘터리영화제 국제경쟁부문 흰기러기상, 10회 들꽃영화상 대상, 1회 한국예술영화관협회 어워드 대상을 수상한 작품이다. 재일조선인 2세 출신의 다큐멘터리 영화감독인 양영희는 〈디어 평양〉(2006), 〈선아, 또 하나의 나〉(2006), 〈굿바이, 평양〉(2011), 〈가족의 나라〉(2013), 〈수

프와 이데올로기〉(2022)를 감독하여, 제62회 베를린국제영화제 국제예술영화관연맹상, 제64회 요미우리문학상 희곡시나리오상, 제15회 시나리오작가협회 기쿠시마류조상, 제67회 마이니치 영화콩쿠르 각본상을 수상한 바 있다.

특히 〈가족의 나라〉는 세계 18개 영화제에 초청됐고 2012년 일본 최고의 영화 선정과 일본영화기자협회 최우수 작품상을 받았다. 〈수프와 이데올로기〉의 전반부는 한국인 어머니와 일본인 사위의 이야기를 들려주고, 후반부는 어머니의 제주 4.3 사건에 대한 기억을 들려준다. 이 영화는 한국인/일본인, 남한/북한, 국가폭력/양민학살이라는 세 가지 이데올로기 대립을 중심으로 전개된다.

2. 한국인/일본인: 닭백숙, 식구(食口) 되기와 소통

〈수프와 이데올로기〉에서 한국인/일본인의 대립은 일본의 민족 차별에 대해 닭백숙과 식구(食口) 되기로 소통을 보여준다. 우선, 한국인/일본인의 대립에서 닭백숙의 단계별 변화는 포용, 소통, 화합을 거쳐 식구(食口)가 되는 과정을 보여준다. 한국인 아버지는 한국에서의 일제시대 억압과 일본에서의 한국인 차별로 인해서 일본인과의 연애, 결혼을 반대한다. 영화 전체에서 닭백숙은 세 가지 에피소드로 제시된다.

처음으로 인사를 오는 장래 일본인 사위를 위해 한국인 어머니가 닭백숙을 대접함으로써 포용하는 마음을 보여주고, 나중에는 한국인 어머니와 일본인 사위가 함

께 장을 보고 닭백숙을 만듦으로써 소통을 보여준다. 마지막에는 일본인 사위가 한국인 어머니를 위해 혼자 닭백숙을 만들어 대접함으로써 화합을 보여준다. 일본인 사위는 아버지 영정에 아버지가 생전에 가장 좋아했던 위스키를 바친다.

다음으로, 한국인/일본인의 대립에서 한복 웨딩 촬영은 딸 부부와 웨딩 사진 촬영에 함께 하는 부모를 통해 동화를 보여준다. 한국인 어머니는 한복이 잘 어울리는 일본인 사위의 모습에 기뻐하고 아버지의 영정 사진과 함께 사진을 찍으면서, 한복 웨딩 촬영을 통해 한국인 어머니와 일본인 남편의 동화 과정을 보여준다. 마지막으로, 한국인/일본인의 대립에서 일본인 남편은 어머니에게 온 장례 체험 초대장에 분노하여 강하게 항의함으로써 가족의 친밀성을 보여준다.

한국인/일본인의 대립은 미디엄숏과 바스트숏, 롱숏과 뒷모습을 통해 심리의 묘사, 기쁨과 회한의 대비를 표현한다. 장래 일본인 사위를 처음 한국인 어머니에게 소개하는 장면과 닭백숙을 먹는 장면은 롱숏, 미디엄숏, 바스트숏으로 점점 다가가는 카메라를 통해 어색한 상황에서 친밀한 상황으로의 변화, 딸과 미래 사위에 대한 애정의 심리 묘사를 표현한다. 어머니와 남편이 함께 장을 보는 장면, 자전거를 끄는 어머니와 봉지를 들고 가는 사위의 모습은 롱숏과 뒷모습을 통해 소통과 동화를 표현한다. 한복 웨딩 촬영 장면은 풀숏, 미디엄숏, 바스트숏으로 점점 카메라가 다가가면서 딸과 사위를 바라보는 어머니의 기쁨, 함께 하지 못하는 남편에 대한 그리움을 표현한다.

3. 남한/북한: 북송된 세 아들, 45년의 북송사업과 회한

　　〈수프와 이데올로기〉에서 남한/북한의 대립은 북송된 세 아들, 45년의 북송사업과 회한을 보여준다. 우선, 이름은 아버지의 북한식 이름과 딸의 남한식 이름을 통해 가치관의 차이를 보여준다. 아버지는 '량공선'이라는 북한식 표기로 북한에 대한 지지를 보여주고, 딸은 '양영희'라는 남한식 표기로 중립적 가치관을 보여준다. 다음으로, 조총련 활동가 부모는 북한에 대한 지지를 보여준다. 아버지는 조총련 활동가로 일하고 어머니는 아버지를 내조하고, 나중에 세 아들의 북송 이후 어머니도 조총련 활동가로 일함으로써 1960년대 지상낙원이라는 북한에 대한 기대를 보여준다. 그리고 세 아들의 북송은 북에서 수여 받은 훈장들과 큰아들의 죽음을 대비시킨다. 세 아들은 김일성 환갑 축하자리에 강제로 북송되고, 아버지가 받은 훈장은 세 아들의 보험이 된다. 하지만 어머니는 큰아들 건오가 북한에서 음악을 포기하는 삶에 비관하고 끝내 죽음에 이르게 되면서 고통과 회한을 겪게 된다. 또한, 북송사업은 세 아들에 대한 걱정과 경제적 궁핍에 직면하게 만든다. 어머니는 북송으로 인한 세 아들 가족의 경제적 궁핍에 직면하여 몇 개의 집값을 북한에 보내는 45년간의 북송사업으로 일가의 가장 노릇을 한다. 연금을 받는 와중에도 어머니는 빚을 내어 생필품을 보냄으로써 경제적 곤궁에 처

한다. 마지막으로, 어머니의 치매는 북송사업의 망각으로 이어진다. 어머니는 치매 후 북송사업 자체를 잊게 되고, 딸은 조카의 편지를 앞에 두고 부치지 못하는 답장을 쓰며 고뇌한다.

　　남한/북한의 대립은 사진·내레이션·표정의 결합, 미디엄숏을 통해 사실·사건·심리의 결합, 염원/막막함의 대비를 표현한다. 세 아들이 강제로 북에 가게 된 사연, 큰아들이 음악을 못하게 되면서 고통을 겪고 죽은 사연은 세 아들에 대한 사진자료들의 편집을 통해 객관적 사실을 보여준다. 이와 함께 딸 영희의 내레이션을 통해 사건을 설명하고, 사진을 보는 어머니의 고통스러운 표정 속에 회한의 심리를 표현한다. 마지막 장면에서 어머니가 가족을 위해 기도하는 모습을 딸이 지켜보는 장면은 치매 상황에서도 가족을 그리워하는 어머니, 북한의 아버지 옆에 묻히고 싶은 어머니의 염원, 북한 입국이 금지된 딸의 막막함을 대비적으로 그려낸다.

4. 국가폭력/양민학살: 제주 4.3 사건, 죽음과 공포의 외상

　　〈수프와 이데올로기〉에서 국가폭력과 양민학살의 대비는 제주 4.3 사건을 통해 죽음과 공포의 외상을 보여준다. 우선, 계엄령과 양민학살은 국가폭력의 잔인성을 드러낸다. 일제로부터의 해방 이후 한반도는 미국과 소련에 의해 양분되고, 제주는 남

한 단독 선거를 주장하며 관덕정 시위를 벌인다. 국가의 계엄령 선포로 군경은 관덕정 시위 참가자를 총살하고 산의 무장대를 점거한다. 군경은 무고한 양민들을 무려 1만 4532명이나 학살함으로써 국가폭력의 무자비한 잔인성을 드러낸다. 다음으로, 어머니의 무장대 지원 활동은 용기와 두려움을 보여준다. 어머니는 병원에서 받은 가솔린을 물통으로 몰래 나르는 활동을 통해 무장대를 지원하는 용기를 보여준다. 또한, 어머니의 친지와 약혼자의 죽음은 국가 폭력에 대한 공포와 슬픔의 외상을 드러낸다. 큰 외삼촌은 세 아들의 시신을 보고 분노하다가 군경 총의 개머리판으로 뒤통수를 맞아 두 눈알이 튀어나오고 사망한다. 의사 약혼자는 죽음을 각오한 상황에서 약혼반지를 돌려주고, 무장대를 지원하기 위해 산으로 가고 결국 사망한다. 가까운 친지와 약혼자의 죽음, 피로 물든 개천, 길가에 쌓인 시체는 죽음의 공포와 슬픔으로 외상을 남긴다. 마지막으로, 일본으로 밀항은 죽음으로부터의 탈출과 책임감을 보여준다. 어머니는 18세의 나이로 남동생과 여동생을 데리고 30킬로의 길을 걸어 산책하는 것으로 위장하여 일본으로 밀항한다.

　　〈수프와 이데올로기〉에서 국가폭력과 양민학살의 대비는 뒷모습과 롱숏, 트래킹숏과 익스트림롱숏, 미디엄숏과 롱숏을 통해 기억과 망각, 고통과 상실, 슬픔과 망각을 표현한다. 어머니가 기념관에서 수많은 죽음을 직면한 후 제주 바다를 바라보는 장면은 혼자 앉아 있는 뒷모습 롱숏을 통해 기억하고 싶지 않은 과거와 알츠하이머로 기

억을 잃어가는 어머니의 상실을 표현한다. 제주 바닷가에서 4.3 사건으로 인해 불탄 집
터 옆을 지나가는 장면은 70년 전 밀항을 위해 걷던 어머니의 강인함, 현재 불탄 집터
를 보는 어머니의 망각을 통해 기억/망각, 강인함/상처를 대비시킨다. 4.3 제주지역 행
방불명 희생자 위령비를 향해 걸어가는 장면은 약혼자 묘비에 대한 안타까움을 익스
트림롱숏으로 표현함으로써, 과거의 슬픔에 대한 기억과 망각을 통한 상실을 대비시켜
표현한다.

5. 세 가지 이데올로기 대립과 소통, 회한, 외상의 기억

〈수프와 이데올로기〉는 세 가지 이데올로기 대립을 통해 소통, 회한, 외상의 기
억을 소환한다. 부모는 일제시대, 분단 상황, 남한 단독선거 주장과 양민학살을 겪고,
제주 4.3 사건에 대한 충격과 끔찍한 기억으로 남한 정부를 비판하고 북한 정부를 지
지하게 된다. 일본의 한국인 차별 상황에서 조총련 활동가로 일하면서 세 아들을 북으
로 보내기 까지 한다. 여기 한국인/일본인, 남한/북한, 국가폭력/양민학살이라는 세 가
지 이데올로기 대립을 관통하는 가장 핵심적인 사건은 제주 4.3 사건이다. 어머니는 제
주 4.3 연구소의 인터뷰 날부터 치매가 진행되며, 과거의 사건과 죽은 약혼자가 꿈에
나오게 되면서, 잊고 싶은 기억, 끔찍한 충격을 망각하고자 한다. 어머니는 죽은 외삼

촌, 죽은 큰아들, 죽은 남편에 대해 끊임없이 묻고, 딸은 계속해서 마치 그들이 살아있는 것처럼 대답함으로써 가상현실의 매트릭스를 경험한다.

〈수프와 이데올로기〉는 다큐멘터리영화와 애니메이션의 결합, 빛과 어두움의 대비를 통해 죽음과 공포, 기억/망각의 대비를 표현한다. 제주 4.3 사건에 대한 다큐멘터리와 애니메이션의 결합은 역사적 사실을 애니메이션으로 간략하게 제시하면서 어두운 색채와 까마귀의 상징을 통해 죽음과 공포를 표현한다. 또한 치매가 진행된 어머니가 계단을 오르는 장면은 깜빡이는 불빛을 통해 빛과 어두움을 대비시키면서 기억과 망각의 대비를 표현한다. 〈수프와 이데올로기〉는 기억의 고통에 직면하여 망각의 상실을 선택하는 어머니의 모습을 통해서 과거 역사적 사건에서 드러나는 국가폭력의 잔혹성과 양민학살의 트라우마를 보여준다. Critique M

디즈니 애니메이션 속 마녀들
: 백설공주의 사악한 여왕부터 엘사까지

추동균

문화평론가. 대학에서 연극과 영화를 전공했으며, 대구에서 연극, 뮤지컬, 오페라 연출로 활동하고 있다.

〈겨울왕국〉(2013, 제니퍼 리, 크리스 벅)에서 가장 잊을 수 없는 순간은 아마도 주인공 엘사가 영화 전반부 동안 숨겨왔던 마법의 힘을 완전히 발산하는 뮤지컬 넘버 '렛 잇 고'일 것이다. 이 넘버는 시각적, 청각적으로 놀라울 뿐만 아니라 이전 디즈니 애니메이션에서 벗어난 시퀀스로, 엘사 이전의 디즈니 애니메이션 여주인공이 이런 종류의 힘을 가진 적이 없었다. 디즈니 영화에서 여성은 주인공을 돕는 조력자이거나 자신의 능력을 주인공들의 파괴에 사용하는 사악한 마녀가 대부분이었다.

엘사의 신비로운 재능과 그 재능을 받아들이고 난 후의 모습은 공주보다는 마녀에 더 가까운 캐릭터이지만, 애니메이션에서 주인공이자 열망하는 캐릭터로 자리매김한다. '렛 잇 고'는 과잉으로 특정 지어지는 그녀의 절제된 모습을 벗어던지고 변신하는 전환의 순간이다. 노래 한 소절에 엘사는 절제된 여왕에서 마녀로 변신하여 디즈니 역사상 가장 과도한 마법의 여성으로 기록되고 있다. 무엇보다도 '렛 잇 고'에서 엘사의 변신은 이전에는 사악함을 나타내는 데만 사용되었던 여성성의 불안정성과 인위성을 현대의 엘사 캐릭터에서는 긍정적인 의미로 재조명된다.

수십 년 동안 디즈니는 주인공에 대항하기 위해 마녀 캐릭터를 사용해 왔다. 엘사가 있기 전까지 디즈니는 마법의 여성을 악으로 표현하기 위해 과장된 여성성의 사용해 마녀로 표현해왔다. 선한 여성 캐릭터는 그들의 외모를 나타내기 위해 자연스러운 아름다움을 지니고 있지만, 악한 여성 캐릭터는 여성성을 얻기 위해 눈에 띄는 화장과 극적인 의상을 사용하여 그들의 아름다움을 구성해야 한다. 사악한 여성들은 젊음과

매력을 보여주기 위해 마법을 사용함에 따라 또 다른 인위적인 요소를 제공한다. 이러한 허구성은 캐릭터들을 사회의 헤게모니적 이상 바깥에 존재하는 영역으로 표시한다.

암묵적 퀴어성이 디즈니 마녀들의 기능에 변화를

디즈니 애니메이션의 여주인공은 단순히 선함과 친절함의 매우 전형적인 예들인 경향이 있고, 수용성에 대한 지배적인 이상들을 구체화하고 종종 자신의 이야기에서 수동적인 인물로 등장하는 경향이 있다. 젊은 여성들은 모두 필연적으로 이성애적인 로맨스에 사로잡힌 채로 애니메이션이 끝나며, 성적인 욕망을 피하고 항상 순결한 모습으로 묘사된다. 디즈니 애니메이션의 특징들에서 욕망은 사회적 규범 밖에 존재하는 사람들에 의해서만 휘두를 수 있는 파괴적인 힘이다.

마녀의 괴물 같은 모습은 본질적으로 그녀의 성적인 본성을 강조하는 경향이 있다. 마녀의 자유분방한 섹슈얼리티는 악의 근원이며, 그녀는 로맨틱한 파트너의 결핍으로 그러한 행동이 나타나는 것으로 표현된다. 그녀는 성적인 에너지를 발산할 적절한 장소가 없는 고독한 인물로 동성애와 일치한다. 마녀는 모든 규범을 위반하기 때문에, 그녀의 괴물적인 여성성은 성에 대한 퀴어적 표현을 통해 부분적으로 인식될 수 있다. 이것은 주류 문화에 대한 동성애 혐오적인 가정을 전복하는데 사용되고, 퀴어적인

<백설공주와 일곱 난쟁이>(1937)의 사악한 여왕

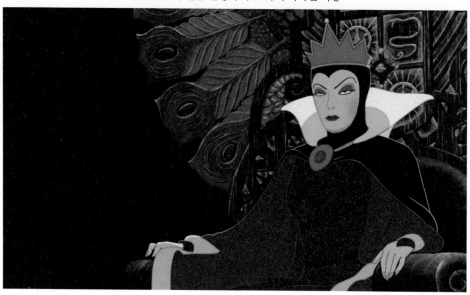

감성이 일상생활에 스며드는 정도를 지적하는 연결 고리를 제공한다.

디즈니 악당들은 평소 형태로 기능하는 것이 그들에게 효과가 없거나 자신에게 맞지 않을 때 다른 모습으로 변신한다. 그들은 적극적으로 자신의 삶뿐만 아니라 주변 환경을 통제하려고 한다. 그들은 강하고 두려움이 없으며 매우 창의적이다. 또한 성숙하고 강력하며 독립적이다. 다시 말해 그들은 그들이 여성 희생자가 아닌 모든 것이라고 말 할 수 있다. 이 여성들은 성 규범을 벗어남으로써 이러한 관념의 내재적 수행성을 드러내고, 성별과 섹슈얼리티의 문화적 규제로 인해 발생하는 부조리에 대한 퀴어적 인식을 제정하는 방법이 된다. 그들의 수용 미학의 암묵적인 퀴어성은 디즈니 애니메이션 마녀의 기능에 변화를 가져왔고, 〈백설 공주와 일곱 난쟁이〉(1937, 데이비드 핸드 외)의 노골적인 마녀에서 존경받는 주인공인 〈겨울왕국〉(2013, 제니퍼 리, 크리스 벅)의 엘사로 진화하게 된다. 동성애에 대한 사회적 수용의 진전은 마녀가 두려움의 대상에서 자비로운 통치자로 변모했다는 것이다.

디즈니 애니메이션의 마녀는 디즈니 최초의 장편 애니메이션인 〈백설 공주와 일곱 난쟁이〉(1937, 데이비드 핸드 외)에서 백설공주에게 살인 음모를 꾸미는 사악한 여왕으로부터 시작한다. 사악한 여왕은 이후 등장할 모든 마녀의 특정한 미학을 정립한다. 과장된 아치형 눈썹과 짙은 화장을 한 얼굴, 그녀의 창백한 피부는 이러한 다채로운 특징을 더욱 돋보이게 한다. 그녀의 의상은 매우 연극적인데 보라색 드레스를 덮

<잠자는 숲속의 공주〉(1959)의 말레피센트

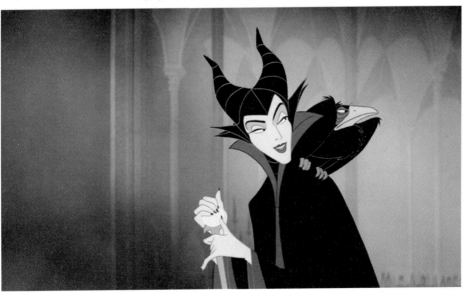

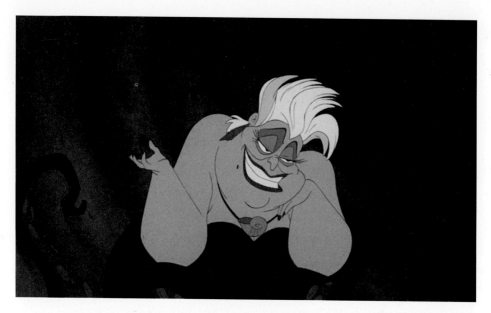

<인어공주>(1989)의 우르술라

는 검은 망토는 드라마틱함을 더한다. 그녀의 신중하게 구성된 여성성은 낮고 명령적인 목소리에 의해 상쇄되어 백설공주의 여성적인 고음과 대조된다.

　　이러한 화려한 모드는 여성성의 가면을 과시하면서 여성성의 인위적인 신호를 보내는 역할을 한다. 사악한 여왕의 출현은 줄거리에 필수적인데, 마법거울이 그녀를 이 땅에서 두 번째로 아름다운 여성으로 분류한 것이 그녀의 분노를 분출하는 촉매제가 된다. 이 애니메이션은 마녀가 등장하는 모든 디즈니 영화에서 필수적인 것이 되는 구성된 인공적인 아름다움의 악과 자연적인 아름다움의 선함이라는 이분법을 설정한다.

　　마찬가지로 관심을 끄는 것은 <잠자는 숲속의 공주>(1959, 클라이드 제로니미 외)의 말레피센트인데 그녀는 왕실의 보라색으로 장식된 검은색 옷을 입고 있는 사악한 여왕의 미학을 모방했지만, 녹색 피부와 뿔 달린 머리장식은 그녀를 비인간적이고 동물적인 느낌을 주는 괴물 같은 여성성을 더욱 과장시킨다. 고전 애니메이션의 이 두 마녀는 모두 어느 정도 매력을 지닌 것으로 묘사되지만, 그 아름다움은 부자연스러운 특성으로 인해 혐오감을 불러일으키기도 한다. 여성의 사악함은 성적이고 권위의 정점에서 중년의 아름다움으로 묘사된다.

　　모든 사악한 마녀들의 나이와 성적 주체성에 특히 주목해야 한다. 그들의 과도한 성적 에너지는 노화 과정에 의해 완전히 성욕이 없어져 두려워해야 할 범법적인 존

<쿠스코? 쿠스코!>(2000)의 이즈마

재로 표시된다. 그들의 사악한 지위와 사회적 규범 밖의 위치는 그들이 막아야 하는 것으로 묘사되는 고전 애니메이션에서 동성애를 묘사하는 것과 일치하며, 미학은 위험의 식별 표시가 된다. 사회 질서는 마녀들의 죽음과 여성스러운 여주인공의 이성애적 행복을 통해서만 돌아올 수 있다.

　　적절한 여성성에 대한 개념은 현대의 디즈니 마녀를 묘사할 때 더욱 과장되게 표현된다. 사악한 여왕과 말레피센트는 미학에 의해 정의되었지만, 그들은 여전히 노골적인 공포의 대상이었다. 그러나 그들의 현대적인 대응들은 서서히 변화하는 동성애에 대한 개방성으로부터 혜택을 누리며, 과장된 아름다움의 구성뿐만 아니라 디즈니 스튜디오의 필수 요소인 아이러니와 유머러스한 화려함을 받아들인다.

　　<인어공주>(1989, 론 클레멘트와 존 머스커)의 우르술라와 <쿠스코? 쿠스코!>(2000, 마크 딘달)의 이즈마는 모두 디즈니 스튜디오의 이러한 변화를 받아들이며, 젠더 이상을 수행하는 것을 즐기는 동시에 아름다움을 구성물로 드러내는 무절제한 신체를 선보인다. 익숙한 아치형 눈썹, 밝은 색의 눈꺼풀, 진홍색 입술은 모두 존재하지만, 이 마녀들에게 메이크업은 얼굴이 노화되고 처진 살 속으로 가라앉아 그 밑에 있는 현실을 드러낸다. 마녀들은 검은색과 보라색을 의상의 색으로 선택해 마녀의 원래 복장 규정을 따르지만, 의상은 화려한 실루엣보다는 옷이 몸매에 달라붙어 군살이

나 얇은 팔다리를 드러내어 보기 싫은 존재로 보이게 한다.

하지만 이 마녀들은 이전에 표현되었던 고전 애니메이션의 마녀들처럼 섹슈얼리티의 상징으로 서 있으며, 여성의 사회적 의견에 직접적인 모욕으로 작용하는 욕망적인 이미지에 대한 확신으로 사회적 여론에 정면으로 도전하는 역할을 한다. 반은 인간이고 반은 문어인 우르술라의 모습은 비인간적인 섹슈얼리티로 특징지어지는 말레피센트의 동물적인 본성을 떠올리게 한다. 여성의 모습을 희화화하고 팜므파탈 도상의 우르술라는 미국의 팜브파탈로 유명한 배우 리타 헤이워드를 패러디하는 동작으로 움직이며 엉덩이 (촉수)를 물결치며 움직인다. 그녀는 아리엘에게 남자를 유혹하는 방법을 알려주면서 자신의 큰 몸매를 자신있게 보여주며 자신의 욕망을 확신한다.

이즈마는 또한 다른 사람들이 자신의 노화된 특징을 바람직하지 않다고 생각할 수 있다는 사실을 전혀 인식하지 못한 채 바람둥이 요부의 역할을 한다. 그녀는 달성하려고 시도하는 여성성에 맞지 않게 모든 사악한 디즈니 여성들과 마찬가지로 낮은 목소리를 낸다. 하지만 이즈마의 목소리는 콧노래를 부르는 듯한 목소리로 이전 마녀들보다 훨씬 더 악역의 이미지를 성적으로 보이게 하려고 노력한다. 전통적인 미의 기준에 부합하지 않는 성욕적인 성향으로 사악한 여왕과 말레피센트보다 훨씬 더 불편한 존재로 묘사된 현대의 마녀들은 이성애적 이상에 대한 부조리함과 디즈니 스튜디오 미학의 개방성을 드러내고 있다.

<겨울왕국>(2013)의 엘사 두 가지 버전

자연의 안정성에 의문을 제기한 마녀들

21세기에 동성애자의 권리가 계속 발전함에 따라 마녀의 모습은 더 이상 사회에 위협이 되는 악의적인 성적 따돌림자가 아니다. 엘사에게는 비록 앞선 마녀들과 다른 방식임에도 불구하고 디즈니 스튜디오의 마녀 본성은 여전히 남아 있다. 마녀들은 모두 자신의 살인 계획을 위해 변신한다. 사악한 여왕, 말레피센트, 이즈마는 여성스러운 몸을 버리고 각각 늙은 노파, 불을 뿜는 용, 광적인 고양이로 변신한다. 또 다른 모습으로 변신하는 것은 여성성의 궁극적인 욕망이라고 볼 수 있다. 우르술라는 이를 가장 극단적으로 밀어붙여 까마귀 머리의 아리엘의 모습이 된다. 자신의 거짓된 외모를 주인공의 외모와 직접 연결시킴으로써 마녀는 그에 맞는 의상을 채택하는 쉬운 방식으로 자연미의 안정성에 대한 의문을 제기한다.

엘사는 의도적이고 계획적으로 경쟁자를 해치기보다는 자신을 고립시키기 위해 마법을 사용하기 때문에 변신이 속임수라고는 할 수 없다. 하지만 벨(<미녀와 야수>, 1991, 게리 트루스데일, 커크 와이즈)이나 신데렐라(<신데렐라>, 1950, 클라이드 제로니미 외) 같은 공주와 같이 묶으면서 덜 극단적인 변신을 하기도 한다. 하지만 벨이나 신데렐라 같은 주인공들은 외모를 바꾸기 위해 다른 사람의 도움에 의존하는 반면 엘사

는 '렛 잇 고'에서 자신을 변화시키기 위해 자신의 마법을 사용한다.

엘사는 대관식 복장을 반짝반짝 빛나는 드레스로 바꾸고 고정되고 뻣뻣한 머리를 부드럽게 많은 머리로 바꾸는 등 스스로 행동에 옮김으로써 마녀의 고유한 특징인 주체성을 즐긴다. 벨, 신데렐라, 오로라가 평범한 사람에서 왕족으로 변신하는 동안 엘사는 화려함을 위해 왕족의 옷을 벗어 던진다. 엘사는 모든 디즈니 공주들의 미의 기준에 부합하는 모습을 유지하지만, 이러한 변신은 디즈니 스튜디오 마녀들의 상징으로 인해 색이 얼룩지고 행동에 내재된 긴장감을 가진다. 엘사는 이전의 자연스러운 메이크업을 버리고 스모키 눈과 짙은 입술로 사악한 여왕과 말레피센트에 의해 마녀로 대중화된 외모에 대한 세련된 해석을 위해 이전의 자연스러운 새로운 메이크업을 지양한다.

디즈니의 마녀들, 문화적 공포감을 주는 권력의 항구

또한 세련된 룩을 선보이며, 몸매를 감싸는 드레스는 우르술라와 이즈마의 의상 선택에 맞춰 그녀를 일치시킨다. 엘사의 캐릭터를 더욱 복잡하게 만들기 위해 엘사는 악의 상징인 검은색과 보라색의 옷을 입고 등장하지만, 그녀가 변신 후 새롭게 선택한 반짝이는 파란색 드레스는 신데렐라의 무도회 드레스와 바다에서 나오는 아리엘의 마지막에 빛나는 의상을 연상시킨다. 그래서 엘사는 선과 연관된 젊은 아름다움을 보여주는 동시에 그 위에 화려함의 이미지를 겹쳐 놓으면서 모순의 캐릭터가 되어, 그녀보다 먼저 온 마녀들의 전복적인 상징성을 암시한다.

디즈니 마녀들은 궁극적으로 알 수 없는 힘의 깊이를 품고 있지만 확인되지 않은 여성성에 대한 문화적 공포를 나타내는 권력의 항구라고 할 수 있다. 비록 엘사가 마녀들의 괴물 같은 여성성을 보여주지는 않지만, 그녀는 여전히 사악함과 연결되었던 여성적인 과잉성을 구현하고 있다. 엘사는 디즈니 공주 캐릭터에게 기대되는 순결하고 순수한 행동을 유지하지만 그녀는 이성애적 로맨스를 수립하지 않고 애니메이션을 끝내면서 기존 디즈니가 가지고 있던 마녀 캐릭터의 설정과 계속 일치시킨다. 엘사는 기존 디즈니 애니메이션의 마녀들처럼 파괴적인 목적을 충족시키지 않고 디즈니 애니메이션의 개념을 구현하고 있다. 그러므로 현대 디즈니 애니메이션의 마녀는 사악할 필요는 없지만, 디즈니는 마녀를 애니메이션 구성의 중요한 요소로 남겨 두고 있다.

Critique M

철학자가 청년기에 접어든 여러분에게

이정우

소운서원 원장. 서울대학교에서 공학, 미학, 철학을 공부했고, 아리스토텔레스 연구로 석사학위를, 미셸 푸코 연구로 박사학위를 받았다. 특히 푸코 연구에 독보적인 학자로 평가받는 그는 1995~1998년에 서강대학교 철학과 교수를 역임했으며, 2000년에는 최초의 대안철학학교인 철학아카데미(www.acaphilo.org)를 창설했다.

청년기에 접어든 여러분이 가장 고민하는 문제 중 하나는 아마도 '나'라는 것을 도대체 어떻게 이해하고 어떻게 만들어갈 것인가 하는 문제가 아닐까 싶습니다. 이런 고민은 삶에 항상 따라다니는 화두이지만, 특히 20대 나이의 여러분들에게는 핵심적인 화두일 것입니다. 나를 이해한다는 것은 내가 어떤 존재'인지'를 아는 것이고, 또 나를 만들어간다는 것은 내가 어떤 존재'일 수 있을지'를 모색하는 것입니다. 여기에서 이 문제에 대해 한번 생각해봅시다.

그런데 '나'에 대해 생각하는 것과 '인간'에 대해 생각하는 것은 좀 다릅니다. '나' 역시 '인간'의 한 요소이므로, 인간에 대한 파악은 곧 나에 대한 파악이 됩니다. 하지만 나에게는 인간이라는 일반 개념으로 규정할 수 있는 부분 못지않게 오로지 나의 고유한 측면에서밖에는 이해할 수 없는 부분도 있습니다. 그래서 객관적으로 나를 규정하고 있는 측면들을 정확히 이해하고, 동시에 그런 측면들로 해소되지 않는 나 고유의 측면들을 만들어가야 하는 것입니다. 이렇게 우리의 삶이란 객관적 '인식'과 주관적 '창조'가 얽히는 과정이라 할 수 있습니다. 전자가 결여될 경우 우리는 주관적인 환상에 사로잡히게 되고, 후자가 결여될 경우 우리는 고유한 나를 만들어갈 수가 없는 것이죠.

인식/공부의 필요성과 한계

우선 첫 번째 측면을 생각해봅시다. 나라는 존재의 '~임'을 알아가는 과정을 우리는 '공부'라고 부릅니다. 오늘날 공부의 의미는 이미 많이 몰락했지만, 공부라는 개

<마니에르 드 부아> N°104

넘의 본래 의미는 이런 것이죠. 특히 대학생들인 여러분들은 세계와 우리 자신을 이해하기 위해 여러 가지를 공부합니다. 언어학자들은 우리가 쓰고 있는 말들의 심층적인 메커니즘을 밝혀 보여줍니다. 정신분석학자들은 우리의 무의식이 우리의 의식을 지배하고 있음을 가르쳐줍니다. 경제학자들은 우리 사회의 경제가 어떻게 변하고 있는가를 분석해줍니다. 물리학을 통해서는 사물들이 여러 작은 입자들로 되어 있다는 것을 배웁니다. 또, 생물학은 우리 몸이 세포로 되어 있다든가 DNA를 통해서 유전을 한다든가 하는 사실들을 알려주죠. 이외에도 숱한 형태의 과학들이 우리가 살고 있는 세계와 우리 자신에 대해서 말해줍니다. 우리는 이런 지식들을 통해서, 과학을 통해서 앎을 넓혀나갈 수 있죠.

그런데 우리는 이런 공부들에 관해 비판적인 의식을 가질 필요가 있습니다. 단지 그렇구나 하고 수동적으로 배우는 것이 아니라, 과학이라는 것 자체에 대해 다소 거리를 두고 반성해 볼 필요가 있습니다. 그렇지 않으면 지식을 쌓으면 쌓을수록 나와 세계가 이해되는 것이 아니라 오히려 독단과 혼란만 가중되기 때문입니다. 부분적인 지식을 전체적인 지식으로 오해함으로써 독단이 쌓이고, 수많은 지식들을 정리하지 못함으로써 혼란에 휩싸입니다. 내가 살았던 20대를 추억해 보면 바로 그런 시간들이었던 것 같습니다.

인식/과학에 대해서 비판적으로 반성한다는 것은 곧 이런 지식들을 아무리 쌓

아도 해소되지 않는 한 가지, 아니 두 가지가 있다는 사실을 깨닫는 것입니다. 하나는 이런 과학적 사실들을 산더미처럼 쌓아놓아도 궁극적으로 '나', 이 고유한 나는 이런 사실들로 온전히 환원되지 않는다는 것입니다. 아무리 많은 지식을 동원해도 완전히는 해소되지 않는 그 어떤 나가 있다는 것이죠. 20세기 중엽 장 폴 사르트르(1905~1980)를 비롯한 여러 철학자들은 이런 고유한 나의 존재 방식을 '실존(existence)'이라고 표현하기도 했습니다. 그 무엇으로도 환원되지 않는 고유의 주체성(subjectivity), 이것이 곧 실존이죠.

또 하나, 과학적 지식들이 제시하는 내용이 다양해서 어떤 궁극적 지식으로 통합되지 않는다는 것입니다. 각각의 과학은 모두 인간을 어떤 특정한 틀로 환원해 설명해주지만, 문제는 그 틀이 하나둘이 아니라는 것입니다. 가끔씩 어떤 틀이 기존의 틀을 포괄함으로써 과학적 발전을 이루기도 합니다만(마르크스의 '타자' 개념이 푸코의 '타자' 개념에 포괄된다든가, 에우클레이데스(유클리드) 기하학이 리만 기하학(타원적 비유클리드 기하학)으로 포괄된다든가, 열역학이 통계역학으로 포괄되는 경우 등. 철학자 바슐라르는 이런 포괄을 'enveloppement'이라는 개념으로 논했습니다), 이런 일은 매우 드뭅니다. 어떤 하나의 틀로 다른 틀들을 환원해 설명하려 하는 것을 '환원주의(reductionism)' 즉 어떤 일정한 원리들을 설정해 놓고서 모든 것들을 그리로 소급시켜 설명하려 하는 입장이라고 합니다만, 그 어떤 환원주의도 성공한 적이 없습니다. 과거에는 철학자들이 형이상학적 사변을 통해서 환원주의를 시도했고, 최근에는 예컨대 뇌과학이니 동물행동학이니 하는 분야들을 비롯한 생명과학을 동원한 환원주의가 유행하기도 했습니다. 그러나 과학적 지식들의 다원성은 어느 하나의 틀로 결코 환원되지 않습니다. 그렇다면 우리는 도대체 그중 어느 것을 '진리'로 받아들여야 하나요?

요컨대, 한편으로 어떤 지식들을 동원해도 '나'는 온전히 해소되지가 않으며 또 다른 한편으로 그런 지식들 자체도 통일되어 있지 않다는 것입니다. '나'라는 주체, 아니 그 이전에 개개의 개별적 존재, 개체, 개인 등은 그 어떤 틀로도 온전히는 환원되지 않는 것입니다.

그렇다면 이런 지식들은 모두 쓸모없는 것일까요? 물론 전혀 그렇지 않습니다. 이런 지식들이 '나'를 온전히 해명해주지 않는다고 해서 그것들이 필요 없는 것은 아닙니다. 각각의 과학은 인간의 어떤 측면을 매우 잘 밝혀주고 있기 때문입니다. 이런 측면들을 인식하지 못하고 자기 자신에 대해 주관적인 상상과 착각에 빠진다면, 이는 곤란한 일이죠. 자신의 주관을 넘어 객관적인 지식을 쌓는 것은 중요합니다. 그래야만 자의적인 주체성의 환상에 빠지지 않을 수 있기 때문입니다. 그래서 지식들은 중요하지 않

은 것이 아닙니다. 공부를 하지 않아도 되는 것이 아닙니다. 오히려 가능하면 많이 공부하는 것이 좋습니다.

왜 가능한 한 많이 공부하는 것이 좋을까요? 어느 한 지식만을 잘 아느니 차라리 지식이 없는 것이 더 낫기 때문입니다. 지식이 없이 단순한 상식에 따라 사는 것은, 물론 바람직하지는 않은 것이지만, 최소한 독단에 빠지지는 않기 때문이죠. 하지만 어느 한 지식만을 가진 사람은 오로지 그 지식만으로 세상을 보고, 오로지 그 지식에만 집착하기 때문에 오히려 몰상식한 인간이 되기 십상입니다. 생물학만으로 세상을 보는 사람은 인간의 언어, 문화, 역사, 정신 등은 도외시한 채 덮어놓고 뇌의 운동이니 세포의 분열이니 DNA니 하는 것들을 가지고서 세상을 봅니다. 정신분석학만 공부한 사람은 덮어놓고 무의식이니 하는 것들을 동원해서만 사람을 봅니다. 특정 과학만을 공부한 사람은 지식의 어떤 한 영역에서는 성과를 낼지 몰라도, 삶 전체, 인생 전반에 대해서는 차라리 건전한 상식을 가지고 살아가는 사람보다 오히려 더 못하게 되는 경우가 많은 것이죠.

그래서 공부를 할 때 가능하면 여러 분야, 여러 관점, 여러 틀을 많이 보는 것이 좋습니다. 그런데 말이 쉽지, 그 수많은 지식들을 어떻게 균형 있게 건강하게 섭취할 수 있을까요? 이 맥락에서 특히 중요한 두 학문이 역사와 철학입니다. 왜 그럴까요? 역사와 철학을 통해서 다양한 지식을 종합하고 거시적 안목을 기를 수 있기 때문입니다. 다른 분야들은 어느 특정한 영역을 다룹니다. 물리학은 물질을, 생물학은 생명체를, 경제학은 경제 현상을, 언어학은 언어를 다룹니다. 하지만 역사와 철학은 모든 분야들을 종합해서 삶 전체를 바라보는 거시적 비전을 주는 분야이고, 때문에 늘 이 두 분야를 중심에 놓고서 다른 지식들을 종합하는 습관을 들이는 것이 좋습니다. 모든 지식은 시간이 흘러가면 역사가 됩니다. 언어학은 언어학사가, 미술은 미술사가, 정치는 정치사가 됩니다. 모든 것은 결국 역사인 것이죠. 그리고 역사에 대한 폭넓은 시각에 근거해서 현재와 미래를 사유할 수 있는 것입니다. 또, 종합적 안목, 거시적 안목의 성숙에는 철학적 사유가 필수적입니다. 앞에서 특정한 과학을 가지고서 세계 전체를 보려는 시도들에 대해 언급했습니다만, 이것은 바로 철학이 해야 할 일을 개별 과학을 가지고서 하려는 시도, 즉 사이비 철학이라고 할 수 있습니다. 모든 형태의 환원주의는 결국 사이비 철학인 것이죠.

요컨대 1) 아무리 지식을 쌓아도 '나'라는 존재가 그 지식들로 온전히 환원되지는 않습니다. '나'는 고유한 실존이고, 그 어떤 것으로도 환원되지 않는 주체성입니다. 2) 하지만 이것이 과학적 지식을 도외시해도 된다는 말은 아닙니다. 오히려 다양한

과학을 널리 공부해 교양을 쌓는 것이 '나'를 이해하는 데 필수적입니다. 그렇지 않으면 주관적인 착각에 빠져 살아가게 됩니다. 3) 늘 역사와 철학을 가지고서 여러 지식을 종합하는 안목을 기르는 것이 좋습니다. 그래야만 단순한 지식이 아니라 나의 사상, 사유, 비전을 기를 수 있습니다.

타인들과 더불어 나를 만들어가기

우리는 처음에 '나'에 대한 물음을 제기했고, 나를 이해/인식하는 것과 나를 만들어가는 것에 대해 이야기했습니다. 지금까지 이야기한 것은 바로 나를 이해/인식하는 것이었습니다. 그 이야기를 하면서 공부에 관한 이야기를 했습니다. 대학에서 공부를 하면서 미래를 준비하고 있는 20대에게는 특히 중요한 문제죠. 이제 두 번째 문제로 돌아와서 생각해봅시다. 이제 나를 이해/인식하는 것에서 나를 만들어가는 것으로 방향을 돌려봅시다.

내가 아무리 많은 지식을 쌓는다 해도, 나아가 역사와 철학을 통해 나의 사유를 만들어간다 해도, 여전히 그런 사유로는 해결되지 않는 '나'가 남습니다. 이 대목이 바로 내가 '만들어가야' 할 나입니다. '나'를 인식하는 것만으로는 삶이 해결되지 않습니다. 행위하는 나, 내가 만들어가야 할 나, (객관적 '나'가 아니라) 고유한 주체성으로서의 나가 남아 있기 때문입니다. 이는 인식의 문제가 아니라 행위의 문제, 창조의 문제입니다. 인식이 없는 창조는 주관일 뿐입니다. 하지만 창조가 없는 인식은 일반성에 그칠 뿐 고유한 나를 완성해주지는 못합니다.

그런데 나를 창조해간다는 것이 오로지 나라는 존재 그 자체 내에서만 가능할까요? 물론 아닙니다. 독립된 어떤 개체, 독립된 나의 주체성은 사실 가능하지 않습니다. 그것은 일종의 환상입니다. 나는 언제나 어떤 특정한 관계 속에 들어 있는 나입니다. 나아가 중요한 것은 '나'라는 존재가 먼저 있고 그러고 나서 다른 존재와의 관계가 형성되는 것이 아니라는 점입니다. 오히려 나의 나-됨은 특정한 관계를 통해서 성립합니다. 예컨대 가족 안에서의 나와 학교에서의 나는 많이 다르죠? 사회에 나가 특정한 관계망들 속에 들어가면 그때마다 '나'는 달라집니다.

찰리 채플린 영화의 한 장면을 생각해 봅시다. 거지인 주인공이 길을 걷고 있습니다. 길에 빨간 깃발을 단 작은 막대기가 떨어져 있습니다. 주인공이 그것을 주워서 "이게 뭐지?" 하고 장난으로 흔들어 봤습니다. 그런데 그 뒤쪽에서 데모대가 몰려 온 것이죠. 그러자 어떻게 되었을까요? 주인공은 졸지에 혁명의 주체가 되어버린 것이죠.

주인공의 '실체'가 존재하는 것이 아니라 관계 속에서 어떤 특정한 존재가 되는 것이죠. 이는 매우 중요한 내용이므로 꼭 기억해 두셨으면 합니다.

물론 그렇다고 나의 나-됨(being-I)이 오로지 관계를 통해서만 가능한 것은 아니죠. 그럴 경우, '나'는 관계가 달라지면서 아예 다른 어떤 존재로 끝없이 변해버릴 테니까요. 안톤 체홉의 '귀여운 여인'이라는 단편소설이 있습니다. 여기에서 주인공은 여러 번 결혼하는데, 결혼할 때마다 배우자에 동일화되어 버리죠(identified). 배우자와 같아져 버립니다. 예컨대, 기억이 정확치는 않습니다만, 선생과 결혼하면 아주 조신한 여인이 되었다가 사업가와 결혼하면 아주 정력적인 여인으로 둔갑하곤 했던 것입니다. 이 여인에게는 '나'라는 주체성이 거의 없다고 해야겠죠. 이럴 경우, '나'라는 것은 의미를 상실할 것입니다.

물론 그런 것만은 아닙니다. 인간이 관계 속에서 변해 가는 존재라 해도 '나'라는 것이 그렇게 쉽게 변해서 흘러가는 것은 아니죠? 왜 그럴까요? '기억'이라는 것이 존재하니까요. 현대 철학의 문을 연 앙리 베르그송(1859~1941)은 그의 위대한 저서인 『물질과 기억(Matière et mémoire)』(1896)에서 기억을 심층적으로 해명하기도 했습니다. 꼭 읽어볼 만한 저작이죠. 들뢰즈의 『시네마』와 함께 읽으면 더 좋습니다. 베르그송이 밝혀 주었듯이, 기억이란 딱 정해져 있는, 불변의 어떤 실체가 아닙니다. 이미 지난 일이므로 변할 수 없는 무엇이 되어 창고에 저장되듯이 저장되는 것은 아니라는 뜻입니다. 결국 '나'라는 존재는 시간 속에서, 관계 속에서 변해 가는 존재인 동시에 또한 기억을 통해서 그 정체성을 성숙시켜 나가는 존재라 하겠습니다. 나의 삶은 관계 속에서 계속 생성해가고, 거기에 기억이 연속성을 부여하는 것입니다. 여기에 다시, 기억 자체도 계속 생성해가기 때문에 '나'란 무척이나 복잡하고 역동적인 존재인 것이죠. 그래서 '나'를 만들어간다는 것은 관계 속에서 생성해가는 것인 동시에 기억을 통해서 일정한 정체성—그러나 그 자체 계속 생성해 가는 정체성—을 만들어 가는 과정이라고 할 수 있습니다. 이 내용은 내가 『주체란 무엇인가?』라는 책에서 자세히 논한 바 있습니다.

이런 성숙에 대해 좀 더 이야기해 보자면, 19세기 초에 활동했던 게오르크 헤겔(1770~1831)이라는 철학자가 있습니다. 헤겔은 '나'란 반드시 내가 아닌 다른 사람, 타인을 경유해서만 성립한다고 했습니다. 내가 내 안에 갇혀서 나를 이해하는 것을 좀 어려운 말로 '즉자적(an sich)' 수준이라고 했습니다. 영어의 'in itself'에 해당합니다. 그러나 이렇게 즉자적 수준에서 생각한 '나'는 사실 주관적인 환상에 불과하죠. 참된 나는 타인과 부딪쳐보았을 때 알 수 있습니다. 타인과 부딪쳐서 내가 부정되어 봐야, 흔히 말하듯이 "깨져 봐야" 비로소 나를 알 수 있다는 것이죠. 이런 수준을 '대자적

기억을 심층적으로 해명한 철학자 앙리 베르그송

(fur sich)' 수준이라 했습니다. 영어의 'for itself'에 해당하죠. 그런 과정을 거쳐서 다시 자신에게로 돌아와 봐야 비로소 '나'라는 것을 잘 알게 되는 것입니다. 이렇게 부정의 과정을 거쳐서 나 자신에게 돌아온 나, 즉 단지 자신 내부의 환상에 사로잡혀 있는 나가 아니라 타인에 의한 부정을 거쳐 다시 자신에게로 돌아온 나가 바로 '즉자-대자적(an-und-fur sich)' 나인 것입니다. 그리고 이런 과정은 일회로 끝나는 것이 아니라 계속되어야 하며, 그런 계속적인 과정을 통해서 나는 성숙해갈 수 있습니다.

친구들과의 관계를 생각해 봅시다. 나는 내가 뛰어나다고 생각하고, 다른 사람들보다 낫다고 생각합니다. 속담에도 "제 잘난 맛에 산다"고 하죠? '즉자적' 단계입니다. 하지만 사고가 성숙해지면서 우리는 상대방도 나 못지않게, 더하면 더했지 못하지 않게 자존심과 욕망, 아집 등을 가지고 있다는 것을 깨닫습니다. 그 순간 내가 나 자신

에 대해 가졌던 환상이 부정됩니다. 그로써 '대자적' 단계에 들어섭니다. 하지만 그런 과정에서 이제 나는 오로지 내 시선을 통해서만이 아니라 타인의 시선을 통해서도, 또 더 나아가서는 상대방과 내가 관계 맺고 있는 그 객관적 전체를 보게 됩니다. 그러면서 오로지 나만이 아니라 내가 속해 있는 관계-망 전체에 대해 좀 더 성숙한 시선으로 보게 되는 것이죠. 그러면서 '나'에 대한 '나'의 시선이 한층 성숙해집니다. 이것이 '즉자-대자적' 단계입니다. 20대의 나이란 한참 자존심, 욕망, 아집, 주관, 환상이 강한 나이죠. 헤겔적인 뉘앙스에서의 성숙이 특히 필요한 나이 대라 하겠습니다.

그런데 문제는 우리가 살아가고 있는 '사회'에서 이 관계라는 것이 이미 정형화되어 있다는 점입니다. 관계들이 열려 있고 그래서 자유로운 관계들을 통해서 나를 성숙시켜 가면 좋겠지만, 현실이 그렇지가 않죠. 이 점을 조금 더 이야기해봅시다.

'하나'와 '여럿'에 대해 생각해 볼까요? '하나'라는 말은 참 묘한 말입니다. 나도 하나이지만 우리 가족도 하나죠. 우리 학교도 하나입니다. 무엇이든 한 덩어리로 보면 하나죠. 여럿을 하나로 묶어서 보면 하나입니다. 그런데 우리 삶에는 이렇게 여럿으로 구성된 하나가 참 많습니다. 가족부터 그렇고 한 학교, 한 학급, 한 동아리, 넓게는 한 국가, 한 권역 등등. 그리고 이런 단위들(units)은 피라미드처럼 위계(hierarchy)를 이루고 있습니다.

여러분들이 대학생들이므로, 한 대학을 생각해 봅시다. 일단 이과와 문과로 나뉘죠? 문과로 들어가면 인문학과 사회과학으로 나뉩니다. 또, 인문학으로 들어가면 어문학 계통과 인문 계통으로 나뉩니다. 어문학으로 들어가면 서양 어문학과 동양 어문학으로 나뉘겠죠. 이런 식으로 계속 스무고개 하듯이 나뉘어 있습니다. 반대 방향으로 이야기하면 한 개인은 예를 든다면 불문학과에 속하고, 어문학계에 속하고, 인문대학에 속하고, 문과계에 속하고, 어떤 대학에 속하는 것이죠. 대학만이 아닙니다. 다른 모든 단위들도 이렇게 되어 있습니다. 좀 개념적으로 이야기해서 우리의 사회는 일반성(generality)과 특수성(particularity)의 체계로 되어 있습니다. 하나의 일반성이 여러 특수성들로 나뉘어 있는 구조인 것이죠. 하지만 이 일반성도 그보다 상위의 일반성에서 보면 또 하나의 특수성입니다. 사회란 이렇게 피라미드처럼 되어 있습니다. 이런 사실이 지금 우리 논의의 맥락에서 무엇을 말할까요? 바로 우리가 사회에서 맺는 관계들이 정형화되어 있다는 뜻입니다. 이는 곧 관계를 통해서 '나'를 만들어간다고 해도, 이 관계라는 것이 사실은 매우 구조화되어 있다는 것을 말합니다. 사회는 한 인간을 자꾸 이런 정형화된 관계망에 가두려고 합니다.

그래서 관계를 통해 '나'를 만들어간다고 할 때, 중요한 것은 이런 정형화된 관

계가 아닌 독특한 관계, 특이한(singular) 관계를 만들어나가는 것입니다. 이때 우리의 삶은 창조적인 것이 될 수 있죠. 바로 이렇게 특이한 관계를 만들어나갈 수 있게 하는 힘, 결코 어떤 정형화된 관계에 온전히 복속되지 않으려고 하는 역능(potentiality), 이것이 곧 앞에서 말했던 고유한 나, 그 어떤 것으로도 온전히 환원되지 않는 나라고 할 수 있습니다. 이때 삶이란 그저 어떤 '주어진 것'이 아니라 '만들어가는 것', 일종의 실험 즉 삶의 존재양식(mode of being)을 둘러싼 실험이 될 수 있습니다.

　　물론 이것이 사회에 이미 구축되어 있는 틀을 간단히 무시하고서 내 길을 찾아갈 수 있다는 것을 뜻하지는 않습니다. 그렇게 생각하는 사람은 앞에서 말한 '즉자적' 단계에 머무는 것이죠. 우리는 공기 없이 살 수 없듯이 사회의 틀 없이도 살 수 없습니다. 따라서 많은 사유와 모색, 실험, 소통, 좌절 등등을 통해서 서서히 스스로를 만들어가면서 동시에 사회의 변화에도 일조할 수 있는 것이지, 그저 내 생각만으로 세상이 달라질 수 있다고 생각하면 그건 낭만적인 착각이죠. 창조적 삶을 살고자 하는 우리 내면의 불을 꺼트리지 않으면서도, 동시에 보다 냉정하고 객관적인 자세로 사회와 부딪치면서 한발자국 한발자국씩 나가야 하는 것입니다.

　　요컨대 1) '나'란 오직 나 내부에서만 성립할 수 있는 것이 아니라, 타인과의 관계를 통해서 성숙시켜 나갈 수 있는 것입니다. 2) 그런데 우리가 살아가고 있는 사회는 대부분 정형화된 관계로 되어 있고, 사회는 그런 관계를 강요합니다. 3) 하지만 우리는 우리 내부의 '나', 그 무엇으로도 환원되지 않는 나의 주체성을 통해서 창조적인 관계들을 맺어나갈 때 진정한 '나'를 만들어갈 수 있습니다. 바로 이때에만 개별적 존재로서의 '나'와 타인과의 관계를 통해서 성립하는 '나'가 화해할 수 있는 것입니다. *Critique M*

프랑스 '오마주 행사', 왜곡된 환상

에블린 피에에

Evelyne Pieiller

〈르몽드 디플로마티크〉 기자, 문화평론가.
주요 저서로 『반역자들의 예언』(2000), 『세계를 조종하는 리모컨』(2005) 등이 있다.

프랑스는 1974년부터 공식적인 기념행사 기간, 즉 특정 인물과 사건을 기리는 '오마주(Hommage)의 해'를 정해 각종 행사를 여는 등**(1)** 각별한 열정을 보이고 있다. 오마주와 관련한 토론·강연·공연 등의 행사가 대대적인 축제 분위기를 연출하면서, 기괴하지만 전혀 해롭지 않은 광기를 보여주는 듯하다.

하지만 이런 기념행사는 달콤한 축제 분위기를 통해 대부분의 논란을 잠재우고 있다. 물론 영광스럽게도 특별한 임무가 요구된 프랑스혁명 200주년 기념행사는 예외였지만, 대부분의 이런 행사는 현재 논의 중인 의제와 관련해 특정 아이디어를 제안하거나 지대한 공헌을 하며, 정치적 역할을 진지하고 끈질기게 하고 있다. 한편 2010년 당시 프랑스 문화통신부 장관 프레데리크 미테랑은 이런 부분을 놓치지 않고, "민족정신을 고취하는 추모행사는 충직과 성찰을 요하는 국가 정체성에 꼭 필요하다"며 "집단의 기억을 추모하는 이 순간은 우리가 함께하는 삶에 자양분이 되며, 우리의 응집력을 강화해준다"고 말했다.**(2)** 그래서 그는 자신의 동료인 에리크 베송 이민·통합·국가 정체성·연대개발 장관이 시작한 '국가 정체성'에 대한 토론에서 "추모행사의 의미를 확실히 거론할 필요가 있다"고 강조했다. 그런

(1) 1974년부터 시작한 이 운동은 1998년 국가추모행사 최고위원회를 출범시켰다. 이 기관은 국립기록보관소 산하기관으로 배치돼 있다.

(2) 2010년도 국가추모행사 홍보책자 인용.

<데커레이션>, 1989 - 한스 하크

데 이런 찬양행사가 우리에게 도대체 어떻게 '함께하는 삶'이니, '국가에 대한 아이디어'니 하는 의미를 준단 말인가?

굴욕적인 브레타니 조약도 기념하는 현실

비록 음악가 쇼팽, 시인 뮈세, 작가 주네 등 예술 분야 인사에 대한 추모행사는 그 의미가 축소되고 있지만, 그래도 이들 행사가 2010년 모든 행사에 생기를 불어넣었다는 점에서 그 호기만은 주목할 만하다. 이들 행사는 웅대한 프랑스의 상징인 갈리아나 오베르뉴의 수탉(프랑스의 상징이 되는 동물-역자)에 기댄 관행적인 오마주와는 거리가 멀다. 이 오마주는 실패나 실수, 혹은 단순히 성공을 이뤄내지 못한 공허함 속에서도 마찬가지로 발현되는 것이 '민족정신'이라고 강조하며 역설을 즐긴다.

요컨대 백년전쟁 초반인 1360년 영국과 체결한 브레티니 조약(Traité de

Brétigny), 즉 프랑스 왕국과 프랑스 영토 그리고 프랑스 백성의 3분의 1일을 영국에 바친 '굴욕적인 불공정 협약'에 대한 기념행사도 열렸다. 이와 똑같은 피학적인 충동 속에서, 사람들은 프랑스 북부 노르파드칼레 지역에 있는 캉브레스 성당의 피에르 다일리 주교와 물리학자 루이 드브로이 공작을 기리고 있다. 전자는 '과학과 기술' 서적으로 분류돼 조금 어색한 그의 유명 저서 『세계의 형상(Imago Mundi)』을 점성술 이론서로 검증해주기 위해, 후자는 "그의 동생 루이의 눈부신 지성을 과학에 입문시킨, 과학 분야에서 가장 괄목할 만한 과학자"라며 기리는 것이다.**(3)**

(3) 루이 드브로이(1892~1987)는 프랑스의 수학자이자 물리학자로, 1929년 노벨물리학상 수상자이다.

프랑스 시민들은 혼란스런 상황에서 과연 이런 다양한 행사가 한 역할이 무엇인지 자문하고 있다. 이것은 경직된 일부 오만스러움에 대해 시민들이 쏟아내는 소리 없는 탄식이 아닐까?

오마주 추모행사로 인한 왜곡된 고정관념

이런 근대식 사유에 대한 찬양에는 프랑스의 '근본적 뿌리인 기독교'에 표하는 존경심이 깔려 있다. 프랑스의 대통령이었던 니콜라 사르코지가 로마 라트란궁 연설에서 사용한 인상적인 용어를 빌리면 "뿌리를 뽑아버리는 것은 국가 정체성의 응집력을 약화하는 것"인 셈이다. 그리하여 기념행사는 응집력 약화를 용납하지 않을 것이고, 곧 '경제와 사회'라는 주제로 개최될 오마주 행사에서까지 그 뿌리를 열광적으로 찬양할 예정이다. '경제와 사회' 타이틀로 개최되는 11번의 행사 중 7번이 종교적 행사다. 생프랑수아 드살이 세운 성모 방문회 수도원 추모행사에서부터 생뱅상 폴이 세운 자비 수녀회 추모행사까지, 그리고 클뤼니 수도원 추모행사에서부터 프랑수아 피용 프랑스 총리가 각별하게 여기는 솔렘 수도원 추모행사에 이르기까지, 마지막으로 '기독교 쇄신'을 위해 활동한 앙리 생시몽 백작 추모행사를 거치면서 사람들은 오마주에 대한 고정관념을 지니게 된다.

특히 사람들이 다른 행사에서까지 기독교의 기여를 빼

놓지 않고 언급한다면 오마주에 대한 고정관념은 심화될 것이다. 한 예로 사람들은 1910년 자신의 저서, 즉 모리스 바레스와 에두아르 드뤼몽이 극찬한 작품 『잔 다르크의 자비의 신비』(4)에서 노래한 것처럼 "신앙생활로 복귀한 시인 샤를 페기"를 추모하는 행사를 열 예정이다. 하지만 페기가 자신에 대한 세간의 오해를 해소할 뚜렷한 목적을 갖고서 저술한 또 다른 1910년 작품 『우리들의 청춘』에 대한 추모행사는 예정에 없다. 그는 이 책에서 "드레퓌스 사건에 대한 자신의 투쟁 의지는 물론 사회주의와 공화주의에 대한 이상을 꺾지 않겠다"고 했다.

(4) 1921년 파리에 있는 출판사 갈리마르에서 출간되었다.

그래서 '왜 국가란 말이 가톨릭 국가 프랑스와 동일시되는 것일까' 하는 의혹을 저버릴 수 없다. 물론 그건 아니다. 국가란 말은 훨씬 더 미묘한 뜻을 지녔다. 왜냐하면 전반적인 행사 프로그램 구성은 갈등·근본주의·강요를 제거한 차분해진 프랑스의 비전, 즉 영적이거나 예술적인 것 이외의 비전을 제시하는 데 주력하기 때문이다.

몇몇 주요 오마주는 뚜렷한 특색을 지녔다. 제1회 노벨문학상 수상자인 쉴리프뤼돔과 앙리 4세를 기리는 오마주 행사에서는 "종교적 극단주의에 종지부를 찍은 능력"을 강조하고, 알베르 카뮈 오마주 행사에선 "식민지와 같은 땅에서 두 민족 간에 평화로운 공존의 종식을 두고 마치 실패한 유토피아처럼 괴로워했던" 그의 알제리전쟁에 대한 시각에 경의를 표했다. 멋진 일관성이다. 사람들은 페기가 세상의 질서를 수용한 것이라며 추앙하고, 카뮈는 알제리의 독립과 프랑스·알제리 양국 간 평화공존 사이에서 선택을 거부했다고 칭송한다. 간단히 말해, 카뮈는 불관용에 은밀히 침잠된 편견의 틀을 뛰어넘을 줄 알고, 오마주보다는 내면 깊숙한 곳에서 나온 최상의 법, 즉 그의 유토피아 정신을 과감하게 기리는 국민적 추모를 받을 만하다는 것이다.

추모는 갈등을 해결하는 해법의 축이 되어야

심지어 6·18 호소(드골이 제2차 세계대전 당시 1940

년 6월 18일 영국에서 〈BBC〉 라디오를 통해 나치에 협력한 비시 정부 치하의 프랑스 국민에게 대독 항전을 호소하며 애국심을 고취시킨 연설-역자) 기념행사는 50주년과 100주년 단위로 치르던 국가 기념행사의 주기 분할 권한마저 없애버리는 처사다.(5) 미테랑 전 프랑스 대통령은 드골의 6·18 연설을 무엇보다 불굴의 투쟁 정신, 즉 "현대 프랑스의 사회적 협약의 토대가 된 행위"로 소개했다. 그는 이 연설이 "남녀 간의 평등"에서부터 "1944~46년의 사회법"에 이르기까지 모든 해방운동의 기폭제라고 했다. 참 멋진 말이다. 이런 말에 흥분한 우리는 당시 프랑스 공화국의 임시정부에 공산주의자와 사회주의자, 그리고 이런 오마주를 시행한 프랑스 인민공화운동당(MRP)의 의원들이 포진해 있었다는 것을 거의 잊고 있는 것 같다. 그리고 사람들은 요즘 역사의 의미를 축소해버린 6·18 호소의 매력을 부각시키며, 전국레지스탕스평의회(CNR)의 역할을 거의 잊고 있다. 사회적 불화의 요인인 트러블 메이커 위인에 대한 기념행사는 설 자리가 없다. 물론 예외는 있다. 선동가로 분류된 "정권을 잡으려고 시도한 최초의 공산주의자"이자 프랑스혁명 당시 프랑스 집정내각(Le Directoire) 치하에서 기요틴에 의해 처참하게 처형된 그라쿠스 바뵈프는 기리지만, 추모 리스트에 끼어도 될 혁명적 저널리스트 카미유 데물랭과 프랑스에서 처음으로 사형제도 폐지를 주장한 정치인이자 법률가인 후작 생파르조 등에 대한 추모는 검토 중인 "기타 추모 가능한" 일련의 행사 속에 방치된 채 도외시되고 있다.

이는 지난날의 꿈을 접는 것이 좋으며, 우리한테 중요한 것은 국민적 공감대에 적극적으로 협조하고, 추모를 갈등의 쟁점이 아닌 갈등을 해소하는 해법의 축으로 보고, 국민의 본분보다는 개인의 본분을 상기하는 것이 좋다는 의미다.

아프리카 프랑스어권 지역 국가는 특히 프랑스혁명 기념일인 7월 14일을 기념한다. 감탄스럽다. 사람들은 노동자·농민 퇴직연금법, 물론 '자본화'(Capitalisation) 방식으로 제정된 '연금개혁'을 기념하지만, 같은 해 제정된 노동법에 대한 언급은 피

(5) 국가추모행사는 100주년이나 50주년을 기념하기 때문에, 드골의 1940년 6월 18일 연설은 이 행사에 직접 해당되지 않는다. 그런데도 이 행사가 계획돼 있다.

할 것이다. 위대한 생물학자 자크 모노가 즐거운 등산로인 "샤모니의 계곡을 발견한 오라스 베네딕트 드 소쉬르"보다 "과학과 기술" 분야에서 추모를 받아야 할 좀 더 확실한 명분을 지녔지만 "비도덕적이라서 찬란하게 빛난" 그의 자연 개념은 그런 확실한 명분에 치명타가 될 수도 있다.

물론 어느 누구도 '경제와 사회' 타이틀을 내건 기념행사에서 해군함 '프랑스'호의 진수식보다 '파리의 홍수'를 선호하라고 강요하지 않는다. 물론 해군의 위상에 대한 성찰보다는 기후변화 위기를 걱정하는 집회에 참여하라고 강요하지 않는 것도 마찬가지다.

당연히 사람들은 알마교의 주아브 동상(홍수시 센강의 수위를 재는 수표의 척도가 됨-역자)의 침수를 기념하는 행사가 국가 정체성에 무슨 기여를 하는지 잘 이해하지 못하는 것이다.(6) 하지만 대통령이 소망하는 평온한 프랑스를 홍보하기 위해 헌신하는 이 기념 프로그램은 이런 몰이해를 불손한 정신으로 취급해 단호하게 대처하고 있다. 이 프로그램이 빚은 들뜬 환상은 사람들이 러시아의 유머에서 유래했다고 말하는, 거의 통용되지 않는데다 강한 인상을 풍기는 "사람들은 어제 무슨 일이 있었는지 절대 모른다"라는 격언에 내포된 진실을 사람들이 좋아하게 유도하고 있다. *Critique M*

(6) 파리 사람들은 주아브 동상의 발이 물에 잠기면 센강이 불었다고 말한다. 1910년 홍수 때는 물이 주아브 동상의 어깨 높이까지 찼다.

크리티크M 7호 텀블벅 후원자 명단

존경하고 사랑하는 독자님, 안녕하세요.
독자님들의 큰 성원으로 〈크리티크M〉 7호의
텀블벅 후원이 절찬리에 마감되었습니다.
모든 후원자분들께 감사드립니다.

Manière de voir

지금 정기구독을 신청하시면 편리하게
MANIÈRE DE VOIR를 만나실 수 있습니다.

정기구독 문의

① 홈페이지
www.ilemonde.com

② 이메일
info@ilemonde.com

③ 페이스북 · 인스타그램
ilemondekorea
lediplo.kr

④ 전화
02-777-2003

정기구독을 원하시는 분들은
다음사항을 기입해 주십시오.

이름	
주소	
휴대전화	
이메일	
구독기간	vol. 호부터　년간

정기 구독료

1년 65,000원 (72,000원)
2년 122,400원 (144,000원)
(낱권 18,000원 · 연 4회 발행)

입금 계좌번호

신한은행 100-034-216204
예금주 (주)르몽드코리아

*양식을 작성하여 이메일로 보내주세요. 전화로도 신청 · 문의 가능합니다.

LE MONDE
diplomatique

〈르몽드 디플로마티크〉가 선택한 첫 소설 프로젝트!
미스터리 휴먼–뱀파이어 소설, 『푸른 사과의 비밀』 1권 & 2권

『푸른 사과의 비밀』
2월 발간!

권 당 정가 16,500원
1, 2권 정가 33,000원

이야기동네는 월간 〈르몽드 디플로마티크〉,
계간 〈마니에르 드 부아르〉 〈크리티크 M〉
를 발행하는 르몽드코리아의 비공식 서브
브랜드입니다. 이야기동네는 도시화 및 문
명의 거센 물결에 자취를 감추는 동네의 소
소한 풍경과 이야기를 담아내, 독자여러분
과 함께 앤티크와 레트로의 가치를 구현하
려 합니다.